高等院校艺术设计类基础课规划教材

现代摄影艺术

王　涛　刘春艳　于　坤　编　著

清华大学出版社

北　京

内 容 简 介

摄影作为众多艺术院校或综合性高等院校的基础课，具有广泛的设课基础。但遗憾的是：首先，目前市面上大多数摄影教材只是单方面地讲授基础知识，不涉及实验室实际布光操作环节——急需理论与实践相结合的教材；其次，随着数码技术的普及与应用，一些新的观念与拍摄手法应运而生——急需具有更新理念的教材反哺教学环节。

本书从生活中与摄影相关的话题引入主题；以摄影最为经典的三大主题(静物、人物、风景)为主线展开内容讲解，其中每个主题都设置了相对应的经典案例作品解读，作品模拍实践分析、自由创意作品欣赏。最后回归数码时代的发展，讲授数码技术以及后期处理的应用。

本书适合于高等院校艺术设计及各相关专业作为教材使用，也可以作为高职高专院校、各类培训机构以及摄影爱好者的学习参考用书。

图书在版编目(CIP)数据

现代摄影艺术/王涛编著.——北京：清华大学出版社，2013

高等院校艺术设计类基础课规划教材

ISBN 978-7-302-32887-2

Ⅰ.①现… Ⅱ.①王… Ⅲ.①摄影艺术—高等学校—教材 Ⅳ.①J4

中国版本图书馆CIP数据核字(2013)第136363号

责任编辑：李春明
封面设计：刘孝琼
责任校对：王 晖
责任印制：沈 露

出版发行：清华大学出版社
 网 址：http://www.tup.com.cn，http://www.wqbook.com
 地 址：北京清华大学学研大厦A座 **邮 编**：100084
 社 总 机：010-62770175 **邮 购**：010-62786544
 投稿与读者服务：010-62776969，c-service@tup.tsinghua.edu.cn
 质 量 反 馈：010-62772015，zhiliang@tup.tsinghua.edu.cn
 课 件 下 载：http://www.tup.com.cn，010-62791865
印 装 者：北京嘉实印刷有限公司
经 销：全国新华书店
开 本：190mm×260mm **印 张**：11 **字 数**：228千字
版 次：2013年7月第1版 **印 次**：2013年7月第1次印刷
印 数：1～3000
定 价：38.00元

产品编号：047934-01

Preface

前言

正如美国摄影师埃米特·戈温(Emmet Gowin)所言："摄影是一种工具，它被用来处理大家都知道但视而不见的事物。我的照片是要表现你所看不见的事物。"掌握一种工具也许并不太难，难的是如何去培养一双具有敏锐洞察力的眼睛。伴随着摄影技术的长足进步，现代摄影艺术也已经取得了举世瞩目的成就。

本书立足于对基础摄影知识的掌握，通过系统地介绍静物摄影、产品摄影、人物摄影、风景摄影以及数码后期处理等五大版块内容，使读者能够由浅入深、由易到难、由表及里地对现代摄影有一个总体的把握。本书在篇章布局上注重培养学生具备将理论知识应用于实践的能力。书中通过设立经典案例作品解读、作品模拍实践分析、自由创意作品欣赏等交互性较强的、实践应用价值较高的章节，来帮助读者更加身临其境地去感受摄影实践拍摄的魅力。基本上在每一章的后面都会涉及实践案例的分析，这些精选的案例是拍摄过程中所遇到典型问题的代表。案例分析过程中所阐述的心得、提醒及技巧应用等方面的内容是本书的一大特点。希望高等院校艺术设计专业的莘莘学子以及广大的摄影爱好者，能够通过本书的学习获益良多。

全书内容共6章，包括现代摄影概述、静物摄影、产品摄影、人物摄影、风景摄影、数码技术与后期处理应用。其中，刘春艳老师编写绪论，第4章的4.1节和4.2节；于坤老师和王涛老师共同编写第1章；王涛老师编写第2章，第4章的4.3节、第5章；范佳老师编写第3章。全书由王涛老师统稿、审定。

本书在编写过程中得到了清华大学出版社的鼎力支持；感谢刘春艳老师、于坤老师和范佳老师的努力与付出。全书共收录百余张摄影作品，这些作品中近一半是来自学生的摄影作品，在此深表谢意。为了能够更好地解释、说明一些历史性、基础性，以及原理性的摄影专业知识，书中还有一小部分照片采用了网络媒介所提供的资料，这些照片由于时间关系、联系方式问题、沟通平台等条件的限制，未能对所有提供者给予一一核实署名，在此一并表示歉意并致谢意。

因时间紧迫，编者水平有限，书中难免存在疏漏和不足，希望各位摄影前辈、各行专家学者、各校同行师生们能够不吝赐教。

编 者

Contents

目 录

目录

Contents

Contents

绪 论

现代摄影概述

学习要点及目标

了解摄影的发展历史。对于摄影的发展历史进行简单地梳理，可以帮助我们了解历史、认识历史，从而学习到更多有关摄影的背景知识，进而激发我们对摄影的兴趣和爱好。通过对摄影史实的了解，明确照片比相机诞生得更早。

理解相机的基本构造及其成像原理。通过两张图片的对比分析，可以观察到：在按下快门前、后，光路通过相机内部各种镜具组合所形成的变化状况。从辞源学的角度理解对摄影的界定。

掌握摄影最基本的工作原理——小孔成像。

 技能要求

"工欲善其事，必先利其器。"这句名言出自《论语》，孔子告诉子贡"一个做手工或工艺的人，要想把工作做得完善，应该先把工具准备好。"换言之，我们在开始摄影之前，同样需要对自己的相机进行全面的了解和掌握。

通过本章的学习，学生需要掌握以下技能：
- 摄影者应通读自己所用相机的使用说明书，掌握相机的各部件的名称及功能；
- 有能力对本书中所提及的各部分组件进行安全、可控、合理的操作。

 本章导读

绪论共分为三个部分。第一部分首先采用兴趣话题导入的方式，讲述了"光"与"影"一对矛盾共存体与摄影的关系；其次从摄影辞源的视角对摄影进行了简单的界定。第二部分首先采用读者感兴趣的话题，将照片与照相机比喻成"蛋"和"鸡"的关系，通过史实材料佐证了照片和"蛋"一样要先于照相机和"鸡"出现；其次利用图例对摄影最基本的原理(小孔成像原理)给予了扼要说明。第三部分首先对本书中所涉及的摄影范畴给予了明确定位，并有针对性地对照相设备提出了相应的要求；其次利用图例对单反数码相机的成像原理进行了简洁明了的分析。

摄影之所以被称为"遗憾艺术"，是因为当你按动快门的一刹那，三维时空瞬间被永久定格于二维的照片中，但下一秒又将会发生怎样的精彩？却无法预料。

看似简单的摄影，却蕴含着技术与艺术的双重魅力。通过本章对于现代摄影的概述，将现代摄影艺术中最基础的知识体系做一个初步的梳理，帮助读者了解摄影的发展历史，熟悉相机的基本构造及其成像原理，掌握摄影最基本的工作原理。

0.1　上帝说：要有光

摄影是用光的艺术，没有光也就无从谈起摄影。正如在《圣经》的开篇中所言"And God said, 'Let there be light', and there was light."(译文：上帝说，"要有光"，于是就有了光。)，在此引用此句，不是为了让你改变信仰，而是要强调"光"对于摄影的重要性。

有了光，就有了影。光与影是两个相反的事物，但光与影两者又是不可分割的事物。摄影艺术恰恰是将这纠缠不休的光与影凝固起来，犹如转瞬凝结的时空，而照片本身就成为开启那段时空的钥匙。摄影本身具有客观记录功能，当我们翻阅过往的照片时，那一段段时光的记忆会随着那一张张被瞬间定格的影像奔腾而出，如图0-1所示。

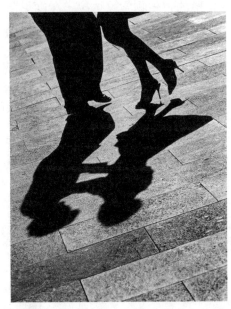

图0-1　光与影(作者：Edmondo Senatore)

摄影的英文表述是"Photography"，从辞源的角度去理解，它包含两个层次的意思，即"光线"和"绘画"。将光线与绘画两者并用就可以理解为用光线去绘图，由此可见光线与摄影的密切关系。无论是对哪种题材进行拍摄，对光线的控制都是尤为重要的。

摄影是人类对客观世界的一种主观别样解读。当我们走进摄影师的世界，我们会看到，世界是以他或她个人的心理被塑造着，或者是说他或她找到了这种物体本身的内在精神。我们说他或她所"找"到的，恰恰是那种精神与物体的高度统一体；又仿佛那就是他(她)们自己的精神一样。这一创造过程是如此真实的客观存在，这种创作往往能够带给观众极大的视觉震撼，如图0-2所示。

照相机是摄影创作中最重要的工具之一。普通人利用它可以记录生活中有纪念性的时刻，让时间在流逝中稍作停留；艺术家善用它创造生命中有历史性的瞬间，用独特的视角表达一种精神的永恒。正如美国摄影师Emmet Gowin所言："我的照片就是要表现你看不见的事物。"摄影也因为它的真实才更加神奇。

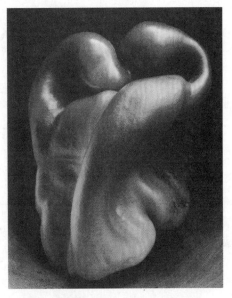

图0-2　青椒(作者：Edward Weston)

0.2　先有鸡，还是先有蛋

在正式开始学习摄影技术之前，让我们先来了解一下摄影的发展历史。如果有人问你关于照相机和照片的产生，到底是谁先谁后？就如同"到底是先有鸡还是先有蛋？"那个困扰我们多年的世纪谜团一样，有些扑朔迷离。

科学家通过对0.77亿年前一个小型肉食恐龙巢穴进行研究后终于找到答案，实为先有的蛋才有的鸡。来自加拿大卡尔加里大学专门研究恐龙繁殖的古生物学家达拉·泽勒尼茨基(Darla Zelenitsky)表示："恐龙首先建造了类似鸟窝的巢穴，产下了类似鸟蛋的蛋，然后恐龙再进化成鸟类(鸡也属于鸟类的一种)，这很明确，蛋先于鸡之前就存在了……"[①]这个理论同样也可以理清照片和照相机的关系。

照相机最基本的工作原理就是小孔成像，早在我国战国时期就已经有了关于小孔成像的文字记载。墨子在《墨经》中有如下记载："景，光之人煦若射。下者之人也高，高者之人也下。足敝下光，故景障内也。"如图0-3所示就是小孔成像及相机应用原理图。1826年，法国的石板印刷工人尼埃普斯(Joseph Nicéphore Niépce)就利用小孔成像的原理，拍摄了第一幅永久性照片《窗外》，如图0-4所示。这幅作品用一间装有透镜的房子做暗室；使用一块涂有薄沥青的白蜡版为底片；用时约八个多小时的曝光时长，而最终得到这张具有十分诡异光线效果的照片。

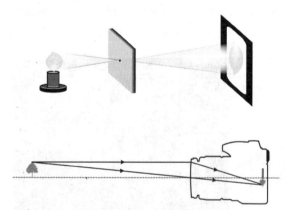

图0-3　小孔成像及相机应用原理图(作者：王涛)

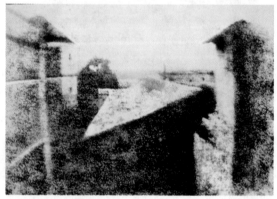

图0-4　窗外(作者：Joseph Nicéphore Niépce)

这毕竟是人类历史上的第一张照片，突破了多个世纪以来小孔能成像却难以固定保存的难题，此法又被称为"日光蚀刻法"。从此之后，真正意义上的摄影技术才开始有所发展。

随着人类对光学知识的不断理解以及对平面镜、凹面镜、凸面镜的成像原理的掌握，为照相机的诞生奠定了强大的理论基础。1837年曾与尼埃普斯(Joseph Nicéphore Niépce)一起研

① 新华科技栏目：先有"鸡"还是先有蛋——考古学家有了新答案(http://www.news.cn)。

究摄影术的法国发明家、艺术家和化学家路易·雅克·曼德·达盖尔(Louis Jacques Mand Daguerre)发明了银版摄影术，又称达盖尔摄影法；1839年达盖尔又根据此方法发明了第一台可携式木箱照相机，如图0-5所示。他的照相机与今天我们所使用的照相机结构基本类似，也是由镜头、光圈、快门、取景器和暗箱等部分组成。达盖尔的照相机设计一直沿用至今。

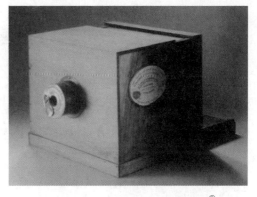

图0-5 第一台可携式木箱照相机 [①]

人们对影像的保留技术有了突破之后，摄影技术进入一个突飞猛进的发展时期。在1895年，柯达公司以5美元的售价将口袋式照相机投放市场，柯达公司的创始人乔治·伊士曼(George Eastman)当时提出一句口号：You push the button — we do the rest！(你按下按钮，其余的我们来做)。从此照相技术走进了普通百姓的生活。

进入20世纪以后，关于照相机的各种发明不断涌现，35毫米规格胶卷的推出和批量生产，使照相机的普及更上一个台阶。摄影技术逐渐从开始的繁杂而走向了简单，从科学家的实验室走进了人们的日常生活。与此同时，也涌现出一大批摄影艺术家，如路易斯·韦克斯·海因(Lewis Wickes Hine)、阿尔弗雷德·施蒂格利兹(Alfred Stieglitz)，保罗·斯特兰德(Paul Strand)、爱德华·韦斯顿(Edward Weston)、安塞尔·亚当斯(Ansel Adams)等。摄影以它特有的客观真实性很快就在媒体上得到广泛应用，1936年，美国《LIFE》(生活)杂志首先使用大量照片，以诉说故事的形式来报道新闻，这在当时引起了很大的震撼。同样在商业价值方面，摄影术发明的早期也曾引起人们的注意。早在1840年，这种具有强烈视觉表现力的媒体形式在商业推销上就取得了良好的效益。现如今，广告摄影已经成为摄影艺术的重要组成部分，它并不仅仅具有其商业上的价值，它在拍摄技术及表现形式上都极大地推动了现代摄影的发展，并丰富着人们的文化生活。

到了21世纪，人类全面进入读图时代。较之于文字而言，图片具有更直观、更简洁、更真实的优势。从1981年SONY生产的第一架商用无胶卷电子相机，到1991年柯达推出世界第一款专业数码相机并进行了批量生产，无不推进着时代的车轮滚滚向前。甚至在一些网络论坛中，网民们还发出了"无图无真相"的呼声。在短短的一百多年时间进程中，照片从最初呈现在沥青石蜡版上，到现在的一根数据线就可以在电脑上直接观看、修改、传输或印刷，摄影技术可以说是以爆炸性的速度在发展着。

① 再现历史——法国摄影博物馆珍藏相机展观后随笔——沈铭(http://www.capitalmuseum.org.cn/rsyj/content/2007-04/11/content.22115.htm)。

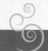

0.3　工欲善其事，必先利其器

　　照相机可谓是摄影师的"另"一双眼睛。想要拍摄出好的效果，一定要有得心应手的工具才行。当你跨入摄影的门槛后，你就会发现摄影设备和器材永远都不可能一步到位——没有最好的，只有更需要的。因此，在选购摄影器材时只有选择适合自己的，才是最正确。

　　目前，市场上的数码照相机品牌众多、五花八门。本书中所涉及的摄影范畴，定位于摄影艺术。对此，数码照相机选购最基本的要求是：选用的数码相机应该可以进行多型号镜头的更换，以便日后可以循序渐进地掌握各种不同类型的镜头拍摄。而对于一般的日常拍摄，能够到达800万像素的数码相机就足够了；如果想把拍摄的照片放大到A4尺寸大小，或是更大一些的A3尺寸大小，抑或是要在出版物上刊载，就要选用能够达到1200万像素以上的数码相机才能满足。

　　让我们先用一张有关单反数码相机的成像原理图来探究一下其内部复杂的构造。这是开始学习摄影之前最基础的要求。图0-6是单反数码相机光学组件的截面图，在图0-6(a)中显示了光线首先通过透镜组被反光镜反射，然后光线再被投射到五棱镜上，最后经过五棱镜两次折射后在取景器中所观察到图像的状况。当按下快门后，反光镜呈现水平方向，快门帘打开，光线不再经过五棱镜折射，而是直接被投射到感光器上(如：CCD、CMOS等)，如图0-6(b)所示。因此在取景器屏幕上所看到的图像与感光器上所存储后的图像是一致的。对摄影最基本的知识有了初步的了解后，接下来，我们可以去深入地体会摄影的魅力了！

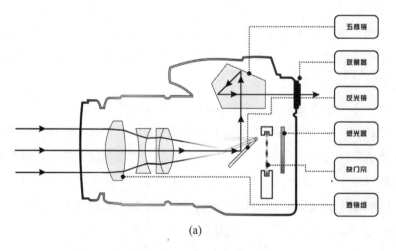

(a)

图0-6　单反数码相机的成像原理图(作者：王涛)

五棱镜

取景器

反光镜

感光器

快门帘

透镜组

(b)

图0-6 单反数码相机的成像原理图(作者：王涛)(续)

阅读拓展

路易·雅克·曼德·达盖尔

如图0-7所示，路易·雅克·曼德·达盖尔(Louis Jacques Mand Daguerre)(1787—1851年)是法国著名的发明家、艺术家和化学家，因发明了银版摄影术(又称达盖尔摄影法)而闻名。达盖尔出生于法国法兰西岛瓦勒德瓦兹省。他学过建筑、戏剧设计和全景绘画，尤其擅长舞台幻境制作，也因此声誉卓著。从1829年开始，达盖尔和尼埃普斯进行合作，共同发明和完善了尼埃普斯发明的阳光照相法。1833年7月5日，尼埃普斯因病在巴黎辞世，享年68岁。这不幸的事实几乎将达盖尔摧垮，经过一段时间的苦思冥想，他还是冷静了下来，继续进行实验工作。经过长达10年的不懈努力，1837年达盖尔成功地发明了一种实用的摄影术，称为达盖尔摄影法。达盖尔摄影法是世界上第一个成功的摄影方法。它的基本思路是让一块表面上涂有碘化银的铜板曝光，然后蒸以水银蒸气，并用普通食盐溶液定影，就能形成永久性影像。1839年，达盖尔根据此方法发明了世界上第一台可携式木箱照相机。新型的照相技术最可贵的一点就是：曝光时间仅仅需要20~30分钟，大大降低了等候时间，做到了真正的方便、快捷。他的照相机与今天我们所使用的照相机结构基本类似，同样也是由镜头、光圈、快

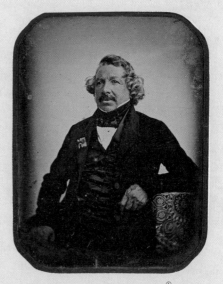

图0-7 Louis Daguerre[①]

① http://www.flickr.com/photos/awcam/6247697519/sizes/l/in/photostream/。

门、取景器和暗箱等部分组成。镜头是照相机的重要部分，景物就是通过它来结成影像。它由不同性质、不同形状的透镜组成，达盖尔所发明的照相机只有一种焦距，即 f=75mm；光圈是装在照相机镜头里用来调节通光量强弱的一种设备，当时的照相机设有4、11、16三种光圈；快门是用来调节光线进入镜头时间长短的装置；取景器决定所拍照片的范围；暗箱是一个不透光的匣子，用来放置胶片。达盖尔巧夺天工的设计一直沿用至今。

思考与练习

1. 如何理解摄影中光与影之间的关系？请结合实践拍摄练习加以体会。

2. 请列举照相机在历史发展过程中经历的重要的时间节点？

3. 请依据数码相机的成像原理图，说明光线需通过哪几个组件才能完成整个成像过程？

第1章

静物摄影

学习要点及目标

了解数码单反相机的概念以及数码单反相机最为核心的组成部分。了解数码相机的基本结构、操作原理及要领和技巧。通过对简单静物的初步拍摄训练，学会数码相机的应用。

理解摄影构图的最基本形式，即三分法构图、对角线构图、水平线构图、垂直线构图、曲线构图。这些看似"死板"的规则对于初学者来说尤为重要。只有精心构图，才能将构思中的主体加以强调、突出，舍弃一些杂乱的、无关紧要的景和物，并恰当地选择陪体、选择环境，从而使拍摄的比看到的更集中、更完美，作品才更有艺术表现力。

掌握标准镜头、变焦镜头、长焦镜头、广角镜头、微距镜头和移轴镜头的成像特征；掌握对光圈、快门、曝光等技术参数的合理应用与控制；掌握三分法、对角线法、水平线法、垂直线法、曲线法等几种典型的摄影构图方法；掌握静物拍摄的技术、技巧，体会光在摄影艺术中的表现力。

静物摄影多为近距离拍摄，由于距离较近，主体与陪衬体又有一定距离，这就必然会产生景深不足的矛盾。针对这一问题，可将照相机向下俯冲，缩短前后景之间的距离，用F11或F16的小光圈使之保持一定的景深范围，再采用慢速快门拍摄。但值得注意的是不要距离镜头过近，以防止物体影像变形。如果需要虚化背景或前景，则可以通过加大光圈或缩小距离来调节。

静物摄影的拍摄要通过用光、影调、质感等表现手法去追求个性化的表现。在拍摄时要求在熟练掌握基本技能的基础上，充分发挥创作才能。通过作品的意境展现来表情达意，感受静物摄影的艺术魅力。

通过本章的学习，学生需要掌握以下技能：

● 认识摄影器材，掌握各摄影设备的基本构造和工作原理；

● 掌握摄影构图的基本方法。

本章导读

本章采取循序渐进的方式讲述了三个部分的内容。第一部分是认识摄影器材，解读相机的基本构造和工作原理。例如，标准镜头、变焦镜头、长焦镜头、广角镜头、微距、焦距、光圈、快门、曝光、景深、感光度、白平衡、感光器、芯片组、存储卡等。这部分内容是核心也是难点，因为有比较多的专业术语和科学原理需要去掌握。编者凭借多年的拍摄经验和教学经验，采用大量一手绘制的图示图例，以轻松明了的语言和深入浅出的方法使其清晰化、通俗化、简单化，让读者更容易明白和理解。第二部分是构

图法则，这部分内容采用先讲解法则再列举典型拍摄实例论证法则的方法，使"死板"的法则生动化。第三部分是实践部分，即静物摄影经典案例剖析与实践，结合案例分析的同时完成模拍，对模拍过程中的得失给予解析。

　　摄影是科学与艺术完美结合的典型范例。技术是艺术表现的手段和工具，没有娴熟的技术保证，艺术也就很难达到一定水准。摄影对于技术方面的要求包括两个部分：一是对美学应用方面的技术要求，二是对器材运用方面的技术要求。有关美学应用的问题，体现更多的是对摄影者个人修养及审美能力的要求，这需要一个较长时间的积淀；而有关器材运用的问题，却是可以通过系统的讲解而在较短的时间内取得长足进步的。摄影器材其实就好比是摄影师延伸了的眼睛，通过它摄影师可以观察和表现人、景物、世界。

　　摄影家Jerry N. Uelsmann曾经说过"相机是顺畅地邂逅那另一个现实的重要手段"，可见摄影器材在摄影艺术创作中的作用。摄影器材的科学和技术含量很高，正是这些科技为丰富摄影艺术创造起到了强大的助推作用。认识并熟悉摄影器材和摄影艺术创作二者之间的关系；正确掌握摄影器材的基本构造和原理，合理选择摄影器材；灵活运用摄影的技术和技巧，提高摄影艺术创作的能力，这些都是本章要解决的问题。

　　从1839年达盖尔银版法的问世标志着摄影技术的诞生，到如今摄影技术已经取得突飞猛进的发展，可以说摄影诞生于科学，发展于科学，并应用于科学。摄影是一门科学与艺术完美结合的产物。摄影不仅仅是一门科学，摄影的过程充分体现了摄影者的审美意识，发挥了摄影师的拍摄技巧，创造了摄影作品的审美价值，因此摄影也是一门艺术。摄影技术和摄影艺术是完美的结合，二者缺一不可。

01

1.1　摄影基础——得以炫耀的本质

　　初次接触摄影的人会认为摄影很简单：只要有一台相机，按动快门后就能拍到照片。这是对于摄影最初浅的认识，如果对摄影有更高要求的话，单单拥有相机还是远远不够的。摄影器材其实是对照相机、镜头、附件等与摄影相关的各种设备的统称。具体而言，摄影器材所包含的范围非常广泛，除了大家熟知的照相机以外，主要还包括各类变焦镜头、定焦镜头、闪光灯、各种用途的滤色镜、相机包、三脚架、独脚架、柔光箱、反光板、反光伞、外拍灯、摄像灯、石英灯、镜头盖、遮光罩、快门线等用具。如果是传统摄影，摄影器材还应该包含暗房用的印相机、放大机、安全灯、上光机、恒温盘、定时器、彩扩机、打印机等用具。由于数码照相机的推广与普及，传统摄影受到了很大冲击，诸如储存卡、电子相册、显示器、移动存储设备等一些数码设备被广泛应用。只有深入了解这些设备的特征，熟练掌握其操作技巧，才能得心应手地拍摄出令人羡慕的好照片。

数码单反相机(Digital Single Lens Reflex)，缩写为DSLR，全称是数码单镜头反光相机，专指使用单镜头取景方式对景物进行拍摄的一种照相机。镜头、机身、感光器、芯片组、存储卡五大组件是大多数数码单反相机最为核心的组成部分，如图1-1所示。

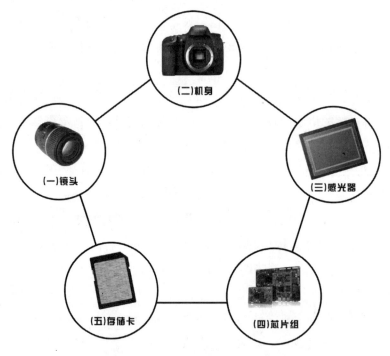

图1-1　数码单反照相机五大核心构件图(作者：王涛)

1.1.1　镜头

提到镜头也许大多数人的第一反应是有关电影的画面，这种反应是对的，因为那的确也叫镜头。影视中所指的镜头是指承载影像、能够构成画面的镜头，若干个镜头构成一个段落或场面，进而若干个段落或场面构成一部影片。因此，镜头也是构成视觉语言的基本单位，它是叙事和表意的基础。在影视作品的前期拍摄中，镜头特指摄像机从启动到静止这期间不间断摄取的一段画面的总和；在影视作品的后期编辑时，镜头特指两个剪辑点间的一组画面。而我们在此所提及的镜头，更多的应该理解为是一个工具。这个工具最主要的功能就是收集被照物体的反射光并将其聚焦于芯片处理器上，芯片处理器再将其投影的倒立图像反转，使其成像与人眼所见基本相同。

镜头依据焦距大小、光圈、镜头伸缩等参数的不同，大致可以分为四种类型：第一种依据焦距分为固定焦距式、伸缩式、自动光圈式和手动光圈式；第二种依据焦距数字大小分为标准镜头、广角镜头、望远镜头等类型；第三种依据光圈分为固定光圈式、手动光圈式、自动光圈式等类型；第四种依据镜头伸缩调整方式分为电动伸缩镜头、手动伸缩镜头等多种类型。下面，我们选取几种常见的镜头为大家做介绍。

1. 标准镜头

标准镜头通常是指焦距(注：焦距是摄影的一个专业名词，我们将在后面给予更为详细的介绍。我们现在谈论的焦距其实并非数码相机的实际焦距，而是等效焦距，即相对于传统135型相机而言的焦距。以下章节对于焦距的概念相同，不再补充赘述)在40～55毫米之间、可视范围角度大约为50°左右的、焦距与传感器对角线长度大致相同的摄影镜头。标准镜头所呈现的画面视角、透视等景物特征与人眼裸视效果比较接近。

传感器作为数码相机的核心构件之一，其尺寸的大小将直接决定图像成像的质量。而图像成像的质量高低又会影响到冲洗照片的质量。图像质量好，冲洗尺寸较大的照片也不会出现马赛克等图像欠佳的现象；相反，如果图像质量不好，就只能冲洗尺寸较小的照片才能保证不失真。表1-1给出的就是传感器大小与图像尺寸、冲洗图片大小(对角线)等相关数据的对照表。读者可以依据本人的相机传感器类型以及相机镜头焦距的大小来判断所要冲洗图片的上限尺寸。

表1-1　传感器大小与图像尺寸、图片对角线、标准镜头焦距的对照表[①]

传感器类型/英寸	图像尺寸/毫米	图片对角线/毫米	标准镜头焦距/毫米
1/3.6	4.0×3.0	5.0	5.0
1/3.2	4.5×3.4	5.7	5.7
1/3.0	4.8×3.6	6.0	6.0
1/2.7	5.4×4.0	6.7	6.7
1/2.5	5.8×4.3	7.2	7.0
1/2.0	6.4×4.8	8.0	8.0
1/1.8	7.2×5.3	8.9	9.0
1/1.7	7.6×5.7	9.5	9.5
2/3	8.8×6.6	11.0	11
1	12.8×9.6	16.0	16
4/3	18.0×13.5	22.5	23
APS-C	22.7×15.1	27.3	27
DX	23.7×15.8	28.4	28
全画幅	36.0×24.0	43.3	50

标准镜头是摄影中最常见的一种镜头。标准镜头所表现出的画面效果具有较强的纪实性，因此在实际的拍摄中标准镜头的使用频率是较高的。由于标准镜头所拍摄的画面与人眼所见效果相似，因此如何利用标准镜头获取自然亲近的感觉，而避免平淡无奇的拍摄效果就成为驾驭此类型镜头的关键技术所在。值得肯定的是，标准镜头具有对焦速度快，成像质量稳定；画面细腻，无颗粒感；测光准确等特点，都充分说明了标准镜头是一种成像质量上佳的镜头。

2. 变焦镜头

变焦镜头是指在一定范围内可以改变焦距的镜头。变焦镜头最大的应用价值就是，在保

① 维基百科/标准镜头/2012.1.15(作者王涛对其进行了部分修改和调整)。

持拍摄距离不改变的情况下，摄影者可以通过改变镜头焦距来获得不同的拍摄范围、不同的视角、不同大小的影像。由于变焦镜头所取得效果的便利性远超过若干个定焦镜头的作用，更有利于在拍摄过程中快速构图、取景，因此变焦镜头是摄影器材中的利器，成为广大摄影爱好者的首选。如图1-2所示，就是利用变焦镜头所拍摄的摄影作品。

变焦镜头较之定焦镜头的不同在于：变焦镜头并非是依靠更换不同焦距的镜头来实现焦距变换的，而是通过推拉或旋转变焦环来实现镜头焦距变换的。只要是在镜头变焦范围内，变焦镜头可实现焦距的无级变换，摄影者可以根据自己的意愿实现镜头焦距变换的功能，即变焦范围内的任何有效焦距都能用于拍摄，这一便利性为实现构图的多样化创造了有利条件。需要指出的是：我们日常生活中所使用的便携式或卡片式数码相机，其变焦采用的是电动变焦模式，这种电动变焦模式不仅省力、便捷，而且还实现了均速变焦。

01

图1-2　变焦镜头摄影作品(作者：赵泓博)

3. 长焦镜头

长焦镜头或称远摄镜头、望远镜头，通常是指焦距长于标准尺寸的摄影镜头，一般焦距都是在200mm以上的镜头；其视角狭窄，视角在20°以内；其景深短，焦距可达几十毫米或上百毫米。如图1-3所示，就是利用长焦镜头所拍摄的摄影作品。

长焦镜头的身影经常会出现在体育比赛中，这是因为长焦镜头所塑造的景深远小于标准镜头的景深，因此可以更加有效地虚化背景，突出被摄主体。在体育比赛中，一般情况下摄影师都很难有机会近距离接触运动员，这时长焦镜头就会大显身手。长焦镜头所呈现的人像在透视方面并无明显的变形，再加之摄影师是远距离捕捉，从而可以拍摄出更加生动的人像作品，所以也有人称长焦镜头为人像镜头。当然，长焦镜头并不单单仅局限于运动摄影，一些远距离的生态摄影也有其用武之地。值得注意的是：由于长焦镜头的镜筒较长、重量较

重，因此在使用长焦镜头进行拍摄时，应该使用高感光度和快速快门，以防止相机在拍摄过程中因抖动而造成影像失真。在有条件的情况下应该使用三脚架，尽量保证相机的稳定，从而获得更佳的图片质量。

图1-3　长焦镜头摄影作品(作者：郭澎)

4. 广角镜头

广角镜头的焦距要短于标准镜头的焦距，视角范围远宽于人眼的视野。大多数广角镜头的焦距都集中在28～35毫米之间，视角在64°～76°之间。广角镜头的大视角、宽视野、长景深的独特性，为摄影者获取更加宽广的景物范围、更具感染力的画面效果提供了保障。需要说明的是：当广角镜头的视角大于、等于180°时，则称其为鱼眼镜头。鱼眼镜头是一种视角范围更大的超级广角镜头，其焦距在6～16毫米之间，其镜片呈抛物线状向前凸起，与鱼的眼睛颇为相似，因此而得名。

在前面已经介绍过的标准镜头、变焦镜头、长焦镜头和广角镜头中，都曾提及过视角范围大小的问题，如果没有实践的体会是很难形成直观印象的。图1-4就很好地为我们剖析了不同镜头焦距其视角范围大小不同的问题。当我们面对一望无垠的草原或是漫无边际的大海时，用标准镜头也许只能拍摄到那广阔天地的"冰山一角"；而用广角镜头就能拍摄到更为

宽广的、更为浩瀚的宏大场面。这就是焦距与视角关系的真实案例。

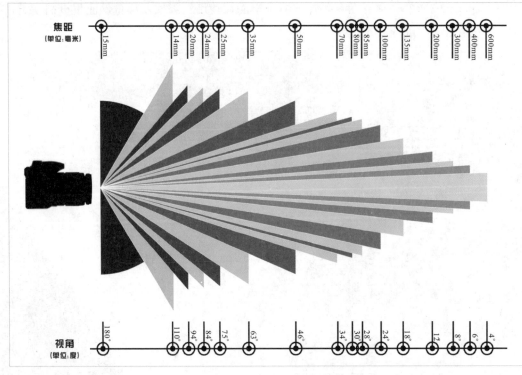

图1-4　焦距与视角的关系对照图(作者：王涛)

5．微距镜头

微距镜头顾名思义就是指能用近距或是微距的方式来进行拍摄的镜头。其实为了达到近距离摄影的目的，用安装近摄镜、接驳近摄接圈、装配近摄轨道皮腔等方式都可以。但是在加装了这些附件后，要想快速地切换到普通摄影状态就成了难题。然而使用微距镜头则不会对这些近摄附件产生依赖，拍摄操作的全过程都在一个镜头上进行，它可完成从近摄至远摄间的连续对焦，从而为摄影者的拍摄提供了极大便利。

微距镜头以其较高的图像解像力、极小的畸变像差、很好的色彩还原性而成为拍摄微小物体、捕捉细节构造、翻拍小画面图片的最佳选择。如图1-5所示，就是利用微距镜头所拍摄的摄影作品。

6．移轴镜头

移轴镜头或称"TS"镜头("TS"是英文Tilt和Shift的缩写，即倾斜和换位的意思)、斜拍镜头、移位镜头。移轴镜头是一种以改变透视关系或全区域聚焦目的的摄影镜头。其成像原理是在相机机身和胶片平面位置保持不变的前提下，将整个摄影镜头的主光轴平移、倾斜或旋转，以达到调整、改变所摄影像的透视关系或全区域聚焦目的。

例如，我们在日常生活中想要拍摄一些高大建筑物的全貌，由于建筑物下部离我们较近，而上部远离我们，会拍出"下大上小"的变形效果。产生这种现象的原因，并非镜头本身有变形，而是因为存在透视关系。移轴镜头常常被用来纠正被摄物体透视变形的同时，获得一般摄影镜头难以达到的全区域聚焦的效果。

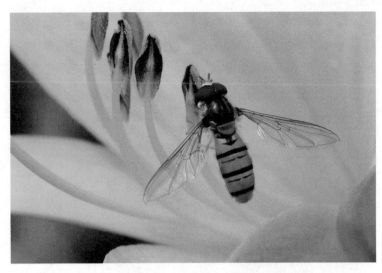

图1-5 微距镜头摄影作品(作者：王丽琨)

1.1.2 机身

较之镜头而言，相机机身部分要复杂很多。机身部分大致包括焦距、光圈、快门、曝光、景深、感光度、白平衡等几大部分，其中光圈虽说是位于镜头的末端，理应放在镜头部分给予介绍，但因其与快门、曝光等概念的密切关联性而不便分割讲解，故也将其放在机身部分解析。

1. 焦距

焦距是光学系统中衡量光的聚集或发散的一种度量方式。焦距或称焦长，是指从透镜中心到光焦点之间的距离。应用到照相机上，焦距就应该被描述为：从镜片的光学中心到CCD或CMOS等感光器件的成像平面之间的距离，如图1-6所示。

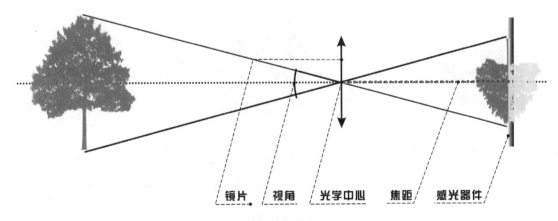

镜片 视角 光学中心 焦距 感光器件

图1-6 焦距的概念图(作者：王涛)

那么图像的大小、焦距、视角三者之间又是何种关系呢？刚才我们通过焦距的概念图已经清楚地看到了三者的相关性，接下来，我们利用图像大小、焦距、视角的关系图(如图1-7所示)中两次不同成像效果的对比，就可以清楚地明白三者之间存在着：图像越大所需焦距也就越大，焦距增大后视角也相应变大；反之图像越小所需焦距也就越小，焦距缩短后视角也相应变小。

图1-7　图像大小、焦距、视角的关系图(作者：王涛)

01

提到焦距自然会联想到对焦，对焦其实就是在有效的焦距范围内找到了一个精确聚焦点，但是这个聚焦点并不是位于焦距的中点，而是位于有效焦距范围内的前1/3处，如图1-8所示。在进行拍摄时，我们要调节好相机，使景物尽可能地保持清晰，这一成像的过程就叫做对焦。景物所处的那一点，则称之为对焦点。对焦点前1/3、后2/3范围内的景物都可以形成清晰的像，这个范围的总和就叫做景深。

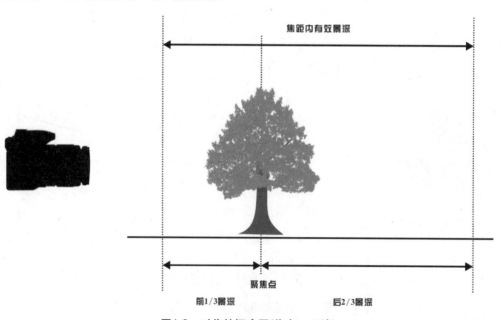

图1-8　对焦的概念图(作者：王涛)

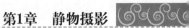

对焦一般包括手动对焦(MF)、自动对焦(AF)和聚焦锁定三种模式。

1) 手动对焦(MF)

数码相机的取景器(或液晶显示屏)中央通常会有一个"[]"对焦标示物，这是用于辅助对焦的标志。当我们通过取景器捕捉拍摄画面时，首先应该在确定的取景构图范围内，将这个"[]"对焦标示物与景物重合后，再慢慢地调节对焦环，使得在"[]"内的景物达到最清晰的状态，如图1-9所示。在一些场景过暗的情况下，或是拍摄对象缺乏必要的对比反差时，更或是摄影者有自己的拍摄目的时，都需要利用手动对焦来完成拍照。

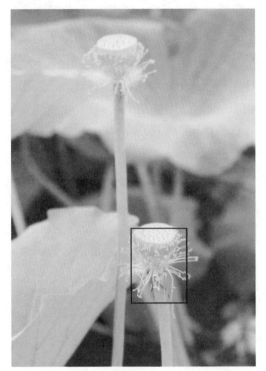

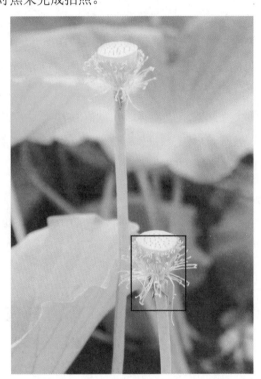

对焦前　　　　　　　　　　　　　　　　　　对焦后

图1-9　对焦前后的示意图(作者：王涛)

2) 自动对焦(AF)

自动对焦是利用物体产生的光反射，将反射光投射到相机的传感器上，通过相机中芯片组的处理与分析，启动自动对焦装置进而取代手动对焦的方式。由于相机制造商的不同，也提供了不同种类的自动对焦方式，如单次自动对焦、连续自动对焦、智能自动对焦、动态自动对焦等。这些存在差异性的设置，在每一台相机的使用手册中都会有所说明，在此就不再更多论述了。

3) 聚焦锁定

在拍摄过程中，我们经常会遇到这样的问题：照片构图的中心景物并非我们拍照所需的视觉中心。这种情况就需要我们采用聚焦锁定的方式来解决这个问题。方法如下：首先，我

们先将对焦点放在所需的视觉中心上；其次，在半按下快门按钮的同时重新构图，在构图过程中要始终保持半按快门；最后，在达到理想构图后释放快门进行拍摄。有些数码相机保持半按快门不仅能够锁定聚焦，而且还可以锁定曝光。

2. 光圈

光圈是指进光孔的大小。光圈是由位于镜头末端的一组超薄金属片组成的可变光阑，与机身紧密联系。调节光圈开口的大小其目的是要控制光线照射到CCD或CMOS等感光器件上光量的多少。光圈的数值越大，光孔越小，进光量就越少；反之，光圈的数值越小，光孔越大，进光量就越大，如图1-10所示。同一支镜头不同光圈时的通光量可以用数学表达式 $E=K(D/F)^2$ 表达，其中通光量用E表示；光圈用F表示其数值大小；光圈的孔径用D表示。例如：F4所代表的意思是这级光圈直径为镜头焦距的1/4，即焦距为入射口径的4倍。任何相邻两个光圈的系数，其通光量前者都是后者的2倍，相隔一级时前者为后者的4倍。光圈的系数一般都是以F1.4、F2、F2.8、F4、F5.6、F8、F11、F16、F22、F32的系数倍增，而其实际的有效通光量则随光圈数值的增大而减小。

图1-10　光圈数值与光孔大小的对照图(作者：王涛)

3. 快门

曝光时间的长短是通过快门来实现的。快门和光圈两者配合使用，其作用是控制相机内部感光元件的总体进光量。在光线条件相同的情况下，如果要想获得正确的曝光，光圈值设定小则所需较长的曝光时间；而光圈值设定大则需要较短的曝光时间。这就如同用一个水杯去接水，水龙头开的大一些，水流量就很大，接满一杯水所花费的时间就很短；反之，水龙

头开的小一些，水流量小，接满一杯水所花费的时间就很长。

相机上所标注的快门开启时间一般都有：30″、25″、20″、15″、13″、10″、8″、6″、5″、4″、3″2、2″5、2″、1″6、1″3、1″、0″8、0″6、0″5、0″4、0″3、1/4、1/5、1/6、1/8、1/10、1/13、1/15、1/20、1/25、1/30、1/40、1/50、1/60、1/80、1/100、1/125、1/160、1/200、1/250、1/320、1/400、1/500、1/640、1/800、1/1000、1/1250、1/1600、1/2000、1/2500、1/3200、1/4000、1/5000、1/6400、1/8000和B门等多个挡级，这通常被称为快门速度。这里所说的B门，英文为"Bulb"，原来是指那种用手操作的球状气动快门释放器，现在是指一种完全由摄影者所控制的快门释放方式，快门时间的长短完全由摄影者按下快门时所持续时间的长短来决定，因此B门也被称为"手控快门"。

需要说明的是：部分相机上还有"T门"，这也是一种可以自由控制快门速度的方式。"T门"在第一次按下快门时开始曝光，松开快门后曝光将继续进行，再次按下快门时，将停止曝光。它不像"B门"在整个曝光过程中，快门按钮始终要处于按下的状态，快门松开即停止曝光。

4. 曝光

曝光是指摄影过程中允许光线进入镜头，照在感光传感器上的光量值。曝光是由光圈、快门和感光度三个因素共同控制的结果。有关感光度的问题，我们将在后面给予分析。目前我们所谈论的曝光，并没有将感光度涉及其中。

一张照片的亮度是由感光传感器上所接收光的总量决定的，而光圈和快门就起到了调整光量的作用。快门用速度表示，来控制光线入射时间的长短；光圈则用大小表示，来控制光线入射光孔打开的大小。为了获取准确的曝光量，需要对快门和光圈进行联动调节。一方面，我们采用高速快门配合大光圈可以得到正确的曝光量；另一方面，我们还可以采用低速快门配合小光圈来获得同样正确的曝光量。单从曝光总量的角度衡量，这两种做法的结果是完全相同的。光圈数值F越小，表示通光孔越大，进光量也越大，所需曝光时间就越短；光圈数值F越大，表示通光孔越小，进光量也越小，所需曝光时间就越长。

正确曝光的照片其景物质感表现准确、清晰度高；照片的纹理清晰、图形层次明确、影调表现细腻、色彩还原真实。其实正确曝光只是一个相对而言的概念，在相同的光照情况下，所要拍摄的事物总会有深浅不同部分的反光度。也就是说，在同一拍摄取景范围内，只要物体有明暗差别，那必然有部分区域曝光不足或曝光过度。

图1-11所示为曝光正确的图片，其图片色彩表现丰富、画面层次清晰、景物质感还原真实；图1-12所示为曝光过度的图片，其图片色彩偏白(天空蓝色的色调基本上被白色所取代)、画面层次感缺乏(亮部过多，缺乏中间的灰调子)；图1-13所示为曝光不足的图片，其图片色彩较暗(画面的色彩消失，大部分被黑色所笼罩)、画面层次感缺乏(缺乏亮部，中间调暗部过多)。

01

01

图1-11　曝光正确(作者：王涛)

图1-12　曝光过度(作者：王涛)

图1-13　曝光不足(作者：王涛)

其实，任何一组光圈与快门的组合都是一种曝光量的体现。同样的曝光效果可以通过不同的光圈与快门的组合形式，达到理想的曝光要求。例如：光圈数值2.8、快门速度1/60秒和光圈数值4、快门速度1/30秒所取得的曝光量是相等的。光圈数值减少一半，光量则减少1/4。

数码相机一般都提供光圈优先曝光(AV)、快门优先曝光(TV)和程序自动曝光(P)三种曝光模式。光圈优先曝光(AV)模式由摄影者首先确定光圈值，然后再由相机根据该光圈值自动匹配快门速度，以便达到正确的曝光量；快门优先曝光(TV)模式由摄影师首先设置拍摄的快门速度，然后再由相机根据该快门速度自动匹配光圈值，这种曝光模式更适合拍摄具有动感的画面；程序自动曝光(P)模式是相机自动确定快门速度和光圈值组合的拍摄模式，这种曝光模式更适合抓拍。

数码相机中所提供的曝光补偿功能，为摄影者提供了更加宽泛、更加便利的创作空间。如果我们在大片亮色调的背景中去捕捉一个白色对象时，照相机往往所提供的曝光量会比实际所需的曝光量少，因此就需要使用曝光补偿模式来增加1至2挡曝光。例如：在海滩拍摄时、拍摄雪景时，增加曝光都会取得不错的视觉效果。相反，如果我们在一个较暗的背景下想要拍摄一个没有明显明暗反差的物体时，照相机往往所提供的参考曝光量会比实际所需的曝光量大，因此同样也需要使用曝光补偿模式来减少曝光，以便修正曝光。例如：想要拍摄黑色阴影里的一只小黑猫，就需要减少一挡曝光来获得更加准确的曝光效果。

5. 景深

我们在前面已经介绍过景深这个概念。首先，景深与焦距有关。焦距长的镜头，景深小；焦距短的镜头，景深大。前景深要小于后景深，即精确对焦后，对焦点前面只有很短一点距离内的景物能清晰成像，而对焦点后面很长一段距离内的景物都是清晰的。其次，景深与光圈有关。光圈越小，景深就越深；光圈越大，景深就越浅。在此需要强调的是：我们在此所说的"光圈小"更确切地说应该是光圈的数值小，这时光圈的光孔开放较大，可以产生更大的景深效果。例如：拍摄风景照时，就可以缩小光圈以获得更大的景深；而在拍摄人像时，应该采用扩大光圈的方法使背景产生虚化效果，以便突出人物。

6. 感光度

感光度是用来表示相机感光器件对入射光线的亮度敏感程度的数值。用"ISO"表示。ISO感光度可以控制感光元件对光线的感光敏锐度的量化参数。如果在光圈设置不变的情况下，每当感光度增加一档时，相机的感光元件对光线的敏锐程度也会加倍，所需的曝光时间将缩短一半，即快门速度提快一挡。

ISO感光度根据数值的高低，可以分为几档。ISO100以下的感光度称为低感光度；ISO100至ISO200的感光度称为中感光度；ISO400至ISO800的感光度称为高感光度；ISO1600以上的感光度称为超高感光度。ISO100是摄影师最常采用的感光度设置。需要提醒的是：当采用ISO高感光度时，有时会发现图像上会出现噪点。这是因为提高了ISO感光度，会对光感信号进行电子放大增幅。数码相机所产生的信号噪点，其实在ISO低感光度时也会产生，至于能够在多大程度上忍受噪点，这完全取决于摄影师个人的想法。利用ISO高感光度所产生的颗粒感，同样可以创作出风格独特的摄影作品。

7. 白平衡

由于不同的光线照射条件下的光谱特性不同，所以拍摄的照片常常会产生偏色的现象。例如：在日光灯照射条件下所拍摄的照片会偏蓝色，在白炽灯照射条件下所拍摄的照片会偏黄色。为了能够消除或减轻这种色偏，数码相机可以根据不同的光线照射条件调节色彩设置，以便正确还原照片颜色。这种调节常常以白色作为基准，故称之为白平衡。

设置白平衡最基本的理念就是：在任何一种照射光源下，都要尽可能地将白色物体还原为白色。对在特定光源下拍摄时所出现的偏色现象，可以通过加强对应的补色来进行补偿。传统照相机中所使用的各种彩色滤镜，如今已经被设置"白平衡"所取代。

1.1.3 感光器

感光器是对数码相机核心感光元件的简称，它是数码相机感光最关键的技术。数码相

机的成像感光元件取代了传统相机中胶卷所发挥的作用，可以简单地理解为：感光元件与胶卷一样都是记录影像信息的载体。随着数码相机的不断发展，目前数码相机的核心成像部件大致分成两大阵营：一种是广泛使用的CCD(电荷耦合)元件，另一种是CMOS(互补金属氧化物半导体)器件。电荷耦合元件(CCD，Charge-coupled Device)是一种集成电路，上面有许多排列整齐的、能够感应光线的电容元件。这些电容元件可以将影像信息转变成数字信号。电荷耦合元件(CCD，Charge-coupled Device)是由一种高感光度的半导体材料制成，通常以百万像素为单位。当CCD表面受到光线照射时，每一个细小的感光单位都会将电荷反映在组件上，所有的感光单位所产生的信号加在一起，就构成了一幅完整的画面。CMOS感光元件(Complementary Metal-Oxide Semiconductor)和CCD一样，也是在数码相机中记录光线变化的一种半导体材料。CMOS的制造技术和一般计算机的芯片一样，主要是利用硅和锗这两种元素所做成的半导体，这两者因互补效应所产生的正负电流差就可以被处理芯片所记录，并解读成影像。CCD(电荷耦合)和CMOS(互补金属氧化物半导体)仅仅是工艺上有所不同，在功能上两者并没有太大的区别。

1.1.4　芯片组

数码相机是多学科知识体系综合应用的精密电子产品，涉及光学、机械学及电子科学等多种学科。光线首先通过镜头射入相机，其次通过控制感光元件将光信号转化为数字信号，最后将数字信号通过影像运算芯片处理后编码成可以被读取的数据格式并保存到存储设备中。这其间的芯片处理包括诸多内容，例如：处理白平衡、进行色彩校正、完成图像翻转等。

1.1.5　存储卡

在图像传输到计算机以前，通常会先储存在数码存储设备中。存储卡以其体积小巧、存储快捷、兼容性强、方便携带等优点在众多的存储设备中占据首位。随着数码产品的不断发展，存储卡的种类也有了更多的选择。

1. CF卡(Compact Flash)

CF卡最初是由美国SanDisk、日立、东芝、德国Ingentix、松下等5C联盟在1994年率先推出。CF卡最大的优点是：具有存储容量大、成本低、兼容性好等。佳能和尼康两大品牌是CF存储卡的最大支持者，几乎所有的数码单反相机都会使用CF卡作为存储介质。

存储卡的存储速度用"X"进行标注，1 X=150KB/s。目前主流的存储速度为：266 X，当然还有更高速的CF存储卡。采用较快的CF卡会提升数码相机的拍摄效果，但在实际应用中一些中、低端的数码相机产品由于感光器和芯片组本身处理速度所限，即使使用更高速度的CF存储卡，想体现出速度方面的优势也很难。因此，摄影者没有必要一定要追求最高速的CF存储卡。

2. SD卡(Secure Digital)

SD卡是一种基于半导体快闪存储器的新型存储设备。SD卡由日本松下、东芝及美国SanDisk公司于1999年8月共同研制开发。SD卡最大的优点是：体积小、重量轻、传输安全性好等。

目前SD卡在数码相机中正在迅速普及，大有成为主流之势。这是因为SD卡的体积大约仅有24mm×32mm×2.1mm大小，要远远小于CF卡。而且，SD卡在容量、性能和价格上较之CF卡有很强的竞争优势。以往常常被用于卡片型数码相机的SD卡，目前基本上已经覆盖低、中、高各种档次的数码相机。

对于相机各部分组件的掌握，也许自己通过对于相机市场的探访与购买咨询能够获得更加真实的感受。在此我们准备了一份《相机选购市场分析与评测报告书》，大家可以依据表1-2中所列出的详细条款进行市场调查，相信通过你自己深入市场进行调查所取得的真实感受，一定会获得比阅读文字本身更感性的体验。

表1-2 相机选购市场分析与评测报告书

班级： 姓名： 学号： 成绩评定：

预购数码相机预算额度	元	心目中理想品牌对象	
预购买数码相机的用途	□专业摄影 □辅助设计工具 □摄影爱好 □观光娱乐 □一般了解		
对一些特殊功能的需求	□高分辨率 □色彩还原 □广角 □微距 □连拍 □影像摄录 □存储		
市场考察与调研记录			
重点考察机型A： 请粘贴对应机型 外观图片资料 	重点考察机型B： 请粘贴对应机型 外观图片资料 	重点考察机型C： 请粘贴对应机型 外观图片资料 	
CCD(或CMOS)像素：	CCD(或CMOS)像素：	CCD(或CMOS)像素：	
CCD(或CMOS)尺寸：	CCD(或CMOS)尺寸：	CCD(或CMOS)尺寸：	
白平衡的设置模式：	白平衡的设置模式：	白平衡的设置模式：	
对焦模式：	对焦模式：	对焦模式：	
快门变化范围：	快门变化范围：	快门变化范围：	
光圈变化范围：	光圈变化范围：	光圈变化范围：	
□B门 □同步 □自拍	□B门 □同步 □自拍	□B门 □同步 □自拍	
LCD液晶显示屏尺寸：	LCD液晶显示屏尺寸：	LCD液晶显示屏尺寸：	
操作的便利性□高 □中 □低	操作的便利性□高 □中 □低	操作的便利性□高 □中 □低	
场景模式□丰富 □一般□独特	场景模式□丰富 □一般□独特	场景模式□丰富 □一般□独特	
光学变焦范围：	光学变焦范围：	光学变焦范围：	
数码变焦范围：	数码变焦范围：	数码变焦范围：	
防抖动模式：	防抖动模式：	防抖动模式：	
独特性设计：	独特性设计：	独特性设计：	

续表

综合分析与评价		
优点：(不少于150字的分析评价)	优点：(不少于150字的分析评价)	优点：(不少于150字的分析评价)
缺点：(不少于150字的分析评价)	缺点：(不少于150字的分析评价)	缺点：(不少于150字的分析评价)
最终决定购买	以下为综合评定分析：(不少于100字)	

01

1.2　构图基础——得以延展的张力

在熟悉了相机的基本操作后，你也许会迫不及待地操起相机想马上投入到拍摄中去。这种激情对于一个摄影爱好者而言是难能可贵的，但不值得鼓励。因为我们还有一项基础知识——摄影构图，更需要去认真地学习一下，然后才能开始下一阶段的拍摄实践。

当我们在同一时间、同一地点，面对同一场景时，通过运用不同的拍摄视角可以获得不同的摄影作品，这其中的奥妙就是构图的作用，如图1-14所示。也许当真有一天，我们会因一个难得的契机而捕捉到一个摄人心魄的历史瞬间，而决定这张作品命运的恰恰是构图的好坏。只有此时，你才会感受到构图的重要性。摄影构图可以赋予摄影作品以独特的形式感，它是摄影作品内涵的外化，它是摄影作品艺术表现张力的延伸。

图1-14　摄影构图的选择(作者：王涛)

　　摄影构图不外乎也就是人们根据一些成功的摄影作品所归纳、总结出来的一套摄影经验而已。倘若真有这么一套"放之四海而皆准"的、通过阅读就可以达到摄影大师水准的理论，那么，这个世界上的摄影大师早就比比皆是了。在此我们更希望通过此部分的讲解，为你的拍摄提供一些更加实用的方式和方法而已，并不想将你框定在一个死板的架构内。

1.2.1　摄影构图的基本概念

　　南齐谢赫在其著作《画品》中提出了"六法"的艺术理论，六法是中国古代美术作品的

标准和重要美学原则。"六法者何？一气韵生动是也，二骨法用笔是也，三应物象形是也，四随类赋彩是也，五经营位置是也，六传移模写是也。"其中"经营位置"说的就是构图。

构图在《辞海》中被解释为：艺术家为了表现作品的主题思想和美感效果，在一定的空间，安排和处理人、物的关系和位置，把个别或局部的形象组成艺术的整体。这个概念强调了艺术家应该在有限的空间内对其所要表现的形象进行组织、安排，从而在画面中获得最佳布局效果。构图的英语表达为Composition，它的英文含义有组成、结合的意思。摄影构图就是：摄影时根据题材或主题思想的要求，把所要表现的影像通过美学手段有效地组织起来，构成一个协调的、完整的画面的过程。

1.2.2　摄影构图的基本形式

对于摄影构图来说与其说是在拍摄过程中寻找什么？倒不如说是在拍摄过程中想要强调景物的什么部分？我们应该在摄影构图的同时，去培养一双善于发现美丽的眼睛。

1. 三分法构图

三分法构图，又称井字结构构图法。在摄影构图中是一种经常会被使用到的构图手段。说到三分法就不得不提及"黄金分割点"，如图1-15所示。三分法实际上仅仅是"黄金分割法"的简化，在图1-16中与"黄金分割"相关的有四个点，其所呈现的比例关系也只是大致接近黄金分割比。

那么，我们如何应用三分法来进行构图呢？首先，摄影师通过取景器观察景物时，在心中可以假想一下，把画面在水平方向、垂直方向都划分成三等分；其次，有意识地将主要景物安排在与"黄金分割"相关的四个点上；最后，尽可能地将其他次要元素安排在另外的一个或多个交叉点上。三分法对于横向构图或是纵向构图都很适用(如图1-17所示)，应用三分法对所拍摄素材进行横向、纵向裁剪后，所形

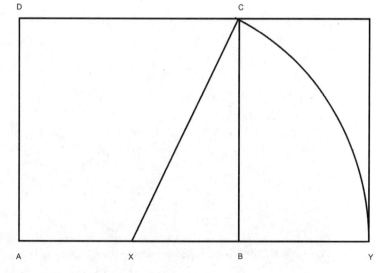

黄金分割比

黄金分割比可以通过尺规作图法获得准确的比例关系。首先，我们画一个正方形ABCD，将正方形底边AB段分成二等分，取其中点X，以X点为圆心，线段XC为半径画弧，其与底边AB延长线的交点为Y点。这样B点即为"黄金分割点"。

图1-15　黄金分割比(作者：王涛)

成的不同效果的摄影作品，如图1-18和图1-19所示。三分法的应用可以有效地避免左右对称的死板，这样构图所产生的照片可以引导观者将视线聚焦到"黄金分割点"的位置，使得照片具有了一个明显的视点，并将观者的目光由此出发引导至整个风景。

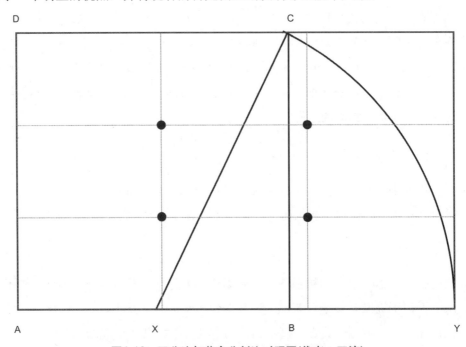

图1-16　三分法与黄金分割比对照图(作者：王涛)

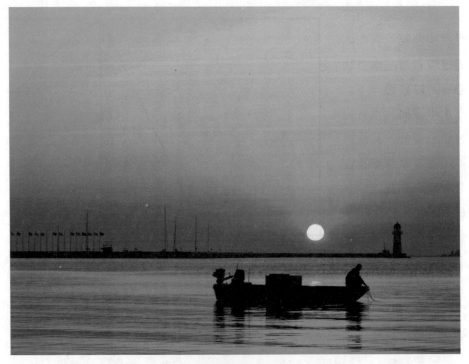

图1-17　三分法图例摄影作品(作者：刘博华)

图1-18 三分法图例摄影作品(三分法线)横(作者：刘博华)

01

图1-19 三分法图例摄影作品(三分法线)纵(作者：刘博华)

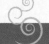

2. 对角线构图法

对角线构图法也是摄影中较为常用的一种构图方法。应用对角线构图法可以打破四平八稳的死板感观，充分调动观者的视觉参与，具有很强烈的延伸感和运动感。

对角线构图法并不需要刻意追求角对角的精确连线，只要把握照片主体的大致走向有一种倾斜的趋势就可以，就能得到稳定中又有变化的视觉感受。如图1-20所示，是学生在摄影棚中拍摄的一张习作。学生利用书籍做衬景，将红色玫瑰花沿对角线放置。玫瑰花并没有严苛地与对角线完全对齐，而是稍稍倾斜一些，形成了对角线的发展趋势，这种处理方式既保证了对角线构图的活泼感，又不失应用对角线构图方式的灵活性。

对角线构图法还有一个特例，那就是采用放射线构图。在生活中有许多景物呈现出放射线特征，例如，盛开的花瓣、蓬勃的叶脉、绽放的焰火等，都会展现出非常典型的"放射线"特征。如图1-21所示，"放射线"常常会增加画面的凝聚力，产生较强的视觉中心效应。在采取放射线构图时，没有必要一定要严格地将景物放于对角线中心点上，完全可以稍微偏离中心一些，使得画面更有生机。

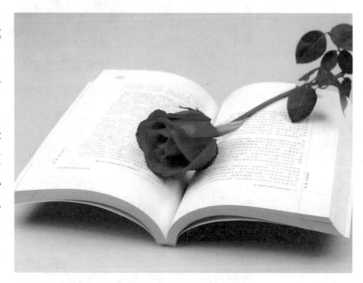

图1-20 对角线构图法摄影习作(作者：李志江)

3. 水平线构图法

水平线构图法也称地平线构图法。水平线可以给人以宽广、平稳、宁静的感觉。大自然中很多景物都具有水平线，例如地平线、海平面等。所以水平线构图法在风景摄影中会经常使用。使用水平线构图法构图时要注意两点：第一，基础的视觉参考水平线一定要水平放置，不能倾斜，因为这是整个摄影作品中最主要的一个视平线，对其他景物的位置起到了参考作用，如果没有其

图1-21 放射线构图法摄影习作(作者：王涛)

他特殊原因，一般要保持水平的位置；第二，要注意拍摄时基础的视觉参考水平线在整个摄影作品中所处的比例位置，一般我们不会把地平线放在画面的正中间，当然，如果说作者就是要表现上下对称之美，那就是例外了。

下面以图1-22所示的摄影作品进行解析。这幅摄影作品拍摄于呼伦贝尔市红花尔基樟子松国家森林公园，站在湖边的观景平台上，远望对面的湖光山色，宛若置身于幻境。蓝蓝的天空中飘着几许悠闲的云朵，绿绿的丛林中点缀着几间宁静的小屋，青青的湖水中倒映着几抹静谧的美景。此时的拍摄，我们并不需要运用过多的摄影技术去打破这份

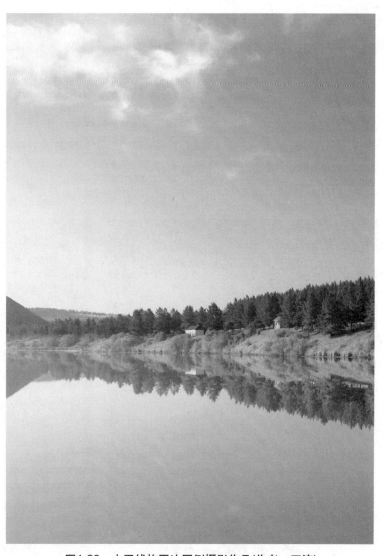

图1-22　水平线构图法图例摄影作品(作者：王涛)

平静的美丽。水平线构图法所彰显的宽广、平稳和宁静就是最佳的表现方法。将水平线放到画面下方的1/3处，这也是在暗合上面所讲的三分法构图；将峻美的湖岸沿线风光所形成的一条虚线放在画面的1/2处，使观者的视线更集中于水岸相连的湖面美景。

4. 垂直线构图法

垂直线构图法与水平线构图法正好相反，水平线具有宽广、平稳、宁静的感觉，而垂直线则具有挺拔、庄严、刚毅的感觉。在日常拍摄的素材中通常面对摩天大楼、高山险峰、参天大树等景物时，都会优先选择垂直线构图法。

垂直线构图法并没有复杂的技巧需要掌握，但有以下几点需要在拍摄时引起大家的注意。如果拍摄的主体仅仅是一个孤立的个体时，如图1-23所示，一棵孤树如果仅仅采用垂直

线构图法，就会显得十分单调。图示的这幅摄影作品，作者很好地将垂直线构图法与三分法构图法相结合，孤树昂然屹立所形成的垂直线将画面划分为左右两部分，而两部分的比例接近于黄金分割比。因此，画面庄重而不失美感。如果拍摄的主体是一系列的群体时，如图1-24所示是一系列重复、整齐排列的群体，应用垂直线构图法可以很好地表现出被摄物体的气势。但如果画面因为过量地重复而缺少变化，就会使得作品显得很单调。因此在处理此类作品构图时，在保持画面总体垂直的同时，要用一定的倾斜来调节画面。图示的这张作品就选择了微风吹拂的瞬间，使得整体的垂直有了一些变化。此外，该作品还很好地利用景深效果创造出虚实对比，打破了重复群体所构成画面的单一性。

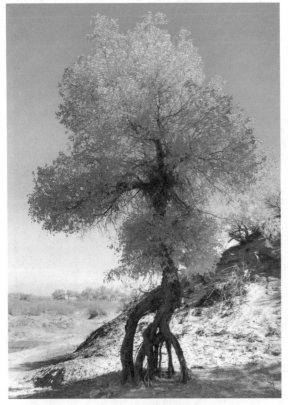

图1-23　垂直线构图法图例摄影作品(a)　　　　　图1-24　垂直线构图法图例摄影作品(b)
　　　　　　（作者：王诚进）　　　　　　　　　　　　　　　　（作者：王涛）

5. 曲线构图法

曲线构图法可以给观者带来蜿蜒、优雅、柔美的感觉。曲线构图不但包括规则形曲线，还包括不规则形曲线。曲线构图法在摄影中也具有广泛的拍摄题材，如蜿蜒的溪水、迂回的山路、绵延的长城等都会呈现出优美的曲线。值得注意的是：曲线构图法中所暗含的那条曲线具有一定的方向指引性，因此在构图运用时一定要把握好其方向。如图1-25所示，作品运用观景台的木栅栏所形成的"Z"字形曲线，将画面自然地分割成两部分。一部分是红棕色

的、规则排列的人工建筑物；一部分是草绿色的、生机勃勃的自然生态林。两者在对比中融合共生、在共存中相互映衬。"Z"字形曲线从画面的右下角向左上角延伸，将观者的视线从近端推向遥远的天际。

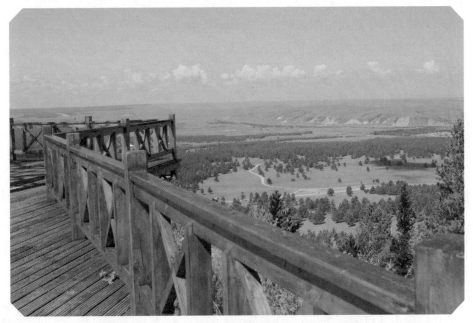

图1-25　曲线构图法图例摄影作品(作者：王涛)

01

由于篇章有限，我们在此只对一些最典型、最基础的摄影构图给予了讲解。对构图感兴趣的各位摄影爱好者，可以仔细研读一下《设计几何学——关于比例与构成的研究》一书。这本书是金伯利·伊拉姆先生的著作，由中国水利水电出版社和知识产权出版社共同出版。书中涉及有关设计比例关系的论述具有很高的参考价值和学术水平。

1.3　静物摄影经典案例剖析与实践

本章的前两节都在介绍相机最基本的知识与技巧，这能够为我们接下来的学习中奠定良好的基础。有了这些看似简单但很实用的基本功后，我们就要开始进入到专题的学习了。学习摄影技能其途径跟我们学习绘画一样，同样是从模仿开始的。因此，在以后几个章节的学习中，首先，我们会看到一些经典的案例，通过对那些优秀的摄影作品的讲解与分析，总结出一些实践经验，为己所用；其次，在结合案例分析的同时完成模拍，对模拍过程中的得失给予解析；最后，我们将展示一些优秀的摄影作品，以便相互交流、学习。

静物摄影是我们进入到摄影实拍的第一个专题。为了能够让大家尽快地体验到摄影的魅力、建立起对摄影学习的兴趣，因此本节并没有选择大题材摄影作品进行讲解，而是选择了相对简单、比较容易出效果的水果摄影和花卉摄影作为静物摄影的专题展开介绍。

1.3.1 经典案例作品解读

 水果摄影案例与花卉摄影案例两者都选用了十分简洁的构图，即两者都选用了红色作为主色来表现，如图1-26所示。静物摄影作为开篇实践章节不适宜选用复杂的摄影大片进行剖析，因此作者特意选择了这组清晰、明了的案例给予解读。

 让我们先从这张水果摄影案例说起。该作品在构图上采用了对角线构图法，前景中的大颗草莓是视觉的重点，而背景中的四颗小草莓起陪衬作用。这种构图方式很好地把观者的视线引向主体，使得整个画面虚实有度，大小、数量对比清晰，作品整体效果简洁而不简单，单纯而不单调。水果摄影因拍摄主体的形状都较为固定，所以能够提供给摄影师发挥创造性思维的空间有限。让我们再来看看这张花卉摄影案例。该作品在构图上同样是采用了对角线构图法，只是这条对角线并不是十分清晰可见。拍摄主体包装瓶是呈对角线摆放的，而那些看似随意洒落的花瓣在有意识地消减，打破了对角线构图法的刻板。近景中花瓣疏密有序地排列、远景中花碎若有似无地点缀都是该摄影作品可圈可点的地方。

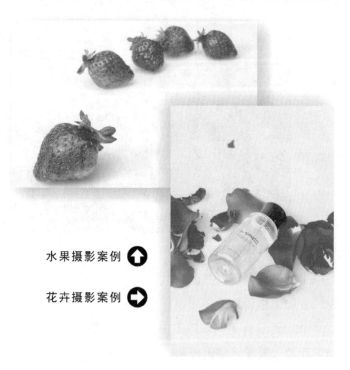

水果摄影案例 ⬆

花卉摄影案例 ➡

图1-26 水果及花卉摄影(作者：王涛)

 这一章着重讲解有关构图的问题，我们并没有强调摄影棚布光的问题。对于光位、布光效果的阐述将在下一章进行讲解，因此这两张作品中对于灯光的控制问题仅仅只局限于闪光灯在画面中所形成的光照是否均匀，作品的曝光是否正确，水果或花卉的色彩还原是否准确等基础的光照问题上。就水果摄影案例的灯光而言，可以将其曝光量控制得再小一些。从图中我们可以看到，每个草莓上高光区域的面积都比较大，对整体的造型效果产生了一定的影响；而花卉摄影案例的灯光相对而言控制得较好，花瓣固有的红色、包装瓶透明的白色都还原得比较理想。水果摄影案例与花卉摄影案例这两张作品在布光上对于脚光的使用都不够理想。脚光是从背景台的下方向上打光，灯光穿透背景台而照亮背景台的底面。脚光的运用可以使背景的白色变得通透、明亮。反观这两张作品，对于脚光的运用都不甚理想，没能很好地塑造一个纯粹的白色背景。其中水果摄影案例中的背景色偏红，而花卉摄影案例中的背景色偏灰。

1.3.2　作品模拍实践分析

英国摄影师卡尔·沃纳的作品带给我们的那份愉悦，不仅仅来源于摄影的形式，而更深层次的感悟应该是其独特的创意思想所带给我们的那份惊喜。一个独特的思想往往比形式本身更具有说服力。

如图1-27、图1-28所示，这两张摄影作品都是学生对摄影师卡尔·沃纳的摄影作品理解后，通过自己的创意设想所模拍的作品。作品《两只快乐的小猪》选取了两颗猕猴桃作为拍摄素材，猕猴桃的外表在常人眼中并没有什么观赏的美感，倒是切开后的内部所呈现的果肉部分具有一定的观赏性。但这也是很多摄影师经常会想到的处理方式，《两只快乐的小猪》将猕猴桃原本并不完美的果柄部分作为小猪的嘴，再加上两片果皮作为耳朵，这样一个憨态可掬、幽默风趣的造型就产生了。在拍摄过程中，摄影师使用了大光圈来控制景深，使得前后两个同质化产品有了虚实的对比，丰富了画面的表现力。作品《"甜甜"的海豚》选材也是很普通的香蕉和小金橘，具有创造性的是作者将两者叠加后所形成的新造型却被赋予了崭新的生命力，如同两只顽皮的海豚正在欢乐地嬉戏。看到这个画面，你可曾想过两只香蕉是怎样站在静物台上的呢？这组同学使用的是可塑黏土。可塑黏土类似于绘画用的可塑橡皮，但它的可粘贴性、易清除性、无痕迹性都要远远胜过可塑橡皮。大头针、胶带、鱼线、可塑黏土等小道具是静物摄影不可或缺的工具，在开始准备拍摄的过程中，摄影师都要提前做好准备。

01

图1-27　静物摄影模拍——两只快乐的小猪(作者：周圣明)

图1-28　静物摄影模拍——"甜甜"的海豚(作者：周圣明)

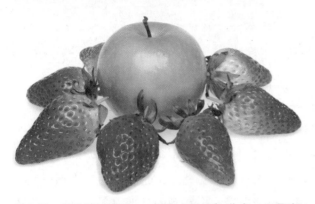

图1-29　静物摄影模拍——采用水平视角(作者：王思瞳)

图1-30　静物摄影模拍——采用俯视视角(作者：王思瞳)

图1-31　静物摄影模拍——采用白色背景(作者：郭小兰)

当然仅有创意思想对于摄影而言还只是个开端，好的创意同样需要摄影技术的保障才能表达出更优秀的作品。如图1-29所示，作者选择青苹果与草莓作为拍摄素材。青色的苹果与红色的草莓形成强烈的色彩反差，一个青苹果与多个草莓又形成数量上的对比——是变异的一种构成方式。应该说这张作品在拍摄前已经有了很好的思路，但为什么画面效果还是不甚理想呢？既然构思上没有问题。那余下的问题就可能出自摄影的技术上。通过反复地推敲，作者尝试采用俯视视角进行拍摄，如图1-30所示。这张作品明显地使用了摄影构图中的放射线构图法，放射线构图法是对角线构图法的一种特殊形式。有了正确的方法，再加上好的构思，作品自然会得到满意的效果。

背景的选择，对于一张摄影作品而言同样重要。如图1-31所示，作者选取白色背景、红色草莓、透明玻璃器皿和一颗草莓形状的蜡烛作为拍摄元素。就拍摄作品本身而言，没有什么不好。色彩还原准确、器物质感表现正确、用燃烧的火焰增加画面的律动等都表现出了一定的摄影水平。但当我们拿图1-32做对比时，似乎会豁然开朗。很明显黑色背景下的红色草莓会表现出更加艳丽的色彩、透明的玻璃材质表现得更加晶莹、燃烧的火焰在黑色背景的映衬下更加的辉煌。

对于色调的把握，也是静物摄影应该着重去把握的一个环节。静物摄影通

01

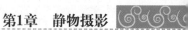

常是在摄影棚内完成的，摄影棚内的闪光灯其实打亮要比控制成暗色调要容易很多。如图1-33
所示，作品中选取的拍摄素材色彩都具有很高的色彩饱和度，这样的色彩配比选择黑色背景是
非常容易烘托氛围的。作者选择了低调摄影作为整个作品的调性，闪光灯采用了柔光箱的照
射处理，柔光灯照射出来的光线分布均匀、光质较软，能够制造出精确的造型以及细微的明
暗分布。柔光下的静物色彩饱和度较好。

图1-32 静物摄影模拍——采用黑色背景(作者：郭小兰)

01

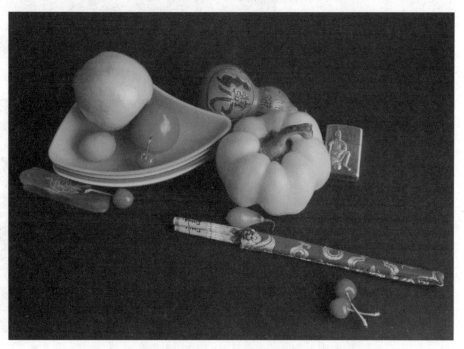

图1-33 静物摄影模拍——低调静物摄影(作者：莫海庆)

1.3.3　自由创意作品欣赏

在此我们选取了一部分学生的摄影作品进行点评分析，这些摄影作品都是学生随堂拍摄的习作，也许并没有达到完美的高度。但在老师眼里这些学生能够在短短的四周课程中从完全不懂摄影到能够通过摄影表达自己的构思，就是值得肯定的。

如图1-34所示，作品采用了高调摄影的手法，拍摄素材简洁、大方。灰色礼帽在红色玫瑰的陪衬下，显得高贵而优雅。在灯光的控制上：前景打光偏暗，后景打光较亮。这是因为顶光在布光时没有与静物台完全平行，有明显的倾斜而形成的。玫瑰花末端的枝叶，显得有些繁琐、杂乱，如果能够经过细致的修剪，作品的画面就会显得更加的简洁、有力。

如图1-35所示，采用了低调摄影的手法，并没有在静物台上拍摄，而是用双手作支撑、以红色的花瓣作衬底，将黑色主体烘托于其中，这既是点缀又是核心。无论是在色彩上，还是造型上都很好地应用了对比的美学手法。在露珠的处理上略感有些欠缺：给人感觉露水喷洒的到处都是，缺乏重点；露水的造型也不够饱满，应该更圆润一些会更好。

如图1-36所示，作品采用了低调摄影的手法。作品中所摆放的水果被一个质朴的扑扇所收纳，这看似陪衬作用的小道具，却在整个画面中起到

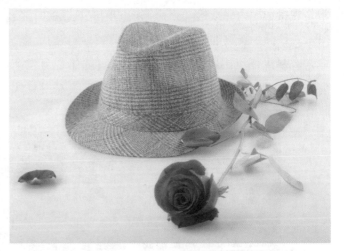

图1-34　静物摄影模拍——绅士与爱情(作者：李志江)

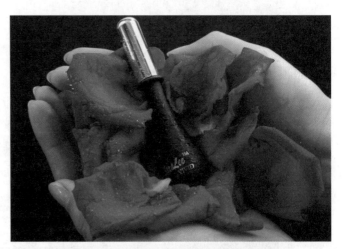

图1-35　静物摄影模拍——挚爱(作者：杨根明)

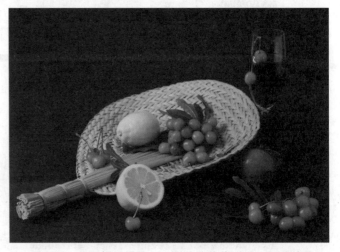

图1-36　静物摄影模拍——甜美的收获(作者：王高丰)

了很好的调节作用。亮红色的樱桃、中红色的李子、深红色的红酒构成了画面的中间调；黄色的柠檬、白色的高脚杯构成了画面的亮色调；暗色调由黑色背景与底板充当。如果说还有需要完善的地方那就是：高脚杯上所形成的反光没有很好地避免掉，应该采用更大一些的柔光箱来遮挡光源，这样就不会把闪光灯的倒影反射到高脚杯上了。

阅读拓展

卡尔·沃纳

　　如图1-37所示，英国摄影师卡尔·沃纳(Carl Warner)于1963年出生于英国利物浦，7岁的时候他搬到肯特，在那里他花费了大量时间在自己的房间里画画和探索世界。卡尔的职业生涯是从他进入艺术学院开始的，原本期待凭借绘画天赋成为插画家的他却很快发现，他的思想和创造性的眼光更适合成为一个更敏锐、更令人兴奋的摄影媒体工作者。在梅德斯通艺术学院完成一年的基础课程后，1982年，他进入了伦敦印刷学院，在那里他学习了有关摄影、电影和电视等方面三年的学位课程。1985年，在完成协助世界各地的广告摄影师工作一年后，他开启了属于自己的世界。虽然他很希望成为一名景观摄影师，但最终他确立了自己要做一名成功的静物摄影师，并开始拓展到广告摄影领域。在过去的十年中，他一直为美食摄影而工作，并通过世界各地的许多广告代理公司与食品工业领域的客户建立联系。2008年1月的星期日泰晤士报报道了卡尔·沃纳独特的艺术创作，之后其艺术创作如洪水暴发般地受到了更多媒体的关注。从杂志到报纸，从世界各地的电视台报道到纪录片访谈。许多商业机会以及世界上最大的品牌食物广告商找到他。某些活动也让卡尔扩大了他的工作范围，他已经开始尝试将运动影像直接运用到电视广告和网络广告上。2010年10月，他完成了自己的第一本书。他策划的儿童系列电视动画片旨在推行健康饮食，解决一些饮食营养的问题。

　　卡尔在伦敦建立了Foodscapes工作室。工作中场景的搭建过程是非常耗时的，场景从前台到后台，再到天空，每个元素都是由食物制成的。"工作开始前我会先画一个草图，然后我会依靠模型制造商和食品造型师帮我创建各个部分，这是一项团队工作。"

图1-37　卡尔·沃纳(作者：SESC Sao Paulo)[1]

[1]　http://www.flickr.com/photos/sescsp/6336555871/sizes/l/in/photostream/。

卡尔·沃纳介绍说：他会画一个非常传统的景观图，使用经典的曲线构图法。因为他需要让观众信以为真，让他们完全相信这是一个真实的场景，但实际上它们是由食品构成的。它会给观众带来微笑，这对他而言是最好的褒奖。我们可以通过他的个人实名网站 www.carlwarner.com看到其最新的摄影作品及视频作品。

1.3.4　静物摄影实训

　　静物摄影体现的主要是一种"静态"。这里所说的"静"不是"静止"或"无生命"，而是说拍摄者可自由地、多角度地移动或组合静态物体，从而达到创作构思所需的目标。在真实反映被摄体固有特征的基础上，经过创意构思并结合构图、光线、影调进行艺术创作，将拍摄对象表现成具有艺术美感的摄影作品。

　　静物摄影在选材上非常广泛，对于初学者而言，也许花卉和水果是最容易上手的摄影题材。本节的静物摄影实训环节，我们的讲述也主要是以花卉和水果为重点。如图1-38所示，这些摄影作品都是学生分组进入实训影棚后，依据自己对静物摄影的理解经过创意构思所拍摄出的静物摄影习作。

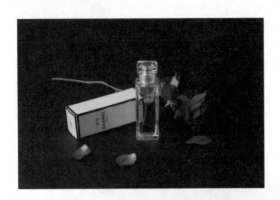

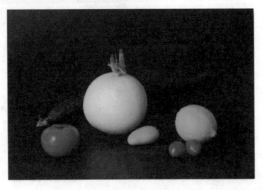

图1-38　学生静物摄影习作(作者：赵泓博、王丽琨等)

1. 实训目的及要求

静物摄影的拍摄对象可以是单个物体，也可以是群组物体。由于有着任意组合摆放的特点，所以可以把拍摄的注意力更多地集中在构图和光线的布置上。静物摄影作为第一个实训环节，我们可以通过静物拍摄练习来学习快门、光圈、对焦、感光度、白平衡等最基本的摄影操作技术。在掌握基本摄影技能的基础上，充分发挥摄影者的创作才能，对摄影作品进行抒情达意，同时也为后面的产品摄影、人像摄影、风景摄影的学习奠定基础。

静物摄影实训要求我们在拍摄时应该注意以下几点。

1) 主题的突出

(1) 艺术来源于生活又高于生活，摄影作为特有的艺术形式也同样具备这一特征。皮特·亚当斯(Peter Adams)说：“对于伟大的摄影作品，重要的是情深，而不是景深。”由此看来好作品不仅是实物的再现，而是比实物更生动、更能打动人。作者要调动一切拍摄手段来表现主题思想，抒发情怀。如图1-39所示，太阳帽、墨镜、卡片机、防晒霜等物体共同构成了一个具有现代时尚气息的画面。该摄影作品除了通过和谐的影调、适度的曝光、精准的对焦等手法显示了被拍摄物体的精致美观外，更重要的是传达出年轻人户外踏青或郊游时的青春、时尚气息。

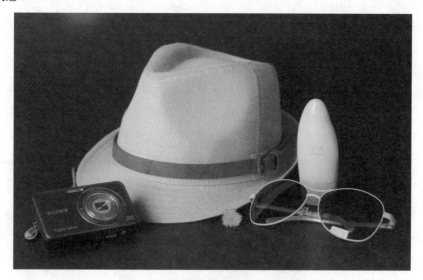

图1-39 时尚的青春(作者：王丽琨)

(2) 无论画面上呈现的物体多丰富,画面中只能有一个主体。如图1-40(a)、图1-40(b)所示，主体物虽然不只是一枝花，而是一束花或一盆花，但我们从摆放位置、体积、色彩等方面全面考量后，将花色都选为统一的一种颜色，从而使得拍摄主体物在强调统一色调下突出个性的差异。画面所呈现出来的效果，不会因为过于平庸、单调而缺乏亮点。如图1-40(c)所示，画面中如果出现多个主体物，则会削弱主题的表现力。观者的注意力将被分散，很难形成有效的视觉说服力。

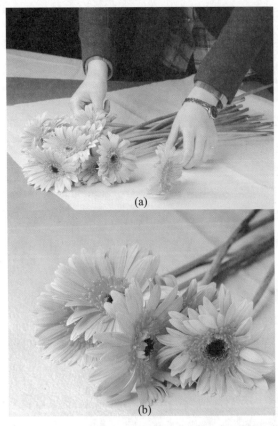

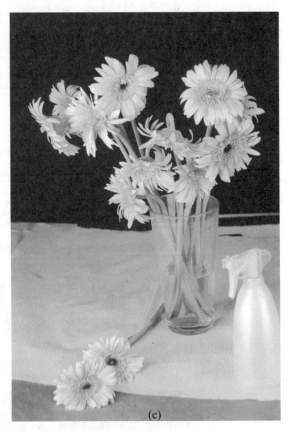

图1-40　粉红·草绿(作者：查家宝)

(3) 全面应用摄影技巧，凸显主题内容。要想使主体物获得较为突出的展示效果，我们可以借助照相机所特有的技术操控手段来获得。例如，我们可以使用大光圈、长焦距来获得短景深，以便突出主体物。如图1-41所示，就是充分利用照相机所特有的景深控制技术而获得较短景深的实践习作。这种利用虚实对比关系，突出主体、渲染陪衬背景的表现手法，可以有效地增强作品的艺术视觉效果。

2) 构图的掌控

构图能够使画面在视觉上达到一种音乐般的节奏和韵律。静物摄影的构图是通过选择对象，运用各种造型手段来获得真实、生动、完美的形象，使主体更有韵

图1-41　玫瑰迷情(作者：查家宝)

味、寓意深刻，增强艺术感。一般的摄影作品都会或多或少地遵循一定的形式法则来处理构图，例如黄金分割法，就是将整个画面按井字分割后，将兴趣点放到一个交叉点上。但这种分割法也可以根据主观意识、兴趣偏好而因人而异，并非循规蹈矩的戒律。不管怎样，拍摄前作者都应该在脑子里有一个最基本的构图，甚至要对影调的控制、成像的大小、拍摄的角度等细节做必要的分析和推敲。如图1-42所示，就是作者对同一支玫瑰花进行不同构图方法的拍摄尝试。

图1-42　玫瑰花拍摄习作(作者：查家宝)

3) 准确曝光和聚焦

由于花卉拍摄摄距近、焦距短，所以景深很小。因此曝光的准确度与聚焦的精细度会直接影响色彩的再现和质感的表现。对焦稍有不准或聚焦点略有偏差，就会影响画面质量。尤其是逆光拍摄或画面明暗反差较大时，就要考虑适量增加或减少曝光补偿。如图1-43所示，拍摄花卉特写时最好把焦点对准引人注目的花蕊，使它成为画面的兴趣中心。景深的控制在花卉特写上是至关重要的，光圈太大焦点不清晰，光圈太小画面又显得过暗、景深过大。所以拍摄前最好能够通过控制预视按钮，来提前获知拍摄的最终效果。

图1-43　花卉特写习作(作者：刘春艳)

4) 创意的力量

马克•吐温(Mark Twain)曾经说过："想象力跑焦了，眼力就靠不住了。"由此可见，丰富的想象力和巧妙的创意会使拍摄物体更加生动有趣，更加打动读者。如图1-44所示，同样是火龙果的拍摄，左面例图就根据颜色和形态的特征，稍加创意，火龙果就变成了一条活灵活现的金鱼，后面背景上的餐盘也被处理成月亮的效果，再加上点缀的叶子和樱桃的修饰，一幅非常优美的"荷塘月色"图就展现出来了，让人眼前一亮，记忆深刻；右面例图则根据火龙果果皮独有的形态特征与火焰相关联，使画面充满了积极向上的朝气，手势更衬托出这一主题。图1-45所示的学生作品，将香蕉做了拟物化的处理，画面因此而充满生机；图1-46所示同样也是有关水果的拍摄主题，作者另辟蹊径，没有把西红柿做拟人化处理，而是通过一款西红柿面膜贴的摆放来巧妙地使真假西红柿相得益彰，有种画中画的感觉，既贴切又生动。

图1-44　火龙果的拍摄实践(作者：于坤)

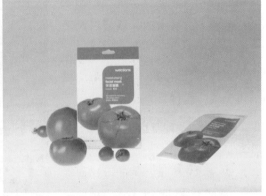

图1-45　迷你蕉的拍摄实践(作者：莫海庆)　　　图1-46　西红柿的拍摄实践(作者：赵泓博)

5) 细节的处理

常言说"细节决定成败"。如果我们在静物拍摄前，将所有的细节准备工作做到位，那么就可以起到画龙点睛的作用，达到事半功倍的效果。这里我们介绍一下如何在花卉和水果上做出晶莹剔透的露珠的方法。如图1-47所示，首先要把水果清洗干净，用毛巾擦拭干净；其次可以取少量甘油或凡士林涂在掌心内，把它均匀地涂到水果的表面上，水果表面的光亮度立刻会得到提升；最后找来喷雾器，把水喷到水果表面，立刻会形成大颗大颗的水珠。注意动作要轻，不要把水弄到背景上，而且要注意水珠不能太多，以免形成水流而成股流下影响拍摄。

图1-47 制造露珠的方法(作者：于坤)

另外，如果要想拍摄水果的剖面，为了保持这个剖面在20分钟内不"生锈"，可以先将水果放在淡盐水或柠檬水中浸泡，这样既保证了水果的新鲜感又不用担心长时间接触空气而变色。

2. 实训拍摄技术准备

摄影艺术就是光的艺术。这一点在花卉摄影中也非常重要，光线的恰如其分，是表现花卉质感、色彩、姿态、层次的决定因素。拍摄花卉的理想光线是侧光、斜侧光。物体应布局在相机的左前方或右前方，灯光应与被摄物体成15°至30°角照射。这种光线能够使被摄物体层次分明，阴影和反差适度，色彩明度与饱和度对比和谐适中，画面更具整体感。如果想使物体更具立体感，画面更具有造型感，逆光和侧逆光则是不错的选择。这种光线能够掩盖杂乱，更加凸显出花卉的轮廓，花瓣较薄的质地，会呈现出透明或半透明状态，更加细腻地表现出花的质感和花瓣的纹理。运用此种光源，特别要注意对花卉进行必要的补光处理，选用较暗的背景进行衬托，才能更加突出地表现出花卉的美感。尽量避免使用顺光和顶光，这两种光线会使画面缺乏层次感。顶光还会使被摄物体的正面受光较少，色彩还原效果欠佳，色温较高，照片容易偏蓝。

3. 实训操作步骤与方法

1) 拍摄主体的选择

因为是初次进入影棚进行拍摄练习，为便于操作，初学者可以将主体物设定为一到两种造型相对简单一些的水果。如图1-48所示，本次实训选择的拍摄主体对象为柠檬和脐橙。两者在造型方面都呈现为圆形，造型感较为近似，但两者又存在较为明显的大小体积差异，可以很好的形成体积对比；两者在色彩方面都呈现为暖色系的黄色调，柠檬偏向于纯度更高的明黄色，而脐橙则偏向于明度较高地橘红色，可以形成较为和谐的色彩互衬。

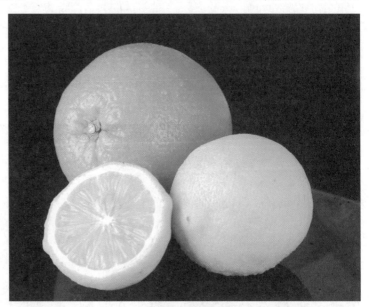

图1-48　柠檬和脐橙(作者：于坤)

2) 分析物体、布置灯光并完成创意构思

首先对物体进行直观的认识和分析。柠檬和脐橙都有着饱满浑圆的外形、外皮有肌理感、色彩亮丽有利于拍摄。道具分别选择了与此相关的榨汁机和水果篮做陪衬。背景选择了棉布、亚麻布和黑色亚克力板。如图1-49所示，对不同的拍摄背景进行认真的分析和对比。

图1-49　对比不同的拍摄背景(作者：于坤)

根据水果的特点，我们可以选择柔光灯作为主要光源。这样的照射光非常适合表现水果的质感，同时也不会产生反光过强的现象。在进入实训拍摄之前，就需要预先画好光位示意图，然后才能依据光位图进行摄影棚布光设置。

在画面镜头的构思上，为了丰富画面形式我们增加了道具，虽然道具是非常知名的国际设计大师的作品——"外星人"榨汁机，但这个道具绝对不可以抢镜，它只能处于从属地位，因为拍摄的主角是柠檬。在镜头拍摄视角方面，角度设计为略微的俯视角度进行拍摄。

3) 组成3～5人的合作小组，进行实训拍摄练习

在练习中我们强调小组的分工协作，保证在拍摄的过程中静物、背景、灯光等布置始终处于持续的最佳状态。

(1) 准备拍摄主体静物和道具。在拍摄之前，要对拍摄物体进行仔细的清洁处理。选择合适的背景材料，对拍摄环境进行有效的烘托，营造合适的拍摄氛围。如图1-50所示，拍摄小组成员正在对拍摄对象进行认真的清洁工作。从主体到辅助道具，每样物品都处理的相当认真。

图1-50 对拍摄物体的清洁(作者：于坤)

(2) 依据预先绘制好的光位示意图，进行现场摄影拍摄布光，如图1-51所示。通过多次的试拍、查看监视器，发现画面中的不足之处并马上加以改正。如图1-52(a)所示，景深大，背景比较杂乱，需要调整；如图1-52(b)所示，静物歪斜，导致画面出现不平衡感，需要调整静物的排放角度；如图1-52(c)所示，配饰物形成的投影在画面中成像效果不佳，正在调整中。

图1-51 拍摄前的布光准备工作(作者：于坤)

(a)　　　　　　　　　　　(b)　　　　　　　　　　　(c)

图1-52　对不足之处的改进(作者：于坤)

(3) 对所拍摄的样片进行对比分析。如图1-53所示，对前期所有试拍摄的作品样片进行讨论和筛选后，最后确定保留竖式、三角形构图。将榨汁机的位置再向背景方向挪一些，不让它抢镜头，突出主体物柠檬本身。同时光源也做了相应的调整。

(a) 画面色调过暖，物体失去固有颜色　　　(b) 对焦错误，道具抢镜　　　(c) 道具支架上下重合，位置不对

图1-53　对所拍摄的样片进行对比分析(作者：于坤)

4) 最后定稿，作品展示

如图1-54所示，就是本次实训学生所拍摄的最终作品。

图1-54　静物摄影实训作品(作者：查家宝)

4. 完成实训报告书

静物摄影实训报告书

开设实训名称：　　　　　　　　　　　　　　　实训报告时间：　　年　　月　　日

学院名称		专业班级		小组名称	
学　号		姓　名		同组成员	

教师评语：

教师签字：

年　　　月　　　日

实训报告应包括以下内容：

(1) 目的要求。

(2) 使用的仪器设备名称及主要规格。

(3) 实训内容及其原理。

(4) 实训操作方法与步骤。

(5) 实训成果及作品展示。

01

思考与练习

1. 如何理解图像的大小、焦距、视角三者之间的关系？

2. 景深的控制与哪些因素有关？如何控制景深？并请结合实践拍摄，掌握其关键技术要领。

3. 通过实践操作去体会：如何利用不同光圈大小与曝光时间长短的结合来获得相同的曝光量？

4. 如何理解三分法构图？并请结合实践拍摄，掌握三分法构图的操作技巧。

第 2 章

产品摄影

了解产品摄影中光位的概念，能够从平面视角和空间视角对光位的名称给予正确的定位。光位的概念并不复杂，需要指出的是要明确其在命名时存在的两个维度，即平面维度和空间维度。正面光和逆光仅针对于平面维度，而顶光和脚光仅针对于空间维度。

理解顶光和脚光布光的光效特征。单纯利用顶光或脚光进行拍摄的摄影作品并非主流，顶光和脚光一般是作为辅助光来使用的。模拍案例中有应用顶光法表现金属材质的案例分析，希望读者能够付诸实践，以便加深理解。

掌握正面光、侧光和逆光布光的光效特征。掌握反光物体和透明物体的拍摄技巧。需要特别强调的是要能够熟练掌握运用侧光布光完成对反光物体的拍摄，以及掌握运用逆光布光完成对透明物体的拍摄。模拍案例中也着重讲解了运用侧光布光完成对易拉罐的拍摄，以及运用逆光布光完成对香水瓶的拍摄。仅仅通过阅读案例分析，而不付诸实践，是很难达到掌握这些拍摄技能的。

技能要求

产品摄影总的要求是：准确表现产品的造型和材质。其中，造型指的是产品的形态特征，材质指的是产品的质地和质感。产品拍摄对材质的表现要求非常严格，应用恰到好处的布光效果，可以准确地表现出产品的材质特征。对产品摄影技能要求大致如下：

● 需要能够熟练运用摄影棚的各种灯光设备；
● 需要能够掌握不同的光效布光方法表现不同材质的产品；
● 能够熟练掌握几种典型材质产品的拍摄方法。

本章导读

产品摄影这章共分两部分内容。第一部分讲述了产品摄影的光位效果。通过对正面光、侧光、逆光、顶光和脚光的光效特点介绍，为下部分的产品摄影实践拍摄做好理论知识的储备。第二部分首先阐述了产品摄影所要表现的重点就是造型和材质；其次就是针对产品摄影中的难点材质进行了详细的案例解析、模拍及实训练习。案例解析一是针对反光物体——金属质感的产品进行拍摄实践讲解，案例解析二是针对透明物体——玻璃质感的产品进行拍摄实践讲解。产品摄影较之静物摄影在技术层面上有了更深层次的要求，要求摄影师能够合理地利用光位效果进行布光拍摄。精心、考究地布光效果可以很好地反映出产品的造型和质感。

产品摄影是商业摄影的一个重要分支，其主要任务是以特定造型的一些产品为主要的拍

摄对象。通过综合运用摄影的表现技法，反映出产品的形状、结构、功能及用途等特点，从而引发消费者对产品本身产生兴趣，强化购买欲望，促成最终消费。产品摄影较之前一章节的静物摄影有了更高的技法要求，摄影棚的闪光灯不再仅仅是静物摄影中起到照明作用那么简单，更多的是要用摄影棚中的各种灯法效果来重新塑造产品造型、体现产品材质，而造型与材质也是产品摄影所必定要达到的两个基本要求。

2.1　产品摄影的光位效果

摄影原本就是利用光线来进行造型的艺术，因此掌握光线照射方向、角度、强度对被摄物体所产生的作用、影响就成为其要完成的首要任务。自然界中阳光的变化受环境、气候、空间的影响变化非常复杂，但我们现在所提及的产品摄影，大多数情况下是在摄影棚里完成拍摄任务的，也就为我们减少了很多麻烦。在这里我们主要依据摄影棚中的灯光设置，根据灯光的照射方向进行介绍，研究光线的光位效果对产品摄影所产生的影响。

光位简单地说，就是光源相对于被摄体所在的位置，即光线的方向与角度。光位这个概念的设定是以照相机为中心，根据摄影师的视角而命名光源位置与拍摄主体间所形成的光线照射角度。摄影中所说的光位，从平面视角来划分大致包括正面光、前侧光、侧光、后侧光和逆光，如图2-1所示。从空间视角来划分大致包括顶光(前顶光、后顶光)和脚光(前脚光和后脚光)，如图2-2所示。在其他一些有关摄影的书籍中也把光位称为光线的角度。将平面视角称为水平角，将空间视角称为垂直角。将水平方向的光分为顺光、顺侧光、侧光、侧逆光、逆光；将垂直方向的光分为顶顺光、顶光、顶逆光、顺脚光、脚光、逆脚光。这些名称仅仅是叫法的不同，其实质是相同的。任何光位的确定都是以照相机的视点来锁定位置的。相机相对于灯光的照射角度发生变化就意味着光位有所改变，那么，拍摄对象所呈现的光线照射效果就会变化。

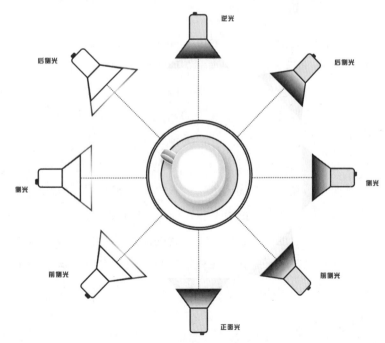

图2-1　平面视角的光位图(作者：王涛)

图2-2　空间视角的光位图(作者：王涛)

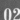

下面，我们就分别的对这些不同的光位效果进行剖析。

2.1.1　正面光

正面光是指光线的照射方向和照相机的拍摄方向相一致，灯光高度和照相机高度基本一致的布光，正面光亦称顺光。正面光照明的特性是：首先，由于光是从物体的正面进行照射的，同时相机也是从正面拍摄，因此景物的大部分都会处于亮部区域，而且也只能看到受光面，而看不到背光面，正面光的布光使得物体被均匀照明，投影被自身遮挡，非常有利于消除不必要的投影；其次，作品的色调主要是由物体本身的色彩、明暗关系所决定，因此能够很好地表现出物体的固有色，正面光的布光对于景物本身的色彩搭配、塑造明暗的手法都是很重要的；最后，正面光的布光景物空间感不强，画面显得平淡，不利于表现被摄体的立体感和质感，也不利于拍摄多层景物和大气透视效果。所以有时把正面光又叫做平光。

为了有效地发挥正面光的优势而回避其劣势，摄影师往往会采用前侧光进行拍摄，也就是让光线投射水平方向与照相机成45°角的布光。这种光线照明能够使被摄物体产生较为明显的明暗层次变化，可以较好地表现出被摄物体的立体感。

2.1.2　侧光

侧光是指光线的照射方向与照相机的拍摄方向成90°角的照明布光。侧光照明的特性如下。首先，光线从物体的一侧进行照射，在物体的表面会形成很明显的明暗交界线，在

明暗交界线的两边会形成受光面和背光面，受光面比较亮，背光面则比较暗，虽然物体的整个全貌并不能都清晰地呈现出来，但亮面、次亮面、暗面、次暗面和明暗交界线等五种调性是比较显著的，因此画面的立体感较强。使用侧光能够突出物体的局部细节和形态，如果被摄物体的表面是粗糙的，在侧光布光下可以获得鲜明的质感表现。其次，侧光布光景物所形成的明暗反差较大，缺乏更加细微变化的中间明暗过渡，很难形成细腻的影调层次。

侧光布光可以用来拍摄某些特殊光效、创造特定光线气氛的作品。在第二节中我们会对一些典型的侧光布光案例给予分析，并应用侧光布光法指导实践的拍摄。因篇章所限，在此就不再赘述。

2.1.3　逆光

逆光亦称背面光、轮廓光，是指光线的照射方向与照相机的拍摄方向成180°角的照明布光。逆光布光照明具有鲜明的特性。首先在造型方面：物体在逆光照射下只有背面受光，而正面不受光，因此物体的质感和立体感都不能很好地表现出来；但是物体会形成非常明亮的轮廓光效果，可以很好地勾勒出物体的外轮廓；逆光的光源处于物体和背景之间，因此可以使物体从背景中分离出来，从而使物体更加突出，增加了画面的空间感。其次在色彩方面：逆光布光下的物体本身的色彩受光线影响非常小，因此可以很好地还原物体本身所具有的色彩层次，所以逆光布光条件下拍摄色彩丰富的物体会取得很好的视觉效果；逆光布光的照明，画面不会产生明显的明暗对比，物体因背面受光而正面获得的光线很少，因此可以利用这种布光效果拍摄物体的剪影效果。

在现实生活中，我们非常喜欢拍摄日出或日落时的纪念照，其实，这就是一个典型的逆光条件下的摄影。在这种情况下拍摄的照片，背景环境中的色彩变化丰富而美丽，但人物主体却呈现出一个黑色的剪影，无法看清人物的表情。要想解决这个问题也好办，只需开启闪光灯为人物增加打光就可以拍摄到人物和景物都非常清晰的照片了。另外，逆光条件下色彩丰富的画面效果，更是影视作品的最爱。也许电影《红高粱》中那片色彩绚丽的高粱地依然会令你记忆犹新。

在接下来的第二节中，同样我们也会对一些典型的逆光布光案例给予分析，并应用逆光布光法指导实践的拍摄。逆光布光对于产品摄影而言，具有很广泛的实际应用价值，因此希望各位摄影爱好者可以通过此部分的介绍，对它能够达到熟练掌握、应用自如的程度。

2.1.4　顶光

顶光是指从被摄物体上方照射过来的光线，与景物和照相机成90°垂直角的照明布光。顶光照明的特点是：景物所处的水平面受光较多，而垂直面受光较少，会形成较大的明暗反差；画面缺少明暗过渡的中间层次，可以形成硬调的画面效果；顶光在自然光线照射下会经

常遇到，如同正午的太阳与地面形成近似垂直时，就不太适合进行人像拍照，正午拍摄人像，其眼窝深陷，颧骨突出，鼻下会形成很重的投影，不利于美化人物。顶光是一种具有独特魅力的光线，可以用来营造特殊的光效。

2.1.5 脚光

脚光与顶光正好相反，脚光是指从被摄物体下方照射过来的照明布光。

脚光照明的特点是：被摄物体下方明亮，而被摄物体上方黑暗，物体会形成比较大的色彩差异；脚光会使被摄物体产生非正常的灯光效果，可以用于渲染特殊气氛，如恐怖、惊险等独特的表现力。

脚光一般不会作为主光源来使用，通常可以被当做修饰光来使用。脚光可增强被摄物体的立体感和空间感。脚灯自下而上地投影，会产生不寻常的造型效果。常被用作模拟画面中的光源，如油灯、台灯、篝火等自然照明效果。脚光与顶光一样，也被用作刻画特殊人物形象、特殊情绪、渲染特殊气氛等独特的表现方式。利用后脚光照射人物的头发，尤其是女性的长发，可以起到对细节修饰和美化的作用，在摄影棚的拍摄中常作为一种效果光使用。

2.2 产品摄影经典案例剖析与实践

产品摄影是我们进入到实践拍摄的第二个专题内容。产品摄影要比静物摄影复杂很多，我们需要通过对光位效果的理解，学会应用光位进行布光。科学合理地选择不同的光位效果，可以准确地反映出产品的质感、正确地表达出产品的造型。为了能够更好地帮助大家理解和掌握本章节的内容，在此部分为大家增加了视频教学的内容。通过视频教学，对本节中的重点和难点内容进行了细致的讲解，通过视频可以获得比文字阅读更丰富的知识量。

2.2.1 经典案例作品解读

对于初次接触产品摄影的爱好者而言，要想拍摄一张产品摄影照片也许是一件相当复杂的事情。如果我们能够抓住产品摄影的本质，那么事情处理起来就会简单许多。决定一件产品的优劣不外乎三个方面：造型、材质和功能。首先，产品功能属于产品的内部要求，很难通过外化的手段来表现，功能是需要动态演示才能表现出来；其次，产品造型大多是固定不变的，产品摄影时只要保证布光能够正确表现出产品的轮廓就不会有太大问题；最后，也是最核心的问题：产品摄影如何准确表现产品的材质。

在产品摄影中有两种材质的表现是非常困难的：一种是反光的金属材质，另一种是透明的玻璃材质。接下来就通过以下两个案例来为大家详尽地剖析一下产品摄影。

1. 反光物体的拍摄

本案例需要拍摄的产品是金属易拉罐。易拉罐在我们的日常生活中司空见惯，但是要把这小小的易拉罐上升到产品摄影的高度去处理，确实是对摄影师的一次考验。在上一节我们已经对侧光光位效果有所掌握，在此，给出如图2-3所示的光位布光图。侧光照明可以很好地表现出物体的体积感，物体的亮面、次亮面、暗面、次暗面和明暗交界线等五种调性都会表现得比较显著。这一点恰好为拍摄造型简单的易拉罐提供了展示平台。如图2-4所示，侧光光效下的易拉罐表面呈现出五种调性，打破了造型的简单化印象，极大地

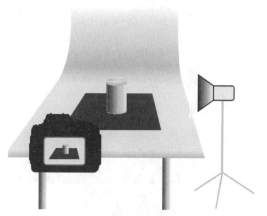

图2-3　侧光光位布光图(作者：王涛)

丰富了画面效果。要想在侧光光效下表现出易拉罐的金属质感，的确是一件不太容易的事。我们都知道使用侧光能够突出物体局部的细节，如果被摄物体的表面是粗糙的，侧光布光下才有可能获得鲜明的质感表现。那么，如何使得金属易拉罐产生粗糙的表面呢？答案就是水珠。水珠不仅仅增加了易拉罐表面的粗糙程度，更是塑造饮料清凉可口氛围的最佳载体。如图2-5所示，有一些小技巧可以帮助我们获得理想的水珠效果：首先，应该把易拉罐的罐体擦拭干净后，用松节油等较为通透的油脂薄薄地涂抹在易拉罐的表面上；其次，在完成所有的布光、构图后，在即将按动快门前再用喷壶向易拉罐喷洒水珠(这样可以避免水珠因无法长时间附着而成股地流下)，喷洒水珠应该先用小喷口，喷洒较小、较细密的水珠，然后再用大喷口，在一些重点部位喷洒上饱满的大水珠，这样有利于画面中的水珠形成很好的层次感。

图2-4　侧光法金属材质的表现(作者：周纪荣)

图2-5　金属材质上的水珠(作者：王龙)

运用侧光法拍摄反光物体不是一朝一夕就能掌握的技能，接下来，我们会在作品模拍实践分析中，通过展示更多的学生实践拍摄作品，分析他们所拍摄作品的成败，为你提供更多的实践参考。

2. 透明物体的拍摄

本案例需要拍摄的产品是玻璃材质的香水瓶。香水瓶因其价格昂贵，所以其产品造型、外观包装、材质用料等细节设计上都颇费心机。一张好的产品摄影作品，可以快速地向消费者传达出准确的商品信息。面对这样一个精致的、玻璃材质的香水瓶，我们要采用哪种光位布光来表现它的产品特质呢？

图2-6　逆光光位布光图(作者：王涛)

在上一节中我们已经对逆光光位效果的特征有所掌握。在此，给出如图2-6所示的光位布光图。首先在造型方面：逆光照明其光源处于物体和背景之间，因此可以使物体从背景中分离出来，使物体更加突出，增加了画面的空间感。其次在色彩方面：逆光布光下的物体本身的色彩受光线影响非常小，因此可以很好地还原物体本身所具有的色彩层次，所以逆光布光条件下拍摄色彩丰富的物体会取得很好的视觉效果。这两点恰好为拍摄精致的香水瓶提供了展示平台。如图2-7所示，香水瓶本身(磨砂质感的玻璃材质，色彩从柠檬黄色渐变到翠绿色)的色彩就很丰富，所以非常适合用逆光光效来表现。

这个案例中摄影的难点是：如何对逆光的光源进行处理？逆光光源要求位于背景和物体之间，因为香水瓶的体积很小，所以不可能遮挡并隐藏

图2-7　逆光法玻璃材质的表现(作者：查家宝、陈蔚、何旭等)

好光源。要处理好光源的隐蔽问题，我们就必须在香水瓶和光源之间设置屏障，而且不能影响光源的照射。如图2-8(a)所示，就是在拍摄该主题初期时，没有很好地遮挡光源，致使光源暴露，而影响了画面效果。经过一段时间的思考后，如图2-8(b)所示，该组同学用一块透光效果较好的背景布遮挡光源后又进行了一次拍摄尝试。暴露的光源被遮挡了，但逆光效果并没有体现出来。如图2-8(c)所示，是该组同学又对闪光灯指数进行调整后进行了一次拍摄尝试。尝试后仍然发现：光晕效果不够明显，其外轮廓不够清晰；背景依然过亮，很难形成纯黑色的背景效果。在经过一段时间的讨论后，该组同学采用黑色卡纸并在中间裁切掉一个与光源口径大小一致的圆形，用它衬托在背景布上，如图2-8(d)所示，我们可以明显地看出本次尝试很好地解决了背景过亮的问题，同时也很好地弥补了光晕轮廓不够清晰的缺陷。也许最终呈现在大家眼前的作品(如图2-7所示)仅仅是一张而已，但成功可能是数以十计的拍摄失败才能换来的。

(a)

图2-8 逆光法玻璃材质的表现过程 作者：查家宝、陈蔚、何旭等

02

(b)

(c) (d)

图2-8 逆光法玻璃材质的表现过程(作者：查家宝、陈蔚、何旭等)(续)

2.2.2 作品模拍实践分析

接下来的这些作品是学生们在摄影棚拍摄的一些习作，这些习作依然是对上面我们所讲的经典案例的模拍。在此我们选取了部分作品进行分析，希望你从中能够获得更多的对于实践拍摄的体会。

1. 反光物体的模拍

如图2-9所示，作品采用了侧光光效的表现手法进行布光。拍摄素材选择了一个色彩艳丽的、具有浓郁异域风情装饰的易拉罐。将侧光的明暗交界线正好放在了人物面部的对称轴上，形成了较为理想的视觉中心。需要指出的是：该作品在布光时，忽视了暗部区域内需要增加反光板，以便在易拉罐体的右侧形成反光。别小看这似有似无的一道反光，它却是保障产品形体完整性的必要手段。

图2-9 侧光法金属材质的模拍(作者：车道明)

如图2-10所示，作品同样是采用了侧光光效的表现手法进行布光。该习作给观者的第一印象是对焦不实，但仔细分辨发现其失败的主要原因并不在对焦上，而在于对水珠的处理上出了问题。这张照片把侧光光位所形成的物体的亮面、次亮面、暗面、次暗面和明暗交界线等五种调性都会表现得比较显著的特点给抹杀了，亮面和次亮面完全被水珠覆盖，无法区分，明暗交界线与次暗面叠加。水珠在这个产品摄影的案例中，所起到的作用：第一，为防止金属产生大面积的反光；第二，通过水珠可以增加金属表面的粗糙感，有利于充分利用侧光光位表现效果。

图2-10　金属材质上的水珠模拍(作者：赵龙艳)

如图2-11所示，这张摄影作品也要表现金属材质，但其采用的光位光效与前两张完全不同，这张作品采用了顶光光位的布光方式。在第一节中我们已经了解到，顶光照明具有如下的光效特点：景物所处的水平面受光较多，而垂直面受光较少，会形成较大的明暗反差；画面缺少明暗过渡的中间层次，可以形成硬调的画面效果。这种看似简单的拍摄手法，但想要通过自己的实践拍摄出满意的效果却很难。因为，它有太多的细节需要提前考虑周到。首先，在拍摄素材的选择上，要求对不锈钢餐具进行彻底的清洁，不能留有任何手印或指纹。如图2-12(a)所示，就是因为没有进行彻底的清洁，致使画面效果欠佳。照相机镜头的解析力要远胜过人眼的捕捉能力，包括一些细小的划痕也很难逃脱。如图2-12(b)所示，我们可以在餐勺上看到很明显的划痕，这对于一张要求完美的摄影作品而言是巨大的缺陷。其次，金属的反光很强烈，会把周围环境中的物品投射到餐具表面，因此在拍摄过程中，需要使用遮蔽物对闪光灯、照相机、摄影师等一切可以产生反光的物体进行遮挡。最后，静物台上可以铺设一块黑色的亚克力板来为餐具增加倒影，这样可以丰富画面的表现效果。

图2-11　顶光法金属材质的表现(作者：莫海庆)

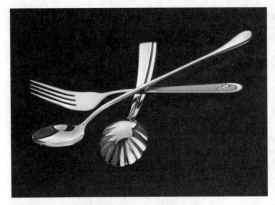

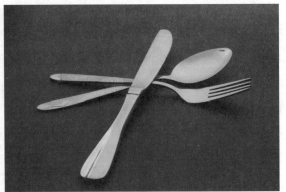

失败案例(a)(作者：康化清)　　　　　　　　　　　失败案例(b)(作者：杨刚)

图2-12　顶光法金属材质的表现

2．透明物体的模拍

如图2-13所示，该作品采用了典型的逆光光效布光。逆光光位因受其他光线影响较小，

在色彩方面可以很好地反映出物体本身的颜色，因此可以很好的还原物体本身所具有的色彩层次。制作香水瓶所采用的玻璃材质，质地均匀、色彩变化柔和，通过逆光的照射显得更加通透、明亮。利用逆光布光在香水瓶与背景之间进行艺术创想：用一个带有圆孔的黑色卡纸作映衬、使用黄色灯光片作装饰，模拟出一轮圆月的虚拟场景效果，使得香水瓶处于一个更具视觉表现力的背景中。如图2-14(a)所示，在拍摄初期没有对背景进行艺术创想而生成的单调背景。如图2-14(b)所示，在拍摄初期未使用黄色灯光片时所拍摄的效果。逆光光位可以为我们的摄影作品创作提供更大的空间体积感，该作品就很好

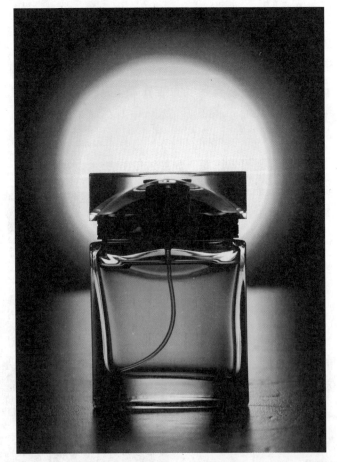

图2-13　逆光法玻璃材质的模拍——月影(作者：查家宝、李腾等)

地利用了这样一个创作空间。首先，在圆月的背景与底面平台的衔接上，并没有采用常用的水平直线的表现方式，而是使用了一点点弧线的处理方式，这使得背景与底面自然过渡。水平直线容易让人产生空间封闭的感觉，而弯曲弧线可以产生更多的延伸感。其次，利用底面KT板所产生的漫反射，可以营造出十分柔和的虚实对比。

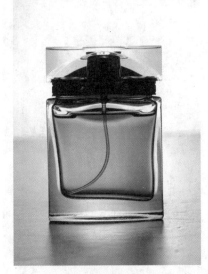
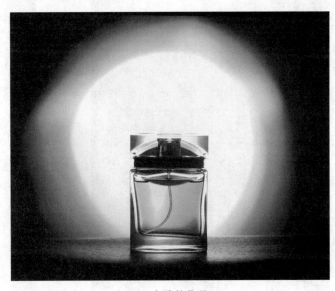

02

(a) 查家宝的作品　　　　　　　　　　　　　(b) 李腾的作品

图2-14　逆光法玻璃材质的模拍失败案例

如图2-15所示，该作品同样是采用了典型的逆光光效布光。该作品所选用的拍摄素材非常简洁，就是一个全透明材质的玻璃香水瓶，也并没有过多的色彩装饰。作品采用了单纯的红色灯光片来增加画面的色彩感，红色光源与黑色背景形成反差，产生了强烈的视觉冲击力。作者在拍摄时很注意细节的处理，他观察到在香水瓶的底端有一个很圆滑的弧面，于是经过多次调整，将背景在桌面的反光折射到香水瓶的底端，形成了完美的呼应。通过这两个典型逆光光效的案例分析，我们可以发现，两者在基本的技法上是相同的，但通过摄影者的不同创意、不同设想，却可以拍摄出风格迥异的摄影作品。

如图2-16所示，该作品同样是采用了典型的逆光光效布光。但从作品的画面效果来看，似乎根本看不出来是逆光布光。让我们来仔细分析一下就会明白：该作品只有外轮廓可以清晰地表现出来，其他细节基本没有体现。那么，为了达到这样的布光效果，采用正面光是不可能达到这种效果的。如果采用侧光又需要很好地协调左右两边的对比、又需要控制光量不能对杯体中间的照射产生影响。因此，可行但比较繁琐。最好的光效应该还是使用逆光光位布光。拍摄这个案例需要做如下的准备：首先，为了使杯体中间避光，而只有两边上光，就需要准备一些黑色的填充物来填满杯子；其次，为了达到光线中间无光，而两边有光的效果，要用黑色的卡纸卷成桶状遮挡在聚光灯前；最后，需要注意拍摄素材的选取，要选择造

型简洁、线条流畅，并且有一定厚度的透明玻璃杯。

图2-15 逆光法玻璃材质的模拍——
红色浪漫(作者：杨刚)

图2-16 逆光法玻璃材质的模拍——
蓝色极光(作者：宋鑫鑫)

阅读拓展

爱德华·韦斯顿

　　爱德华·韦斯顿[①](Edward Weston)(1886—1958年)是一位富有独特艺术成就、传奇生活色彩以及对后世影响深远的摄影家。爱德华·韦斯顿出生于美国芝加哥附近的一个不太富裕的家庭，几乎没有受过什么专门的教育。主要依靠开设照相馆，拍摄商业人像的收入来维持生活。1922年，爱德华·韦斯顿在纽约见到了摄影大师施蒂格里茨和斯特兰德，这次会面对爱德华·韦斯顿的摄影创作产生了巨大影响。1930年，爱德华·韦斯顿在纽约举办了第一次个人影展。1932年，韦斯顿与亚当斯、范迪克、坎宁安等人组成了摄影史上著名的"f64小组"。1937年，爱德华·韦斯顿获得了美国"古金汉姆"奖金，自此他告别了早已厌倦的人像摄影，全身心投入到自由创作的摄影天地中。

　　爱德华·韦斯顿的摄影作品影调丰富细腻、意境深邃，堪称20世纪视觉艺术的典

① 百度百科/爱德华·韦斯顿/2012.10.20，http://baike.baidu.com/view/136404.htm?fromenter(作者于坤对其进行了部分修改和调整)。

范。他关注蔬菜、昆虫、水果、贝壳之类平凡事物的表面质感和形态，这些熟悉的事物留在胶片、相纸上的影像，不仅常常使他获得难以置信的发现，还深深地打动了无数的观者，让他们在视而不见的事物面前重新睁开了眼睛。美国著名摄影家安塞尔·亚当斯这样评价："他再现了大自然的本来面目，他表现出了造化的力量。他以意味深长的形象，刻画出了世上最基本的和谐与统一。人类在不断探索和寻求着最完美的精神境界，爱德华·韦斯顿的作品，照亮了这条道路"。爱德华·韦斯顿的代表作有《鹦鹉螺》、《青椒》、《白菜》、《凯莉丝的裸体》、《树干》、《岩石》等系列作品。

我们在绪论部分所展示的《青椒》作品，就是对青椒这一熟悉地不能再熟悉地蔬菜进行得写实主义风格的拍摄。但呈献给观者的影像却极具象征意义。它既像男人宽阔的后背，又像捏紧的拳头，充满了生命的力量。爱德华·韦斯顿认为这副作品是他自己二十年来的汗水结晶。

2.2.3 产品摄影实训

产品摄影作为现代商品销售的一个重要视觉表达方式，越来越得到营销者的重视和首背。一副完美的摄影作品往往可以恰如其分地说明产品本身的特征和优点，相反，一副失败的摄影作品也许会因为观众的费解而对产品产生疑惑和反感。

摄影师通过对产品内涵及相关背景资料的掌握，合理地利用摄影技术将自我对产品的深刻理解融入到艺术的摄影作品中去，从而向消费者传达出产品最本质的特征和美感。一张精美的产品摄影作品，表面上看似简单易行，但其背后却隐匿着摄影师创作团队大量的策划、设计、实验与修改工作。图2-17所示是学生实践实训过程中拍摄较为成功的一副摄影作品，而图2-18所示则是学生在整个实训过程中为得到一张成功的作品所拍摄的大量试验品。如何能够拍摄出精彩的、能被广告商认可的作品，是需要我们在日常的学习过程中付出更多艰苦的努力才能换来的。

图2-17 燃烧的冰火(作者：李志杰、容伟释、刘宇轩、杨美美、周亭君)

02

图2-18 拍摄过程的积淀(作者：王涛)

1. 实训目的及要求

产品摄影作为最直白的一种营销手段，它的目的就是要用最简洁、最有效的摄影艺术向消费者传达商品信息、促进产品销售。营销效果的优劣将成为评价一幅广告摄影作品成败的关键。因此，如何驾驭摄影作品的画面效果来吸引消费者的目光，就成为产品摄影师最值得关注的问题。以下我们将针对产品摄影所需要达成的目的要求进行进一步的解析。

1) 着重突显产品定位

产品定位是产品市场营销的关键一环。什么样的产品面向怎样的消费人群，这是在产品上市之初就应该明确的问题。产品摄影所要完成的任务就是将这个明确的产品形象通过摄影镜头的艺术表现方式真实地呈现在消费者面前，促使消费者对产品本身的特征能够有一个更加准确的认同。如图2-19所示，摄影师试图采用拍摄

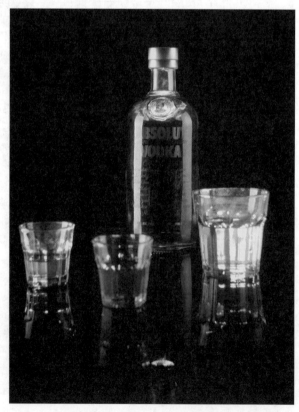

图2-19 不正确的产品定位(作者：李志杰、容伟释、刘宇轩、杨美美、周亭君)

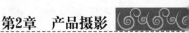

X·O酒瓶的方式对伏特加酒瓶进行相同的拍摄处理。单纯地针对摄影技术而言无可厚非，但就这两种酒的产品定位而言就应另当别论了。X·O酒的定位强调更多的是一种浪漫的氛围、优雅的举止、高贵的品质；而伏特加酒的定位更突显出一种刚毅的情怀、简约的线条、干练的生活。图2-19所示的产品摄影作品并不能体现出伏特加酒的定位，作品风格与伏特加酒原有的风格体系格格不入，对消费者的购买行为将产生错误的导向作用。伏特加酒一系列经典的创意广告作品都是以其简洁的瓶形做文章，通过强化酒瓶的瓶形外轮廓来反衬其酒水的透明、清纯的独特产品定位。因此可以说，摄影师在拍摄之前就要对所拍摄的产品有一个十分明确的定位，这种定位同时应具有较强的行销意识，这是产品摄影的第一要素。

2) 准确表现产品质感

如果说突显产品定位是摄影师从全局性的视角对产品进行解读，那么产品质感的表达则是对产品细节的一种追求。任何产品就其外观而言，无外乎包括造型、材质和色彩三个方面。摄影师在面对所要拍摄的产品时，能够掌控的自主权是十分有限的。产品的造型是不会再有更改的可能，产品的材质受到光线的影响会有所差异，产品的色彩因拍摄用光的不同会存在较大的变数。这也就是说，在产品的材质和色彩表现上能够给摄影师提供一些创作空间。我们将材质和色彩这两项创作空间整合，其实质就是产品的质感。如何通过合理的、科学的布光手段，准确地、真实地表达出产品的质感是摄影师必修的一门功课。我们在前面曾针对不同材质的产品摄影进行了较为详细的解析，在此就不再赘述。值得注意的是，产品摄影是一种以视觉形象作为主导的宣传手段，在拍摄过程中应力求构思精巧、构图简洁、产品质感表达准确、影调和谐统一。一张成功的产品摄影作品能够使消费者直接通过摄影作品本身而获知准确的营销信息，在最短的时间内激发消费者的购买兴趣，促使其对产品本身产生足够的关注度，最终完成购买行为。

3) 适度体现产品创意

产品摄影对于画面的处理既要追求一定的艺术表现力，又要遵循产品的特定品质表达性。适度地创意表达可以更好地烘托出产品的特征和内涵。如图2-20所示，这是一张能够准确表达产品质感的摄影作品。作品中所呈现的艺术表现手段多集中于对摄影本身技术的体现，画面中无论是构图、投影反光的处理等都挑不出太多问题，但就是很难给观者带来强烈的视觉冲击力。其问题的根源在于：摄影师只是单纯地完成了对于产品表现的拍摄任务，而缺乏对于画面更为感性的艺术加工处理。当然，这对于还是大学二年级的学生而言，能够掌握到此种程度，我们应该给予更多的肯定和赞许才对。之所以提出更高层次的要求，是为了促使他们能够早日具备更加完备的职业素质。如图2-20(b)所示的作品是对图2-20(a)所示作品的进一步完善和探索。图2-20(b)所示的作品明显比图2-20(a)所示作品增加了更多的艺术表现手段，如黑色的背景试图营造出一种神秘地氛围，光线的掌控勾勒出产品优美的外形轮廓；逆光拍摄灯法的应用可以更好地追求色彩细腻的层次。如果图2-20(b)所示的作品单独地作为

一副摄影作品而言，不会引起太多的争议，但要将其作为一副产品摄影作品来看待就有一些地方值得推敲，如作品的艺术光感会很吸引观者的目光，但对于产品品质的表现、器皿玻璃材质的表达、品牌形象的刻画等重要信息的展现都不够直接，这势必会造成消费者在信息获取过程中产生歧义，甚至会导致接收到错误的产品信息，这显然不是广告商所希望看到的结果。图2-20(c)所示的作品并没有延续图2-20(b)所示作品的思路，转而回到图2-20(a)所示作品的创作基础上，对图2-20(a)所示作品进行了适度的调整，增加了一个小道具。这个酒杯的添加，很好地打破了画面主体单调而缺乏层次感的问题。酒杯中添加了冰块、增加了淡彩透明地饮品(注：该实验过程中使用的是透明水色颜料)。这次尝试取得了一定的效果，但是否还可以更好呢？这是对摄影师的一次考验。图2-20(d)所示的作品在画面中增加了冰块。增加冰块后所拍摄的作品较之上一张作品增添了许多情趣，画面变得灵动起来。与此同时，由于拍摄物体的增加，衬板上的投影变得杂乱无章，缺乏秩序感。应用一些适宜的道具来渲染拍摄画面的气氛，可以起到很好的衬托作用，但投影的颜色不够深，明显感觉投影缺乏力度。经过拍摄小组成员的反复尝试，一次偶然更换黑色衬板的大胆想法，却获得了意外收获。图2-20(e)所示的作品通过改换衬板颜色有效地增强了投影的效果，清晰地投影可以很好地交代出产品在空间的位置存在，具有很好的空间表现力。

(a) 容伟释、刘宇轩、杨美美、周亭君、李志杰的作品　(b) 刘宇轩、杨美美、周亭君、李志杰、容伟释的作品

图2-20　产品摄影实训作品

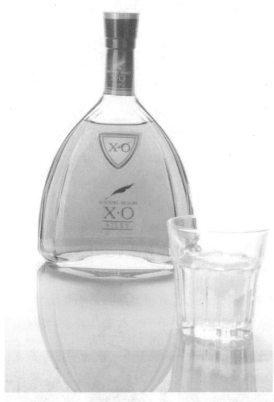

(c) 杨美美、周亭君、李志杰、容伟释、刘宇轩的作品

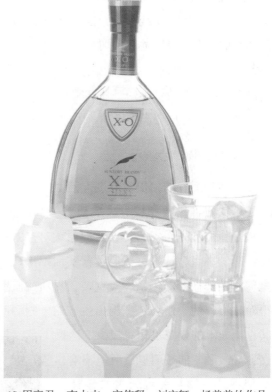

(d) 周亭君、李志杰、容伟释、刘宇轩、杨美美的作品

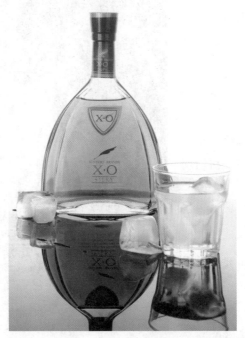

(e) 李志杰、容伟释、刘宇轩、杨美美、周亭君的作品

图2-20 产品摄影实训作品(续)

通过以上五组作品的分析，我们不难发现：产品摄影的拍摄是有内容、有要求的拍摄行为。简单的构图、单纯的摄影技术已经很难满足产品宣传所需要传达的内容了。在准确表达产品本身的基础上能够适度地增加一些创意元素或创意表达手段，将会为产品摄影作品增加很多的艺术感染力。这些小创意也许在你眼里不算什么，但当它变成你职场、生活中每天都要求被挖掘的产物时，也许会是一件非常令人头疼的事情。同理，如果消费者每天都看到同样架构的产品宣传，也许更会产生厌烦。因此，创意无论对消费者还是摄影师而言都是至关重要的。

2．实训操作步骤与方法

1) 挑选适宜的拍摄对象进行拍摄

本次实训需要完成对玻璃质感产品的拍摄。对于学生的实训而言也许简单易行，便于购买是他们最先考虑的因素。但通过对多个拍摄小组所选择的拍摄对象进行分析后，我们发现：有的小组会选择可乐瓶进行实训拍摄，可乐瓶的经典造型是无可厚非的，但是可乐瓶所呈现出的圆柱形的体积、厚重玻璃材质的瓶壁对摄影拍摄透光性有很多障碍，不是最佳的拍摄对象；有的小组会选择国内生产的一些酒品作为拍摄对象，但由于这些酒品的价格较低，

其在酒瓶上的投资也相对较少，这直接会导致酒瓶的玻璃材质质地不均、造型设计不够精美等天生的设计缺陷，很显然这样的品质如果作为拍摄对象的话，依然也不会达到最完美的视觉效果。较为适合作为产品摄影拍摄对象的可以是一些造型优美地香水瓶；也可以是一些材质均匀、透光性较好的品牌洋酒。如图2-21所示，很明显这类玻璃制品的材质比较上乘，玻璃材质具有较好的透光性，材质均匀、不含杂质，无气泡产生。

2) 绘制拍摄光位示意图，完成布光准备

在前面的准备过程中，我们对于拍摄对象的选择，其实也是深入了解产品，全方位进行产品分析的一种手段。有了对产品的造型、质感的充分分析后，我们就需要更进一步地进行

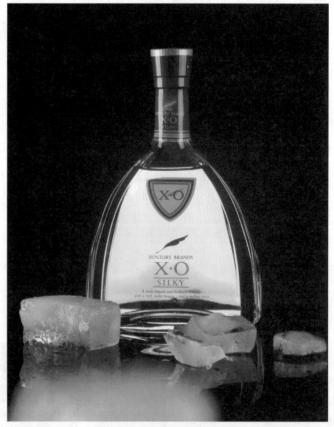

图2-21　适宜的拍摄对象(作者：容伟释、刘宇轩、杨美美、周亭君、李志杰)

拍摄准备了。首先我们应该根据事先集体讨论所确定下来的拍摄效果，绘制光位示意图。如图2-22所示，就是依据逆光效果所绘制的拍摄示意图。该产品的酒色渐变柔和、瓶型优美典雅，非常适合应用逆光法来表现其丰富的色彩层次。因此，在灯光的设计时可以选择柔光灯作为主要光源，这样不会在玻璃表面形成强烈地反光。

图2-22　拍摄光位示意图(作者：王涛)

3) 明确各自分工，进行实训拍摄练习

全组成员进入实训影棚拍摄时，除了每名成员都要进行拍摄外，其他工作都应该注意人员的合理分工与分配。需要有专人负责产品的摆放与清洁工作、需要有专人来调节对灯光的控制、更需要有幕后人员来负责背景造型的调节。

(1) 对灯光的高度和位置进行适当的调整。逆光布光法，需要从产品的后面对物体进行打光。灯光、物体、照相机需要控制在同一高度的水平线上。如图2-23所示，摄影师通过镜头取景的需求，与负责灯光控制的小组成员共同调整灯光的位置和高度。从镜头中观察被摄物体的全貌，应有足够的光照打到产品上。与此同时，摄影灯要很好地隐藏在产品后面。也就是说，产品要完全遮挡住摄影灯才能保证镜头不会穿帮。如图2-24所示，这是一张因产品未能完全遮蔽摄影灯而导致镜头穿帮的照片，如果你不太注意甚至都不会认为这张照片有什么不好。但仔细观察瓶颈后面的白色部分，就是灯口的边缘，这种小错误对于一张苛求完美的产品摄影作品而言是不被允许的。

图2-23　调整灯光的高度和位置(拍摄记录者：周亭君)

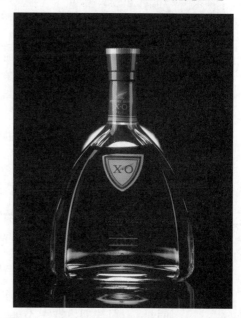

图2-24　小失误，大问题(拍摄记录者：周亭君)

(2) 选择合适的背景，营造不同的视觉效果。背景的选择会对整个产品摄影作品的调性有较大影响。如果是为了拍摄高调性的摄影作品，可以采用白色背景提高对比度；如果是为了拍摄低调性的摄影作品，则要采用深色背景降低对比度。如图2-25所示，是学生在进行实验实践拍摄过程中尝试白色背景进行试拍。

目前，有一个两难的命题，即不但要采用逆光法进行拍摄，而且还要有一个白色的背景。于是，他们想利用灯箱布透光性好的特点来同时满足这两个条件。实验结果并不理想，逆光灯的光线被分散了，背景很难形成一个光滑、平整的背景界面。

图2-25 对背景材料的透光性进行实验(拍摄记录者：周亭君)

他们经过多次的尝试后，决定选择利用黑卡纸充当背景。为了解决黑卡纸避光的问题，他们在黑卡纸上裁切了一个与灯罩直径大小相同的圆形。这样既能满足灯光的照射要求，又能形成纯黑色的背景。如图2-26所示，实训的同学们将制作好的黑卡纸背景应用于拍摄实践。

(3) 调整相机参数，控制闪光灯的曝光量。对于相机参数的设置，我们在第1章的

图2-26 黑卡纸上的造型光孔(拍摄记录者：周亭君)

讲解中已经进行了较为详细的阐述，在此仅仅是做一下提醒。摄影棚中因为有闪光灯可以对拍摄进行很好的布光设置，因此对于光线、光强的控制较之外景拍摄会有很大的便利性。在影棚中进行实训拍摄可以将注意力集中在对光圈的控制上，而此时设置的光圈更多的是为了塑造景深的考虑，并不需要太在意进光亮的问题。只要是景深能够达到拍摄所需，那么进光量完全可以通过调节闪光灯指数的大小进行更加细致的调整。如图2-27所示，就是产品在不同的曝光量控制下所产生的差异效果。

(4) 通过查看监视器，发现不足之处并可马上更正。大多数的单反数码相机都会配备安

装光盘，安装光盘中所自带的软件会提供将照相机与电脑连接进行查看、控制、处理的系统软件。这些软件可以让我们很方便地通过电脑对相机拍摄过程进行动态的全程监控。如图2-28所示，老师或学生都可以通过与相机同步相连接的监视器，清晰地观察到所拍摄的照片。电脑显示器具有比相机液晶屏更大的显示面积，因此可以方便地观察到拍摄画面的任何细节。这些细节也许是通过相机液晶屏所看不到或是不太容易被发现的问题。

图2-27 不同曝光值(作者：王涛)

4) 对拍摄作品进行对比分析，做出最后的选择

通过前期细致的筹划和设计、中期反复的推敲和调整，我们可能就一组产品拍摄出上百张照片。在众多的拍摄照片中，能够最终成为产品摄影作品的却是凤毛麟角。如何在众多的照片中，筛选出合格的作品来，是要费一番周折的。筛选后的作品能否获得客户的认可是关系到整个拍摄团队工作成败的关键。

如图2-29所示，这张产品摄影作品定位于高调摄影作品。主光采用顺光光位照明、辅光采用逆光照明。除去主体物产品外还增加了一个盛放紫色冰块的酒杯，这些紫色冰块是用透明水色进行定点滴定的效果，从作品中可以清楚地看到其水中溶解的扩散效果。在拍摄过程中，一些小技巧的应用往往会带来意外收获。背景采用了单纯的白色，简单大方，这很好地烘托出产品本身变幻多姿的色彩。底部衬板采用了黑色亚克力板，这是学生在实训过程进行尝试所获得的最意外的发现，黑色的板材在强光的照射下，可以很好地和白色的背景进行无缝对接。这种大胆的尝试收获得是：黑色衬板可以使投影的结构得到强化。

图2-28 与相机相连的监视器(拍摄记录者：周亭君)

02

　　如图2-30所示，这张产品摄影作品采用了与图2-29相同的高调摄影定位。在光源的照明方面，主光依旧采用了顺光光位照明、辅光采用逆光照明。在主产品与配饰方面，更换为一个盛放绿色冰块的酒杯，另外还增加了少许的冰块。冰块的质感和玻璃的质感两者相互映衬，对于画面的协调性是个有益的补充。在背景及底部衬板方面，并没有做太大的改变。作品整体的曝光量略显不足。

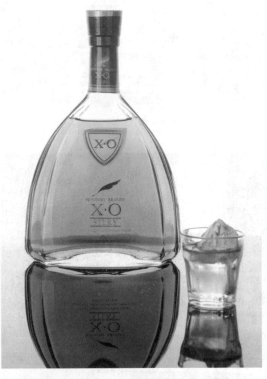

图2-29　白色背景，紫色配饰(作者：容伟释)

图2-30　白色背景，绿色配饰(作者：刘宇轩)

　　如图2-31所示，这张产品摄影作品定位于低调摄影作品。主光采用逆光光位照明、正面进行了适当的辅光补充照明；在位于产品主体瓶身部分的黑色背景上挖有一个直径等同于逆光灯口径大小的圆形，这是为了能够让光线穿过黑色背景照射在产品上。值得一提的是：在逆光灯灯口的前面，学生们还增加了一块柔光布。别小看这块柔光布，它可以有效地使光线均匀地散射到产品瓶身上，形成漂亮的漫反射效果。这组产品摄影的布光方式与上两组的布光方式有较大的变化，这也是产品摄影取得不同效果的一种值得肯定地尝试。除主体物产品外，作品中仅仅使用了一些大小不一的冰块作为点缀。这些冰块摆放位置都是在接近视平线的位置上，它们所起到的另外一个目的是在黑色的背景与衬板之间刻画出一道无形的交界线。这条交界线可以很好地表示出产品所存在的空间感。如果真要是对这张作品提出更苛刻的要求的话，似乎底部衬板上所形成的投影的清晰度还不够，可以将前景辅助照明的闪光灯指数再增加一些。

如图2-32所示，这张产品摄影作品与上一张作品定位相同。主光、辅光以及背景光孔的处理都完全相同。背景与衬板的处理也与前者无太大差别。除主体产品外的配饰应用了盛有绿色液体的酒杯及少许的冰块作为装饰。这些装饰物对于丰富作品的色彩、调节画面的空间感都起到了很好的帮衬作用。

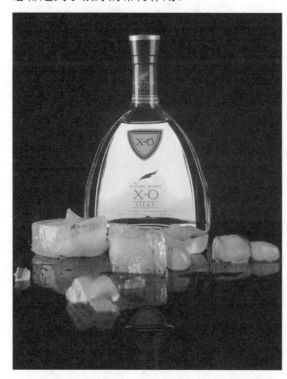

图2-31　黑色背景，冰块配饰(作者：杨美美)

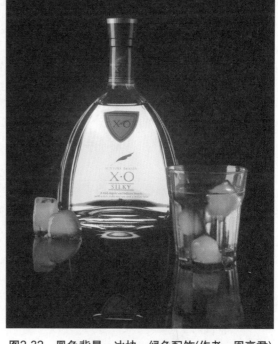

图2-32　黑色背景，冰块、绿色配饰(作者：周亭君)

如图2-33所示，这张产品摄影作品较之前面几组作品具有较大的差异性。就该产品摄影所预想的效果分析还是想采用逆光光位法进行拍摄。主光采用逆光光位照明、正面进行了适当的补充照明。背景的渐变效果是通过对白色背景布打光，灯光由产品中心部位向外扩展形成光晕效果。值得一提的是：在对白色背景布进行打光的同时，增加了一片红色的灯箱片用于渲染氛围。这些能够产生特殊效果的产品摄影方法，在学生的实训过程中是非常值得肯定的。该产品摄影主体物就只有产品本身，没有使用任何点缀。体现空间位置的地平线是通过白色背景与黑色衬板之间天然形成的交界线来充当。这条交界线清晰、准确地表现出了产品的空间感。

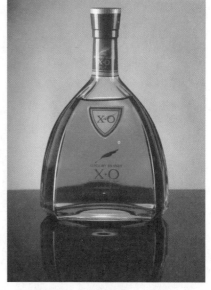

图2-33　渐变背景，无配饰
(作者：李志杰)

3. 完成实训报告书

产品摄影实训报告书

开设实训名称： 实训报告时间： 年 月 日

学院名称		专业班级		小组名称	
学　号		姓　名		同组成员	

教师评语：

教师签字：

　　　　　　年　　　月　　　日

实训报告应包括以下内容：(1)目的要求(2)使用的仪器设备名称及主要规格(3)实训内容及其原理(4)实训操作方法与步骤(5)实训成果及作品展示

思考与练习

　　1. 逆光光位的效果有哪些特点？并请结合实践拍摄，感受采用逆光光位法所产生的拍摄效果。

　　2. 对于反光物体的拍摄应该注意哪些问题？请结合实践拍摄，掌握拍摄反光物体的技术要领。

　　3. 如何利用逆光光位的效果来表现透明物体的产品质感？请结合实践拍摄，掌握其拍摄技巧。

第3章

人物摄影

学习要点及目标

　　了解硬光和柔光两种光线的差别；了解主光、辅光、轮廓光和背景光是如何发挥各自作用的。对入射式和反射式测光方法有所了解。通过与产品摄影光位的对比，了解人物摄影光位较之有哪些异同。

　　理解高调风格、低调风格、全影调风格三种不同曝光风格对塑造不同人物性格的影响。理解蝴蝶光命名的缘由，并理解其布光方式所要达到的拍摄效果；同样，也要理解伦勃朗光命名的缘由，并了解其布光方式所要达到如同伦勃朗绘画式的拍摄效果。

　　掌握人物摄影布光的方法和规律，能够结合实际情况进行拍摄。通过对人物摄影的认识，培养学生对人物摄影的感知能力、理解能力和运用能力。对于蝴蝶光、伦勃朗光两种经典布光方式需要反复练习，以便达到熟练掌握的程度。

技能要求

　　人像摄影是所有摄影类型中最难掌握的一种。被拍摄者的姿态、情绪、状态、与摄影师的互动状况、外部光线等都会影响到最终的拍摄结果。要想拍好人像，必须系统掌握多方面的知识。通过本章的学习，要求学生理解并掌握以下技能：

- 设计好主题人像的造型风格，选择适合整体表现的场景，做好先期的主题与场景设计计划。
- 平时应多培养美学构图能力，并在拍摄时拟定好主题人像与场景之间的整体构图计划，不可落入人像公式构图的俗套。
- 解析并运用现场采光情形，用加减运作的方法融入所要拍摄的人像主题，在场景环境中控制采光的突出表现。
- 控制景深的长短，制造动人与高层次的景深表现，不可落入一般生活照的杂乱模式。
- 选择最适当的拍照时机按下快门，掌握住人像的生动感与景象的艺术感，拍摄出完美的人像艺术作品。

本章导读

　　人物摄影这章通过三部分内容展开论述。第一部分讲述了人物摄影中有关布光的三大基础要素，即光效、光比和光位。光效顾名思义就是光所产生的效果，包括光质光效和用途光效两个方面；光比是指被摄场景中亮部与暗部的受光比例；光位是指光线与被摄体的相对位置和角度。第二部分阐述的核心内容是如何通过人物性格特征来使用不同的曝光风格。作者给出了解人物背景、观察人物对象、与人物进行交流三种手段完成对人物性格特征的掌控。第三部分阐述了人物摄影如何营造光源，着重介绍了蝴蝶光、伦勃朗光两种经典的布光方式，最后结合大师经典作品进行模拍实践。

　　人物摄影是摄影艺术的重要组成部分，能够体现摄影师的技术水平与艺术境界。纵览摄影史，不少摄影名家都把毕生的精力投注于这一工作中，他们丰富和发展着人像摄影的理论。19世纪法国著名摄影家图尔纳松曾指出："一个摄影艺术家，不论其照相机的机械性能如何，都应该把焦点对准人物的脸部，抓住人物的神情，刻画人物的心理特征，使其神韵跃然于画面之上。"一张人物摄影作品能否表现人物的神态特征作为主要依据，用光自然考究，曝光准确，体现正常肤色及质感，通过光线的运用来表现人物的眼神，是这一境界的人像作品的关键。

　　用光是摄影最独特的本体语言。光是满足摄影曝光的基本条件，也是实现画面造型的重要手法。和素描静物一样，被摄主体在光源的照明下会分布出五大调子和三大面。五大调子指：高光、亮部、明暗分界线、阴影、反光；三大面指亮面、灰面、暗面。不同角度、不同数量的光源照明，调子分布比例会有所不同，更重要的是照片亮暗面反差会变化明显，呈现出不同的视觉效果。摄影者个性的张扬要通过自己个性化的摄影本体语言来展现自己对摄影、对被摄人物、对人像摄影的理解，甚至对生活的理解，所以从某种意义上说摄影作品就是摄影者无声的自白。

　　人物摄影依据拍摄环境、光源、目的与用途的不同，可分为室内人像摄影与室外人像摄影、人造光源人像摄影与自然光源人像摄影、商业摄影与艺术摄影等。这几种分类在实际拍摄过程中是相互交织的，你中有我，我中有你。本章不仅要介绍一些经典的布光拍摄案例，还要结合光位图对摄影过程进行详细的解剖。

3.1　人物摄影布光的三大基础要素——光效、光比和光位

　　人物摄影是摄影艺术的重要组成部分，能够体现摄影师的技术水平与艺术境界。依据拍摄环境、光源、目的与用途的不同，可分为室内人像摄影与室外人像摄影、人造光源人像摄影与自然光源人像摄影、商业摄影与艺术摄影等。这几种分类在实际拍摄过程中是相互交织的，你中有我，我中有你，但万变不离其宗，人物摄影布光是以光效、光比和光位三大基础要素所构成的。理解并熟练掌握这些知识才能获得拍摄一张好的人物摄影照片的能力。

3.1.1　光效

　　光效顾名思义就是光所产生的效果，其中包括光的质感与用途两个方面。这两个方面是互通的，下面介绍一下不同质感与用途的光效与作用。

1. 光质光效

光质的概念是指光本身照射物体时的质感。这种质感大体上被分为两类：硬光和软光(或称柔光)。

1) 硬光

所谓硬光，是指那些能够在景物表面产生明暗对比的阴影的光线形式。这是在人像拍摄中，特别是拍摄人物写真这类题材的时候很少使用的光线。硬光的最大特点就是能产生明确的阴影。硬光的光源范围包括日光、无遮蔽灯光等。摄影棚里的日光灯、闪光灯和钨丝灯在只配带安装标准罩、雷达罩的情况下，也属于硬光范畴，如图3-1所示。

硬光与其他光线的不同在于，它对画面情感的表达更强烈、更深刻。对于硬光的使用，还要注意如何通过整体环境来强化造型效果。也就是说使用硬光拍摄时，曝光控制的多少起着十分重要的作用。过曝可以加大画面的反差，以表达坚毅强烈的情感；欠曝可以减少反差，使整个影调降下来，以表达沧桑或诡异的情感，如图3-2所示。

2) 柔光

柔光与硬光刚好相反，指那些不会在人物表面产生明暗对比明显的光线形式，如图3-3所示。在拍摄女性的时候经常会使用柔光，因为它可以突出地表现人物皮肤的质感，使其变得更白皙，如图3-4所示。

图3-1　标准罩——硬光

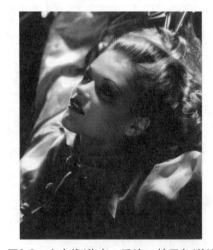

图3-2　女人像(作者：乔治·赫里尔(美))

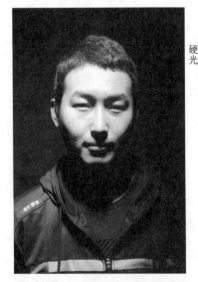

硬光

柔光

图3-3　硬光效果与柔光效果对比(作者：范佳)

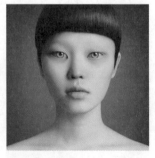

图3-4　"Naked Faces"的系列作品(作者：奥莱格(俄))

获得柔光的方法很简单：一块白色的床单就可以把直射光变成柔和的光线。窗帘、白色的遮阳伞等都可以作为光线的柔化装置。摄影棚中的日光灯和闪光灯在安装上柔光箱后，其光线也属柔光范畴，如图3-5所示。而且柔光更适合拍摄中景，以及那些比中景更小的构图，这样更能突出人物皮肤的质感。另外柔光的拍摄曝光可以过半级到一级，这样能使人物的皮肤更加白晳、透明。

2. 用途光效

1) 主光

主光即在摄影过程中效果占主导地位的光源。它的亮度绝大多数时都是一个场景内各种光效中最亮的，但也不排除个例。布光时应注意调整主光位置，以达到使其对人物亮部与阴影的划分所形成的形状与效果符合摄影者的预期。

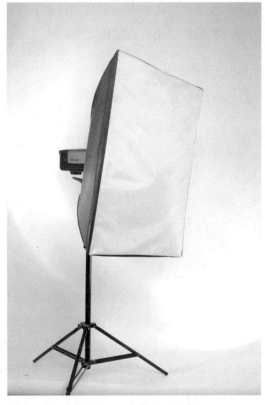

图3-5 柔光箱——柔光

2) 辅光

辅光即辅助光，在拍摄中起到补光、调节光比等辅助与修饰作用。灯光数量不限，以达到照亮暗部，表现暗部的层次；控制拍摄光比，调节画面的影调气氛。同时还要满足一些特殊要求，比如对局部的补光或对眼睛瞳孔中的反光要求。

3) 轮廓光

轮廓光即强调人物轮廓线所使用的光效。这种光效的强度一般较高，但照射面积极小，一旦面积偏大，就会对人物拍摄产生干扰，所以，在拍摄时一定要记住一个准则，即"宁打一条线，不打一个面"。

4) 背景光

背景光即调节背景光线形状、强度等要求的光效，灯光数量不限，以达到要求的效果为准。背景光不能对人物产生影响和干扰，它还可以对人物与背景的空间效果进行控制，使背景在其控制下能够产生不同的空间效果。

3.1.2 光比

光比一般指摄影中被摄场景的暗部和亮部的受光比例。例如，画面照明平均，则光比为1：1；如亮面受光是暗面的两倍，则光比为1：2；以此类推。光比是摄影的重要参数之一。

摄影师为了更好地控制画面反差，引入了这一概念。这一概念也适用于美术中的素描。光比对照片的反差控制有着重要意义。

1. 光比的测量

光比的测量极其简便，可分为入射式测光与反射式测光两种。

1) 入射式测光

入射式测光是以测量被拍摄主体所受到的光线接收曝光量(入射量)的测光方式。可使用外置测光表(如图3-6所示)以入射式测光方式，对亮部、暗部的光线进行测量。由此，得出光圈F值数据，再经过对两个F值的比较，推算出光圈通光量的比值，即光比。

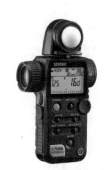

图3-6　入射式测光表

例如：亮部的测光表读数为F4，暗部读数为F2.8，且测量时快门与ISO感光度均无改变，则光比为1：2；如果亮部读数F4，暗部读数F2，则光比为1：4。其依据的是光圈级差的规律。如果光圈极差超过一级光圈不足两级光圈的情况下，如F11与F6.5或F4与F2.2，一般定义为1：3的光比。1：2、1：3、1：4这三种光比是人物摄影中最常用的照明光比。这种测光方式适用于任何有光照的对象，尤其适用于对使用闪光灯的效果进行测光。

2) 反射式测光

反射式测光是以测量被拍摄主体所受到的光线反射曝光量的测光方式。使用相机中的点测光功能进行反射式测光测量并计算光比。测量亮部与暗部后，做光圈级差计算，方法如上。但要注意白加黑减。反射式测光有其局限性，即这种测光方式不能够测量或者说无法捕捉到闪光灯所造成的光照数值。而在影棚里，闪光灯几乎是必备的光源，所以，这种测光方式只适用于非闪光灯测光。

2. 光比对于摄影的意义

了解光比，进而对画面的明暗反差进行人为的、主观的调节与控制，是光比对于摄影最关键的意义所在。光比反差大，则画面视觉张力强；反差小，则柔和平缓。人像摄影中，反差能很好地表现人物的性格。高反差显得刚强有力，低反差显得柔媚。通常摄影者所说的"硬调即是高反差，软调即低反差"，就是这个意思。

3. 光比的控制

风光摄影的光比控制只能等待时机或调整拍摄角度，而在人物摄影中光比的控制多采取人工干预。户外人物摄影，可通过反光板(白色、银色、金色等)缩小光比，也可通过吸光板(黑色)增大光比。前面在光效中提到的硬光，在拍摄中的难点就是控制画面明暗的反差和画面的光比。女性的拍摄一般都将光比控制在1：2左右，但是在使用硬光拍摄的时候想要将光

比控制在这个范围，几乎是不可能的，最简单的方法就是用反光板进行补光，通过这种反射光减弱人物面部的明暗反差。

影棚摄影中的光比更容易控制。主光和辅光的发光功率、光源距离被摄物远近都能起到控制作用。

3.1.3　光位

光是摄影的基础，在人像摄影中，光线与被摄物体或人物的相对位置与角度就叫做光位。由此概念能够发现，这其中包含两类信息：位置、角度。所以，拍摄中如果提到一个光位，摄影者会说"某某位置，某某角度"。位置是相对于被摄主体来说的空间位置，角度则专指光源的行进方向与被摄物体水平面所形成的夹角。

一般来说，摄影中的光位是以顺光位、逆光位、侧光位、顶光位、脚光位这五种基本光位作为基础，在这基础上进行演变和变造，如图3-7所示。

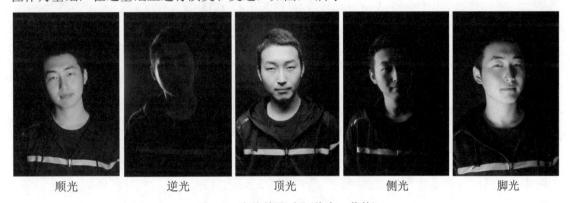

| 顺光 | 逆光 | 顶光 | 侧光 | 脚光 |

图3-7　光位效果对比(作者：范佳)

1. 顺光位拍摄

顺光亦称"正面光"，是光线投射方向跟摄影机拍摄方向一致的照明光位。顺光拍摄可以让人物的大部分形体都得到足够的光照，且受光均匀，影调比较柔和，不会在人物的脸上形成明暗的对比，曝光比较好控制。主体物的投影被自身所遮挡，能掩盖被摄主体表面的不平整瑕疵及褶皱，同时还能很好地体现景物固有的色彩效果。

但由于在色调对比和反差上层次不够丰富，导致顺光位不利于在画面中表现空间及透视效果，从而不能突出重点，在拍摄中作为主光的效果会显得相对比较平淡，所以在写真类的人像中使用得很少。如果需要以顺光作为主光拍摄时，应注意画面的构成因素。

在考虑到以上介绍的一些优劣因素后，在进行光线处理时，往往有部分摄影作品把较暗的顺光用作副光或者造型光。但是顺光比较适合拍摄特写，因为它可以具体地表现人物的每个细节。有时这种最直接的描述效果往往比那些故意而为的营造效果好很多。使用顺光拍摄时曝光不可过度，一般使用平均测光就可以获得理想的效果，如图3-8所示。

2. 逆光位拍摄

逆光亦称"背面光",是指光源在人物后方的光线形式。由于从背面照明,这种光线使人物的正面不能得到正常的曝光,只能照亮被摄体的轮廓,从而失去了人物的细节层次,所以又称作轮廓光。但是这种光线形式能勾勒出人物的轮廓,对于体现动作和形体极为有利。当然运用逆光也不一定要拍摄出剪影的效果,如果控制好曝光,也能够得到人物的一些细节。在使用逆光拍摄剪影的时候,测光点选在哪里关系到拍出的剪影效果。要得到纯剪影效果,测光点可以选在人物身体的边缘,因为那里的光线是整个画面中最亮的部分。而那些并非是纯剪影的逆光效果,测光点可以选择在被光线照亮的头发或者是人物的面部,这种逆光效果在写真类人像摄影中是比较常见的。

逆光拍摄只适合中景以上的景别,比如全景或远景。因为这样的景别除了能够体现人物的形体外,还能够对环境进行一定程度的体现,以丰富画面的内容。拍摄剪影效果时,光线的投射角度越低,拍摄出的剪影效果就越明显,而光线的投射角度越高,拍摄出的剪影效果就越不明显。所以时间最好选择在日落或者清晨,这时拍摄出的剪影效果是最明显的。而其他环境或其他时段的光线拍出的逆光效果,则不是纯剪影效果,如图3-9所示。

逆光有正逆光、侧逆光、顶逆光三种形式。

侧逆光亦称反侧光、后侧光,是光线投射方向与摄影机拍摄方向大约成水平135°时的照明。侧逆光照明的景物,大部分处在阴影之中,景物被照明的一侧往往有一条亮轮廓,能较好地表现景物的轮廓形式和立体感。在外景摄影中,这种照明方式能较好地表现大气透视效果。利用侧逆光拍摄人物近景和特写时,一般要对人物做辅助照明,以免脸部太暗,但对辅助照明光线的亮度要加以控制,使之不影响侧逆光的自然照明效果,如图3-10所示。

图3-8 顺光人像(作者:范佳)

图3-9 逆光人像(作者:范佳)

图3-10 逆光人像(作者: 李乐;指导教师:范佳)

3. 侧光位拍摄

侧光是光线投射方向与拍摄方向成90°左右的照明。受侧光照明的人物，有明显的阴暗面和投影，这对人物的立体形状和质感有较强的表现力。它的缺点是，往往使人物面部一半发光，一半处于阴影中，形成半明半暗的过于折中的影调和层次，即"阴阳脸"。这就要求摄影者在构图上考虑受光面和阴影的比例关系。

使用侧光拍摄时要注意少用光质过硬的光，因为在大多数侧光拍摄中，如果使用硬光，那么人物处于暗部的细节将漆黑一片，如果进行补光或使用反光板，也会损失一些皮肤的质感。使用柔光则不同，它在人物面部产生的明暗对比和过渡比较自然。

通常纯粹的侧光不适用于拍摄女性，但是在写真类人物摄影中，这种光线形式的运用已经不新鲜了，它往往能够更强烈地体现人物的性格和情感。

侧光位中还包括斜侧光。

斜侧光是光线投射水平方向与摄影机镜头成45°角左右时的摄影照明光位。它在摄影艺术创作中，常用作主要的塑形光。这种光线照明能使被摄体产生明暗变化，能很好地表现出被摄体的立体感、表面质感和轮廓，并能丰富画面的阴暗层次，起到很好的造型、塑型作用，如图3-11所示。

图3-11　侧光人像写真(作者：范佳)

4. 顶光位拍摄

顶光是来自被摄体上方的光线照明。在顶光照明下，景物的水平面照度大于垂直面照度，景物的亮度间距大，缺乏中间层次。在顶光下拍摄人物，会产生反常的、奇特的效果，如前额发亮，眼窝发黑、鼻影下垂，颧骨显得突出，两腮有阴影，不利于塑造人物形象的美感。如果用辅助光提高阴影亮度形成小光比，也可获得较好的造型。顶光又包括顺顶光、顶光、顶逆光，前两者照明效果相似，顶逆光与逆光效果相似。

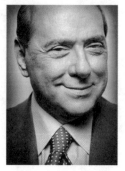

图3-12　贝卢斯科尼
（作者：Platon(英)）

通常来说，顶光一般不用于人像拍摄，但是如果我们能够合理地利用这种光线从上面洒下来的感觉，效果也是不错的。顶光若从上面直接照射到直立的人脸上，突显人物的额头与颧骨，效果会有些恐怖。如果让人物向光源后面移动，而且将头迎向光线的方向，拍摄出来的感觉就不同了，如图3-12所示。

5. 脚光位拍摄

脚光是由下向上照明人物或景物的光线。在前方的称为前脚光，这种造型光线形成自下而上的投影，会产生非正常的造型。常被用作表现画面中的光源，如油灯、台灯、篝火等自然照明效果，或者用作刻画特殊人物形象、特殊情绪、渲染特殊气氛的造型手段，也可作面部的修饰光使用。在景物背后的脚光称为后脚光，这种光线照射人物的头发，尤其是女人的长发或者景物的细节，有修饰和美化的作用，在摄影棚的拍摄中常作为一种效果光使用。

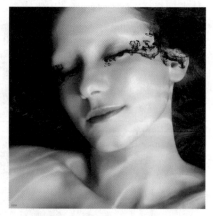

图3-13　"Naked Faces"的系列作品(作者：奥莱格(俄))

在一些影视剧中，你也能发现大量的以脚光作为主光源的拍摄行为，但大多为悬疑、恐怖等内容。也就是说，以角度极大的脚光位作为主光拍摄出来的人物作品，具有极强的反常规性，如图3-13所示。

3.2　人物性格特点与曝光风格

3.2.1　如何把握性格特点

人物摄影所要表现的主体是人，拍摄成败的关键在于能否把主体——人拍摄得鲜活、生动。对于一位摄影师，特别是人物摄影师来说，在拍摄人物时能够表现出人物独特的性格是至关重要的。人物性格是指表现在人对现实的态度和相应的行为方式中的比较稳定的具有核

心意义的个性心理特征。但每个人的性格都存在或多或少的差异，因此，在拍摄不同人物的时候，就需要对被拍摄人物的性格特点有所了解。根据个人性格的不同，需要摄影师能相应地调整拍摄现场的灯光与布景来营造气氛。这样才可以更好地完成拍摄，否则就会变成千篇一律、没有生气的简单复制。一幅能够剖析出人物性格的人像，即便在其他方面存在着一点儿瑕疵，也远比拍摄形式完美，但无性格体现的人像作品更具有艺术价值和视觉体验感。

怎样了解被拍摄人物的性格，把握住人物个性，是一件很有趣的事。你不需要掌握心理学本科学位水平的理论素质，也不需要具备心理医生的干预技巧，只要你关注人物的行为和语言细节，并以一种坦诚的心态与你的拍摄对象进行沟通，把他看作一个独立的个体进行分析，去挖掘他内心比较深层次的心理感受，而不仅仅是停留在肤浅的表象形态。

在人物拍摄过程中摄影师要如何去接近人物的心理，并洞察人物性格特点呢？夸张一些说，心理医生和侦探对于他们各自的工作对象都要采用的一种基本方法，简单来说，就是了解人物背景、观察人物对象和与人物对象交流这三个方式。只不过是在掌握了对象的信息后所做的干预手段不同罢了。

1. 了解人物背景

在拍摄前，对拍摄对象要做好基本功课。从各方面收集拍摄对象的资料与信息，这包括具体年龄、社会身份、生活习惯、嗜好爱好、工作性质、精神状态、宗教信仰、家庭情况等，甚至更为私密一些的小细节，都对我们进行人物拍摄有帮助。英国摄影师Platon因拍摄了普京的肖像而获得"荷赛"大奖。并获得一次绝好的机会，为当今世界最具权势的49个人拍摄了肖像照，在《纽约客》杂志做了刊发。他拍摄的这组人物头像，就根据每个拍摄对象的人物背景做了灯光、构图及面部表情调整，如图3-14所示。

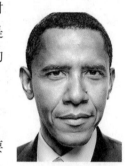
贝拉克·侯赛因·奥巴马

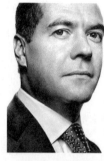
德米特里·阿纳托利耶维奇·梅德韦杰夫

鸠山由纪夫

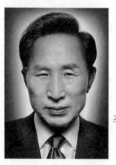
李明博

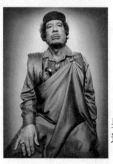
奥马尔·穆阿迈尔·卡扎菲

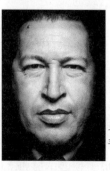
乌戈·拉斐尔·查韦斯·弗里亚斯

图3-14　各国首脑肖像(作者：Platon(英))

2. 观察人物对象

在了解了背景之后，就需要仔细观察拍摄对象的形态特征，其中包括眼神的特征(极重要)、面部形态特征和表情特征(至关重要)、身体形态特征、衣着习惯、四肢的摆放习惯、习惯性小动作等。拍摄人物时有一句绝对真理"眼睛是可以说话的"。所以，人物的眼神能够透露出的信息是很多的。我们在日常生活中进行交流，第一靠语言，第二靠文字。但有时一个眼神就可以代表一切，使一切尽在不言中。1980年，有一部经典的电影，是日本电影大师黑泽明导演的《影武者》，讲述的是在战国时期一个盗贼由于相貌酷似主公，在主公死后假扮其身份以保全政权的故事。这其中，这个盗贼除了相貌酷似之外，还通过对主公的眼神和小动作加以模仿，才能够以假乱真。再举一个例子：双胞胎的相貌极其相似，但我们大多数时候不会张冠李戴，其主要的辨认方法除了交谈以外，就是依靠眼神的信息和动作差异。就算是同一个人，由于年龄和经历的变化，也会产生变化，如图3-15所示。

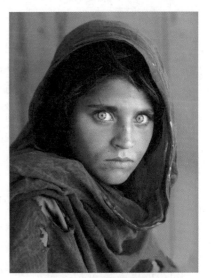

图3-15 阿富汗少女(作者：史蒂夫·麦凯瑞(美))

3. 与人物对象交流

用以上两种方法对拍摄对象进行了解的过程中，摄影师还有一种最直接、最简单的方法，就是与对象语言沟通。当你和你的拍摄对象交流时，观察他，找到那些不易察觉的气质。一方面，在有意无意之间问一些问题，对某件事双方交换一些意见与看法。你的拍摄对象是张扬还是内敛的，平时喜欢独处还是聚会，喜欢什么颜色，为什么，喜欢哪种类型的文化倾向，什么时候会发脾气，对自己的相貌如何评价，是否更喜欢自己的侧面，经常眨眼吗，喜欢微笑还是严肃的表情等一系列问题。通过你们的交谈或者说是信息互换，你可以找到这些隐蔽的特点，获得一些重要信息，使你在拍摄时将会拥有无人可比的优势，从而避免犯一些致命的错误。例如，你把一个内敛的人安排在人群聚集的公共场合拍摄，那就相当于对他做拓展训练，那样的拍摄结果可想而知。

另一方面，通过仔细揣摩拍摄对象的语言表达方式，能从中感觉到人物的个性，进而洞察他的本质。判断出拍摄对象的处世哲学和性格倾向是果敢，追求完美，优柔寡断还是鲁莽等。当你在拍摄的时候，通过你们的谈话引导你的拍摄对象表达出你想拍摄的情感，一起聊天、开玩笑，一起欢笑。当拍摄对象感觉到和你在一起并不拘束时，他们才能让自己处于轻松状态，这也是拍摄的最佳状态。

通过以上这些手段对人物性格进行了解后，摄影师可以根据这些"情报"中所透露出的细枝末节，在拍摄中对拍摄对象加以修饰。使用化妆渲染、搭配服饰、添加道具、调整环境

03

背景、调整灯光效果、捕捉典型面部表情等手段，以便更好地表现人物的内心世界，提升人物摄影的内涵深度。

3.2.2　性格类型分类及搭配

1. 清纯型

清纯型以女性居多，且年龄段为少女。拍摄对象充满一种青春灿烂、思维单纯的气息。这种类型人的性格开朗、无忧无虑、憧憬美好的生活和对未来充满幻想。在拍摄中，常常伴以轻松欢快的情绪气氛，穿戴以休闲的服饰配饰、简单自然的化妆造型或为淡妆、接地气的背景和与美好生活相关的拍摄道具，动作姿态和面部表情以清新自然、可爱诙谐为好。忌服饰过于先锋时尚和性感暴露、浓妆艳抹和过于成熟化的背景道具；忌表情矫饰成熟，颠覆纯真情感，如图3-16所示。

2. 内敛型

内敛型性格的人平静羞涩、不张扬，语言表达不多，女性具有东方特有的魅力与特征，男性则更为深沉忧郁。在拍摄中，追求画面恬静高雅的气氛，人物姿态、面部表情追求媚而不妖、含蓄沉静的神态表现，从而捕捉人物性格中一些含蓄、怕羞、沉着、思念、遐想等表情内涵，获取形神兼备的艺术效果，如图3-17所示。

3. 魅态型

魅态型人的性格开放，善于展现自己的形象和身形优势，往往是众人目光的焦点，面部表情丰富。魅态型以性格外露的女青年居多，也不乏具有杀伤力性感特质的男性。在拍摄中以可以体现出人物魅力的、相对暴露的服饰与化妆，夸张的姿态与造型，诱人的嘴唇与目光进行配搭，流露出性感的魅力。魅态摄影是一种比较敏感的摄影形式，处理不当，会有挑逗、色情的低趣味之嫌。

在人物摄影创作中，以魅态型的性格表现具有商业性的明星照，是颇受人们欢迎的一种形式。流传至今的上世纪30年代好莱坞黑白明星照，可称为是魅态摄影中的佳作，其魅力四射而不淫秽放荡，引人注目而不妖艳轻佻，如图3-18所示。

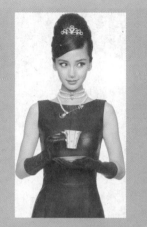

图3-16　奥黛莉宝贝(作者：夏永康(中国香港))

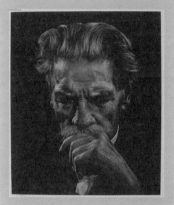

图3-17　Albert Schweitzer(作者：尤素福·卡什(加拿大))

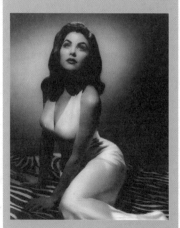

图3-18　肖像(作者：乔治·赫里尔(美))

03

4．酷感型

酷感型人物紧跟时尚潮流、追逐前卫另类，酷感十足，内心高傲，不屑与大众为伍。在摄影中，可以采用荒诞奇异的穿着、不拘一格的化妆效果、颓废放任或张牙舞爪的姿态、光怪陆离或随心所欲的光影、零乱堆放或破烂废弃的道具、本末倒置或惊魂不定的构图，乃至冷酷阴森或无奈乞求的神态等逆向思维的创作方法。酷感型是人物摄影中前卫另类摄影的一种表现形式，其中不乏有一些可取的创意与灵感，如图3-19所示。

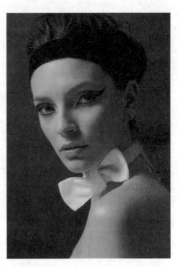

图3-19　沙龙(作者：莉莉(美))

5．稳健型

被摄人物性格稳健、沉着，处事有计划、有手段、有目的、有底线，胸有成竹又不急功近利，所以能做到不动如山。在这类人物拍摄中，最好选用端正得体的服饰，稳重大方的姿态，以及镇定自若、慈祥和蔼的神态。辅以对比鲜明的光影、浓郁深沉的基调、简洁含蓄的背景、四平八稳的构图相呼应，炯炯有神而不萎靡不振，浑然一体，如图3-20所示。

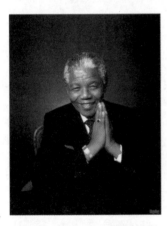

图3-20　纳尔逊·曼德拉(作者：尤素福·卡什(加拿大))

6．扩张型

扩张型人物性格开朗外露、率真直爽，有一说一，极容易接触。在拍摄中，很容易取得自然情感流露的神态。适合于塑造一些喜形于色、回眸一笑或精神抖擞的人物形象，能比较成功地表现工人、农民、军人、学生等人物形象。当然，在抓取外露型性格的被摄人物大笑、微笑或严肃的画面时，必须注意被摄人物形象的形神兼备，不能忽视被摄人物的姿态造型配合和人物面部的美化，切忌神态好而形象丑的画面出现；同时，抓取的瞬间要力求让人有感而发、生动传神，切忌一览无遗、徒有其形。有些外露型性格的被摄人物在拍摄时，不愿受摄影者的过分诱导或指点，你让他笑，他反而会生气，在这种情况下，必须顺其自然，否则，必将适得其反，如图3-21所示。

3.2.3　曝光风格

所谓曝光风格，简单来说即拍摄的影调，是传统摄影中就存在的一个概念。这里介绍三种基本的曝光风格，包括高调风格、低调风格和全影调风格。这三种风格的区别用最通俗的语言来表达就是，画面中凝重

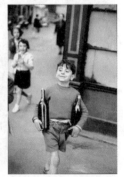

图3-21　小男孩(作者：布列松(法))

色占面积多的照片称为低调，而画面浅色占面积多的照片就是高调，各阶层颜色在照片中进行有序搭配就是全影调。

1. 高调风格

高调的曝光风格在人像摄影中经常被采用，且大多数是用来表现年轻的女性人物。高调风格人像拍摄的秘诀在于，选择白色或明亮的背景来营造气氛。与此同时，利用强烈的灯光效果和反光效果对被拍摄对象的明暗反差进行人为的减小，利用这种曝光的手法，使人物淹没在亮色的背景中，同时模特也必须身着浅淡色的服装，与整体画面颜色基调协调一致。

高调风格人像摄影多表现女性的纯洁与高雅、神圣与圣洁，带给人一种雅致、纯净的视觉感受。高调风格的摄影照片明度反差小，除了被拍摄者的一些局部之外(比如眼睛、头发等)，画面中深色的元素相对很少。在室外进行高调人像拍摄时，可以采用逆光的方式以营造明亮的背景效果，并以反光板对人物面部进行补光，提高人物面部的明度，此时人物的头发一般还会被光线所影响，产生奇特的头发光。

如在影棚内拍摄，则需要选择白色或浅灰色背景幕布，利用服饰的搭配和灯光的设计为画面营造高调的气氛。背景一般来说都是需要灯光打亮的，根据现场的拍摄效果调节灯光的强度和位置，以获得最佳拍摄效果。

需要注意的是，在拍摄曝光的控制上，以人物皮肤的白皙颜色作为曝光基准，在保持曝光正常的前提下，适当增加一挡或半挡的曝光补偿即可，切记绝不可将曝光过度的效果等同于高调风格，如图3-22所示。

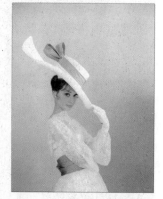

图3-22 奥黛丽·赫本
(作者：塞西尔·比顿(英))

2. 低调风格

低调的曝光风格是以深色调占据绝对主导地位，搭配小面积的亮色调相对比形成的画面影调，是运用暗色背景和道具来衬托主体人物的一种摄影表现形式。

低调的表现手法和高调相对应，在人像摄影中，低调的表现手法相对更易于突出画面中的人物，人物往往处于整个画面中的亮部区域，视觉效果更加突出。低调风格的视觉传达意味相比高调而言，反映心理活动更加深邃，感情色彩更加深沉、忧郁和浓重。

在自然光条件下，利用人物与背景强烈的明暗反差，借助相机有限的宽容度和对人物的准确曝光以达到将背景明度压低，营造低调的画面气氛。在测光时，低调人像摄影更宜采用点测光模式，对人物的面部进行局部测光。

在影棚摄影中，低调的营造主要通过背景的设置和布光来实现。为了营造低调的画面效果，照射人物的主光往往选择硬光而非软光，同时利用曝光和布光的控制压暗背景。

低调风格的人像照片画面反差很大，人物自上而下的皮肤也往往受光不均匀，需要做到对光线的精细控制、精确定位，避免出现人物受光角度、部位的偏差，进而影响照片的整体效果，如图3-23所示。

3. 全影调风格

全影调，也称中间调。这种影调风格既不像高调风格那样以浅淡的颜色色调为主，也不像低调风格那样以深重的颜色色调为主，在照片中会呈现深色块、中度色块、浅色块同时存在，并有序地构成画面。所以，全影调风格的照片既不倾向于通明豁亮，也不倾向于深沉晦暗，给人视觉感受上既不明快，也不凝重。在布光和光源的使用上也没有很强的规范式定式，更加能够让摄影者尝试不同的色彩与色调搭配，且在日常生活中的拍摄范围很广泛，如图3-24所示。

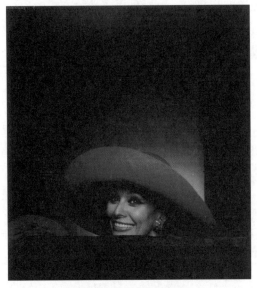

图3-23　苏菲亚·罗兰
（作者：尤素福·卡什(加拿大)）

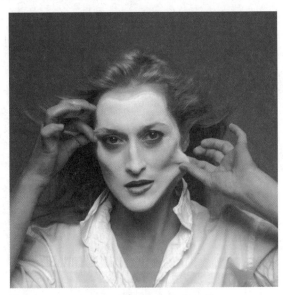

图3-24　梅丽尔·斯特里普
（作者：安妮·莱博维茨(美)）

3.3　光源的营造与使用经典实例剖析及实践

前两节简要讲述了人物摄影的一些要素和风格，接下来我们结合一些实战经验，还原在实地拍摄时几种经典布光方式的光源的营造与使用方法。这几种经典布光都是在室内拍摄完成的，因为室内拍摄能够做到"不看天吃饭"，对摄影气氛的控制性强，要比户外拍摄便捷许多，并总结出以下几点。

第一，室内拍摄不像室外拍摄那样受到季节、天气、光线等自然条件的制约。室内影棚的光线都是由各种灯具发出的，便于控制光的角度与亮度。一个很熟练的摄影师会按照拍摄的要求，很快地布置并调整好光源的搭配，营造出想要达到的光线气氛。

第二，在室内拍摄人像环境安静，有利于模特更加自然地发挥，而不会产生如同室外众

目睽睽之下的羞怯感；也不会有各种干扰因素延误或扰乱拍摄进程。

第三，对于背景的整体控制也更加容易。相比于室内，户外环境通常非常杂乱无序，需要经过多方位多角度的选择才能得到一个好的背景效果。

3.3.1　经典布光方式

1. 蝴蝶光

蝴蝶光的布光方式是一种对称式照明，也是正面光或者说是顺光的一种用光方式，俗称蝴蝶光。蝴蝶光布光也叫派拉蒙光(Parament Lighting)或魅力光(Glamour Lighting)。这是典型的特别能衬托女性美的布光技法。对于欧美女性而言，这种技法能凸显女性的高颧骨及漂亮肤质，可以说是女明星或西方女性专用光，如图3-25所示。这种布光方式在拍男性时比较不合适，那样会在眼窝部位形成浓重的黑洞，而两颊的阴影过多、过重，很不协调。判别是否为蝴蝶光，只需检视鼻梁下是否有一小而对称的类似蝴蝶两翼的阴影便可，这是美国电影厂早期拍美女、影星惯用的布光法，是人像摄影中的一种特殊的用光方式。

由于这种布光方法比较适合西方人和骨骼分明的人，因此，在选模特时一定要选择面部轮廓清晰，鼻尖高的模特，否则拍摄出来的效果会不理想。在所有的布光类型中，蝴蝶光布光是仅有的一种既非平光模式又非侧光模式的布光方式。

蝴蝶光的常规布光方式(如图3-26所示)如下。

主光源在镜头光轴上方，也就是在被摄者脸部的正前方，由上向下45°角方向投射到人物的面部，形成饱满的面部照明，并以投射出一个鼻子下方的阴影，类似蝴蝶的形状为准，给人物脸部带来一定的层次感。

其中，主灯光选用闪光灯或日光灯均可，但前提是光质要为硬光。这就要求灯的前罩只能选用标准照或雷达罩等无遮挡的外罩，才能将鼻底的蝴蝶形阴影显露出清楚的轮廓。若使用柔光箱作为前罩，那么，鼻底的蝴蝶形阴影边缘将会极其模糊不清，也就无法达到拍摄蝴蝶光的基本要求了。

辅助光从侧面为人物的脸部侧面进行补光，这个辅助光可以使用灯具，也可以使用反光板，但要注意亮度不宜过高，与主光的光比保持在1∶3就可以。

发光的架设角度因人而异，只是能够打亮头发边缘的轮廓即可；一般使用闪光灯加猪鼻罩(聚光筒)，有重点地、局部地打在头发上，使亮光边缘呈线状最好。

背景光可以设1～3个不等，因拍摄情况而定。可以把背景的效果进行渲染，比如渐变效果、高亮效果、灰度效果、形状效果等不同的手段。但一般来说，与主光的光比是在1∶2左右。

03

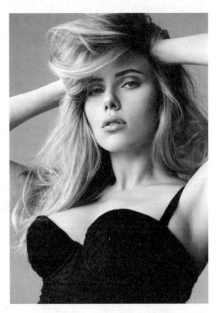

图3-25　斯嘉丽·约翰逊
（作者：汤姆·穆罗(美)）

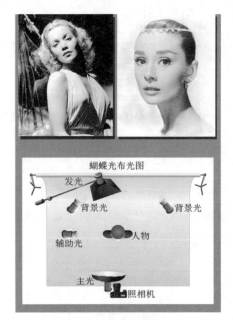

图3-26　蝶光布光图及
案例(制作：范佳)

2. 伦勃朗光

伦勃朗式用光是一种专门用于拍摄人像的特殊用光技术，这是一种真正具有绘画风格的用光类型。它的命名使用了荷兰人引以为豪的著名画家的名字——伦勃朗，如图3-27所示。这是因为这种布光效果再现了他的人物绘画中对光影的描绘。具有传奇色彩的是，就像他那个时代绝大多数经常处在挣扎边缘的艺术家们一样，伦勃朗的工作室又小又暗，没有作为创作场所的任何条件，只有一束来自大自然的光线从天花板上投下来。这个天窗光形成了深暗的、长长的阴影，使他画中人物的双眼窝、鼻子和下巴都隐藏在这种阴影中。于是，一种对现代人来说独具特色的创作风格就以他的名字而流传下来。拍摄时，被摄者脸部阴影一侧对着相机，灯光照亮脸部的3/4。

伦勃朗式用光技术是依靠强烈的侧光照明，使被摄者脸部的任意一侧呈现出三角形的亮光部，因此，也称这种布光方式为"三角光"。它可以把被摄者的脸部一分为二，而又使脸部的两侧看上去各不相同。

图3-27　伦勃朗自画像(作者：伦勃朗(荷))

这种用光技术相当有效，因为它突出了每副面孔上的微妙之处，即脸部的两侧是各不相同的。其用光效果还可根据摄影者的意愿用辅助光任意调节：虽然伦勃朗式用光的高反差形式令人感兴趣，但适当运用反光板和辅助光，尽量减少反差，能取得加强整个肖像的效果，从而拍出不同凡响的作品。　一般采用伦勃朗式用光需要两盏灯照明，经过改进后可以再加用第三盏灯用以调节反差。

伦勃朗光的常规布光方式(如图3-28所示)如下。

一盏主灯置于摄影师左上方，直接照在被摄者脸部，形成近光源的面部明亮，远光源的另一半面部呈现一个由鼻子遮挡所形成的阴影和脸部的一个三角形亮光部分。光质为硬光、柔光均可，因为伦勃朗光中鼻子的阴影部分要比蝴蝶光中鼻子底面的阴影面积大一些，所以，阴影的边缘形状稍有不清不会影响整体效果，反而为伦勃朗光带来了更多的变化和效果。

辅助光打在人物的弱光侧，也就是暗部，能把一些光线反射到脸部没有照明的一侧。光源应为柔光灯，也可以使用反光板替代。与主光的光比控制在1∶3至1∶5之间。

灯光通过反光板把光折射到被摄者的脸上，削弱了明显的伦勃朗三角，并加亮了肖像的总体色调。

背景灯则依旧是起到打亮背景，并渲染各种效果的作用。

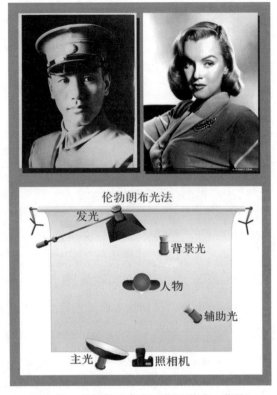

图3-28　伦勃朗光布光及案例(作者：范佳)

在拍摄时，先调节主灯角度，使典型的三角光投在被摄者脸部的暗侧。然后打开辅助光或反光板，对补光进行调节。最后调节背景灯光，渲染出自己想要的效果。在测光及选择相机的光圈与快门组合后进行拍摄。开始拍摄时可与被摄者轻松交谈，以使他放松并面带笑容，这一步也很关键。提醒一下，在人像摄影中重要的是不要让一种技巧的作用超过了被摄者脸部的表现力，也就是说，技巧是辅助，人物是根本。

伦勃朗光主要适合西方人的高鼻梁、深眼窝的面部结构，不太适合东方人的脸型。所以在选择这种拍摄方式时，要注意观察你的模特或被摄者是否具备这种面部结构，不可直接照搬套用。尽管比较起来它对男人更合适。阴影的长度和深度，以及光的方向在画面中创造出一种沉闷的、在某种程度上甚至是压抑的气氛。一般来说，男人们更倾向于欣赏这种风格的画面，这使他们看上去显得很忧郁，或是正在沉思默想。

3.3.2 大师作品模拍

提到人像摄影大师，我第一个就会想到卡什。那么，就先来介绍一下他。

卡什全名尤素福·卡什(Yousuf Karsh)，加拿大籍(1908—2003)。出生于土耳其的阿美尼亚的马尔丁，是一位享誉国际的肖像摄影家。1924年卡什因躲避民族仇杀移居加拿大，随后到美国波士顿学习摄影。卡什的肖像照片风格独特，自成一家，成为后来者必须学习的范本。他使用8×10的大相机、大页片和成像十分清晰的爱克塔镜头，小光圈拍摄。因此，这些照片层次丰富、影纹清晰、质感强烈，皮肤上的纹理、毛孔、胡须历历可数。在表现人物的时候，他除了关注人物的脸部，还特别注重手的作用，尤其是在拍摄那些经常运用双手来表达思想感情的政治家、音乐家、画家时，总是设法把人物的双手组织到画面中，进一步扩大和丰富肖像照片的表现力。在灯光的运用方面，卡什不像照相馆那样求平求稳，而是大胆处理。他的主光和辅光的光比，有时大到1∶3，甚至1∶4，有时主光仅仅被用来勾勒出人物的轮廓，人物的面孔大部分虽然处在阴影中，但又有丰富细腻的层次。

在他的镜头下留下过英国文豪萧伯纳、海明威等名人影像，去渥太华的许多名人也都以能让卡什拍摄一张肖像为荣。目前，西方许多著名的艺术博物馆都设立了专柜收藏卡什的摄影作品。

1968年，卡什荣膺加拿大服务勋章，1970年成为伦敦皇家摄影学会名誉会士。他一直担任摄影艺术科学基金会理事，并被加拿大专业摄影家协会命名为摄影艺术大师。1971年，因他对伤残人员的卓越贡献获得了美国总统嘉奖。

我在这里向这位摄影大师深深致敬的同时，从大师的作品中选取了两张人像摄影作品作为模拍对象：一张为《温斯顿·丘吉尔Winston Churchill》，另一张是《克里斯蒂安·迪奥Christian Dior》。

首先，我们来看《温斯顿·丘吉尔Winston Churchill》这张作品(如图3-29所示)，这是卡什最著名的一幅人像摄影作品，也是世界摄影史上的杰作之一。愤怒的表情恰恰与其"欧洲雄狮"的美誉相得益彰。

第二次世界大战期间，英国首相丘吉尔到渥太华开会，卡什为丘吉尔拍了一张照片。在拍摄此照片时，丘吉尔总叼着一支雪茄，神情闲散，与人们熟知的坚毅、自信、镇定不相符，于是卡什走近丘吉尔，一把扯掉他嘴上的雪茄。丘吉尔正要发怒，卡什按下了快门。就这样，一幅世界名作诞生了。

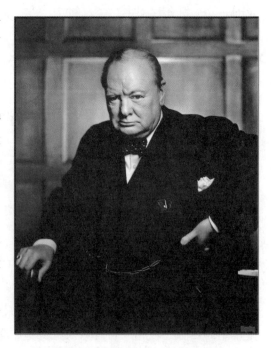

图3-29　温斯顿·丘吉尔Winston Churchill(作者：尤素福·卡什(加拿大))

思前想后，我觉得这次模拍的难度不小。这是张典型的伦勃朗光，其中最让我觉得困难的不是布光等技术性问题，而是丘吉尔在当时"第二次世界大战"的大时代背景下，那愤怒的表情是那么具有表现力。这种表现力在脱离其时代感的今天进行模拍，显然会变得很做作、很奇怪。最终，我决定结合我拍摄的人物自己的背景进行表情刻画。那么，我就介绍一下我的模特——我的学生、班长，他给我的感觉是相对于班里的其他同学要沉稳老练一些，总是面带一丝微笑，又具有年轻人的阳光与率性。于是，我采用浅灰色背景将背景的明度提亮，至于没有使用更浅的背景色，我主要考虑到人物的性别与肤色不适合更浅的色彩了。主灯、辅助灯和背景灯的光比控制在2∶1∶1.5左右，使得照片的整体气氛没有像《丘吉尔》那么凝重。具体布光情况请看布光图，如图3-30所示。

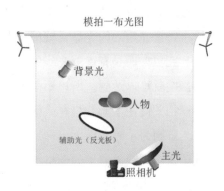

图3-30　模拍一：布光图
（作者：范佳）

在进行模拍的同时，我还让学生与我同步进行模拍，如图3-31所示。我的模拍最终拍出的结果也还是比较令人满意的，如图3-32所示。

接下来是模拍另一张作品，即《克里斯蒂安·迪奥Christian Dior》，如图3-33所示。

图3-31　学生模拍
（作者：吴桐；指
导教师：范佳）

图3-32　模拍一
（作者：范佳））

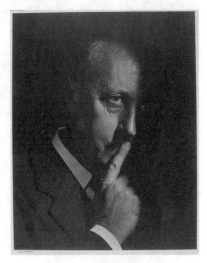

图3-33　克里斯蒂安·迪
奥（作者：尤素福·卡什
（加拿大））

迪奥1905年生于法国诺曼底一个家道中落的家庭。20世纪20年代时一贫如洗，30年代以出售时装画为生，1946年他有了自己的公司。

迪奥在20世纪时装最辉煌的时代立下了汗马功劳。1947年，42岁的他推出了"新形象"时装，一举成名。克里斯蒂安·迪奥(简称CD)，一直是炫丽的高级女装的代名词，象征着法

国时装文化的最高精神，迪奥品牌在巴黎地位极高。真实的迪奥，充满着深情，极为害羞，但又极为幽默。这张照片就表现出了迪奥性格中的幽默感与害羞的矛盾。

首先，我确定这是一张典型的单光源低调摄影，人物基本被融化在黑色背景中。所以我选用了黑色背景布，加上一个带柔光箱的闪光灯，就能搞定。我们能看到背景不是一片死黑，而是有微弱光线的。这种光线借助主光对背景的影响就可以达到，所以不需要再多加一个背景灯了。这张模拍关键在于光线打在人物上时的位置和手的位置是否得当。因为不难发现，卡什这张作品手的位置和作用极其重要，它反映出迪奥的性格特点，是作品的关键所在。在拍摄时光线不要太强，且要有一定的层次感。具体布光情况请看布光图，如图3-34所示。

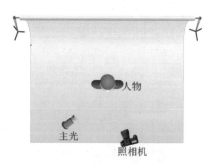

图3-34　模拍二：布光图
（作者：范佳）

第二张模拍比第一张模拍的效果要好，对比一下图3-35和图3-36就不难发现。

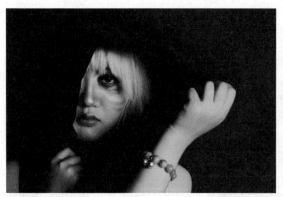

图3-35　学生模拍(作者：林梦颖；指导教师：范佳)

图3-36　模拍二(作者：范佳)

阅读拓展

史蒂夫·麦凯瑞

摄影师史蒂夫·麦凯瑞，1950年4月23日生于美国宾夕法尼亚州。1974年毕业于宾夕法尼亚州州立大学，取得摄影及历史学士学位。1980年开始为美国《国家地理》杂志拍摄专题照片。1985年因成绩优秀，被聘为签约摄影师，主要拍摄东南亚地区和伊斯兰国家的专题。他为《国家地理》杂志工作了20年，最后成为这本杂志的首席摄影师。1979年，因在阿富汗采访获"罗伯特·卡帕最佳海外摄影金牌奖"。1984年，获全美摄影记者协会"年度最佳杂志摄影师称号"，1998年又获"艾森斯塔特摄影报道奖"。

史蒂夫·麦凯瑞是玛格南图片社的会员，同时也是美国《国家地理》杂志社特约摄影记者，现居住纽约。曾出版过4本摄影集：《The Imperial Way》(1985)，《Monsoon》(1988)，《Portraits》(1999)及《South Southeast》(2000)。

自从摄影作品《阿富汗少女》，于1985年首次出现在《国家地理》杂志的封面上后，史蒂夫·麦凯瑞已成为当今最有名的摄影家之一。而《阿富汗少女》(又称《绿眼睛姑娘》)也成为世界受苦难地社会底层妇女以及儿童的标志，历经19年而不衰，并由此而成立了《国家地理》阿富汗妇女基金。2002年1月，史蒂夫·麦凯瑞和《国家地理》的一组工作人员重返巴基斯坦，试图寻找那位有着摄人眼神的神秘少女的下落，了解这些年在她身上发生过的故事。但是这茫茫人海，去哪里找呢？想想过去了17年，那女孩一定变成妇人了，况且在那个充满战火的地方，这女子是死是活？这些都是疑问。可是史蒂夫·麦凯瑞偏偏不放弃，他奔赴阿富汗，联系了当地熟人，寻找当年阿富汗少女的学校，用美国联邦调查局分析案件的手法分析真伪。虽然他三番五次找错了人，但最后史蒂夫终于找到了那个少女。当他见到少女的时候，发现这少女变了：苍老了很多，眼睛也没有那么清澈了，可有一点却没有变，她的眼神中依然还带着原来的惊恐！少女说，17年前她之所以惊恐是因为，在拍这张照片的几天前，她家的房子被战机轰炸了，父母被炸死了。祖母带着她和哥哥趁天黑把父母埋葬了之后，就开始在冰天雪地中翻山越岭，冒着被轰炸的危险投奔难民营。他们到达难民营以后，就遇上了史蒂夫。现在她的日子依然不好过，孩子没机会上学，生活依然饥寒交迫。

"莎巴特·古拉的故事促使《国家地理》杂志成立了'阿富汗女童基金'。"史蒂夫·麦凯瑞说，"通过各种渠道捐来的款项，再加上美国《国家地理》学会的一些捐助，总额达到150万美元，她的生活因此得以改善。大部分钱用来资助那些失学的女童。比如，我们以她的名义在她居住的村庄建立了一所小学。同时，我们也用这笔钱在阿富汗的许多村庄建立了小学和诊所。1985年登上《国家地理》封面的照片(阿富汗少女)，虽然我只花了不到五分钟的时间拍下她，但是这一切却早已成为我生命中的一部分。"

3.3.3　人像摄影实训

好的人像摄影作品与拍摄静物、产品不同，要拍出人物的神态。大家在拍摄人像时常常会遇到这种情况，即自己被别人拍摄的照片，有时会觉得不太像自己。这是什么原因呢？其根源在于拍摄的人像作品存在多方面的问题，其中包括表情神态、动作形态、拍摄角度等。如果以上几方面在拍摄时没有加以关注，以至于拍摄出的人物的表情不生动、动作不协调、拍摄角度不利，就会产生歧义。因此，大家在拍摄时要对这几方面加以关注和调整，并根据下面的摄影实训来完成拍摄。

1．实训目的及要求

1) 把握表情

表情在人像拍摄中十分重要，能反映出被拍摄者十分重要的性格信息。摄影师要把握

被拍摄者最典型或最饱满的表情，那些未舒展开的、不典型的表情是不会产生好的拍摄效果的，如图3-37所示。当然，这种瞬间把握的能力也是在不断拍摄过程中慢慢积累起来的。在缺乏经验的情况下可使用连拍进行拍摄，这样可以提高抓住最好表情的概率。

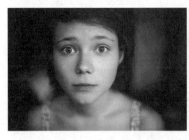 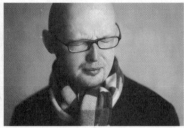

图3-37　《表情》系列(作者：Efim Shevchenko(俄))

2) 形象动作

对人像摄影师来说，模特摆Pose是一项巨大的挑战。无论是新手还是有经验的老手，有时候我们就是会看着模特脑中一片空白。有很多摄影师，即使已经了解了人像摄影的关键规则，仍然会面对他们的模特摆出各种呆板的、束手无策的、两手叉腰的动作，苦于如何去寻找一个合适的姿势。有时想找到我们想要的姿势是相当困难的，我们忘记了一点：给模特让出一个空间，让她的姿势自然地摆出来。这就是不摆姿势的姿势，其实非常简单，如图3-38所示。

图3-38　《奥黛莉宝贝》(作者：夏永康(中国香港))

3) 拍摄角度

拍摄角度包括拍摄方向和拍摄高度两种。拍摄角度的选择在人像摄影中十分重要。不同的拍摄角度会对被摄体的形象和姿态产生不同的影响。初学者在进行人像摄影时，要注意把握被摄体的个性特征，从而选择合适的角度进行拍摄。

从正面角度拍摄人像，应着重表现人物脸形轮廓；而拍摄正身人像，由于镜头正对身

躯，便着重表现人物体形的轮廓，如图3-39所示。例如，对额头凸显或鼻梁不挺，以及下巴后缩或颧骨高尖的脸形，选用正面角度拍摄，就可掩饰不足，美化人物形象。

从侧面角度拍摄人像，易于表现脸形、体形的起伏线条。人像摄影角度的正与侧，还可对脸形起到扬长避短的作用，如图3-40所示。例如，挺直的鼻梁、微突的下巴，选用侧面角度拍摄，可以表现优美起伏的脸形线条；对有些较长或扁圆的脸形，选用一定的侧面角度，则可掩饰较长或扁圆的脸形特征。

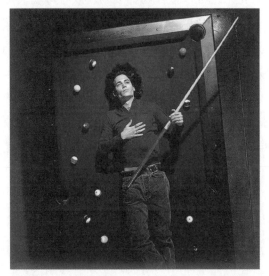

图3-39　《约翰尼德普》(作者：迈克尔·格雷科(美))

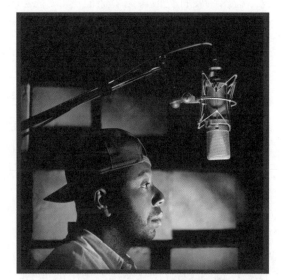

图3-40　《歌手》(作者：迈克尔·格雷科(美))

高角度俯摄人像，由于镜头成像近大远小的透视原理，对正面半身人像而言，能起到突出头顶、扩大额部、缩小下巴、隐掩头颈长度的作用，使人像产生脸形清瘦的成像效果；拍摄全身人像，会使人物成像有矮小前倾的感觉，而身后地面显著，地平线上升；如果拍摄多人影像，则两边人物以及背景和陪衬物体的垂直线条会出现向外倾斜的变形现象，如图3-41所示。

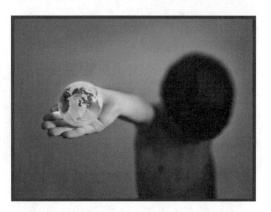

图3-41　《无题》(作者：迈克尔·格雷科(美))

低角度仰摄人像，对正面半身人像而言，会出现额部缩小、下巴扩大、鼻孔突出、头颈过长、脸形饱满的成像效果；而身后地平线则下降或隐掩；拍摄团体照，两边人物以及背景和陪衬物体的垂直线条会出现向内倾倒的变形现象。

以上仅仅是对拍摄角度的经验之谈，在实践拍摄过程中，应该多多练习，加以把握。

2. 实训拍摄技术准备

1) 灯光设备

室内拍摄因为有大量的光源，所以会考验摄影师的用光技术，不管是光影还是色彩、角度都可以有很多改变，室内摄影的设备至少需要三盏400W脚架摄影灯，最好都有柔光罩，聚光板等。一个作为主灯，两个副灯，其中一个副灯负责主灯弱侧的补光，另一个副灯负责人物后方给头发打光或者给背景打光，这三个光源的变化，可以把人物拍成高调或者环境类两种摄影风格。

2) 反光板

反光板不管是在室内或者室外都是必备的摄影配件之一。一般的反光板都有两个面，一面是反射入射光线为冷色的银色面，另一面是反射入射光线为暖色的金色面，对于反光板的应用也需要有很多技巧，但是万变不离其宗的是，我们需要对被摄人物在外部光源难以涉及的部分进行光线补偿，达到整体受光均衡的效果。在室内影棚里，主灯的变化也分顺光、逆光和侧光，我们要根据不同的光线变化进行不同的补光，从而达到最满意的效果。

3) 无线引闪器

在室内摄影，引闪器是绝对不可少的工具。它通过单反相机的热靴向摄影灯发出闪射光源，引闪闪光灯曝光。引闪器分为有源和无源两种，有源接收器需要加入电源，连接到影棚的灯具上，而无源接收器是采用电池供电的方式。在市面上有一些引闪器采用有线引闪，高压工作。如果操作不当，就会通过热靴烧坏单反相机的主板，所以不建议使用。

4) 室内摄影的背景

背景布是室内摄影必备品之一。背景布有单色的，也有渐变色的，还有主题图片类的背景布。在背景布的选择上如果你对室内摄影并不太熟悉，那就尽量选择灰色、黑色或白色这种简单的颜色作为背景，这样更好把握。另外，还有风扇之类的辅助工具也可以准备一下，这些工具可以营造出更加灵动的画面氛围。如果你还配备了音响设备，那么，当拍摄的时候有音乐播放，不管是感性的慢歌，还是欢快的快歌，都会激发拍摄对象的情绪，同时对摄影师的工作也是一种调剂。

5) 相机的设置

在室内摄影技巧上，无线引闪的同步使用和单反相机的操作是一致的。一般的入门单反相机的同步速度为1/60s，高端单反可以达到1/250s。我们以1/60s的同步速度为例，在摄影棚里的ISO的感光范围都应该为最低感光度，或者统一为ISO100，曝光方式为M挡手动，快门为1/60s，光圈根据摄影灯的闪光系数，距离人物的远近来调整，大概的光圈范围是在F5.6～F13。在布光方面，主灯应放置在人物的左边或者右边的斜45°偏上的位置，然后在此基础上逐渐加灯，副灯应放置在人物的背光位置，用于照亮头发的灯应放置在后方高位或者平行于模特头部的位置。具体的摄影创作可根据当时的环境和摄影师的拍摄需要而调整。

6) 镜头

使用标准广角镜头比较适合在室内狭小的空间里进行拍摄，如果没有广角镜头，那么拍摄全身角度的照片就太困难了。当然，这不是绝对的标准。采用什么样的镜头最合适，还是需根据影棚的大小来划定镜头使用范围的。在影棚里，光圈很少会用到最大的F2.8，所以如果你的经费紧张，就不需要购买恒定大光圈的镜头。

先期的准备工作已基本完成，现在要开始拍摄了，从实践中总结经验，才能拍摄出好作品。

3. 实训操作步骤与方法

1) 为实训拍摄选择模特

摄影的拍摄具有很强的主观性。从学生实践的可操作性角度考虑，可以从同学中选择拍摄对象，选择的模特要有一定的针对性。

2) 绘制拍摄光位示意图，布置灯光并完成创意构思

在对人物进行拍摄之前，我们需要对人物的性格、偏好等进行分析，以便为后续拍摄的顺畅做必要的准备工作。一般来说，选择同学进行拍摄的优势在于对模特有一定的了解，省去了很多前期工作。

对模特进行拍摄前，设计灯光时首先要考虑光性的选择。根据人物皮肤、衣物质感的特点，我们可选择柔光或硬光作为主要光源。

在画面镜头的构思上，一般要根据拍摄理念的表现需要进行拍摄镜头角度的选择。在本例中，我们主要是围绕表情、动作、角度这三个目的而展开拍摄。

3) 组成3～5人的合作小组，进行拍摄练习

在组成小组进行拍摄的时候，需要注意人员的合理分配，要完整地兼顾人像摄影前期创意、拍摄技术、灯光效果、后期制作等各个方面的人员需求。在拍摄的过程中，要特别注意灯光的布置和构造，绘制好光位图，如图3-42所示。拍摄时要注意引导模特进入最佳状态并做以下准备：

(1) 准备拍摄人物的化妆和配饰物品。

(2) 选择合适的背景布进行环境的烘托、氛围的营造。

(3) 根据预先画好的光位示意图进行摄影棚布光设置。

(4) 通过查看监视器，发现不足之处并马上加以改正。

4) 筛选作品

在对前期设计的拍摄计划及作品进行讨论和筛选之后，确定最终的拍摄作品。如图3-43所示，就是本次实训学生所拍摄的最终作品。

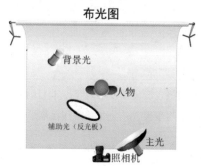

图3-42　布光图

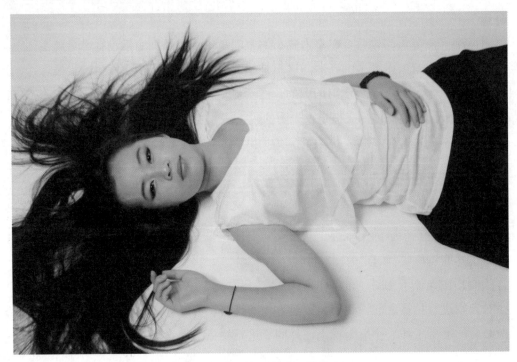

图3-43 实训作品(作者：许永杰)

4. 完成实训报告书

<div align="center">

人物摄影实训报告书

</div>

开设实训名称：　　　　　　　　　　　　实训报告时间：　　　年　　月　　日

学院名称		专业班级		小组名称	
学　号		姓　名		同组成员	

教师评语：

　　　　　　　　　　　　　　　　　　　　　　　　教师签字：

　　　　　　　　　　　　　　　　　　　　　　　　　　　年　月　日

实训报告应包括以下内容：(1)目的要求(2)使用的仪器设备名称及主要规格(3)实训内容及其原理(4)实训操作方法与步骤(5)实训成果及作品展示

思考与练习

1．通过对人物的性格和社会背景的了解，并结合人物外形与相貌的特征，如何运用最恰当的光线与光位来进行拍摄？

2．选择一处户外场景作背景，结合至少两个人造光源(一个主光源与一个辅助光源或两个辅助光源)，拍摄高调、全影调、低调人像摄影作品各一张。

03

第 4 章

风景摄影

学习要点及目标

了解不同时空下云、雾、雨、雪的成因与变化特征。自然界中的风景会因为有了云、雾、雨、雪的变化而增加美感，云、雾、雨、雪也会因为有风景的陪衬而更加生动。了解色温的概念，能够利用色温和白平衡营造相应的拍摄气氛。

理解摄影镜头中有关景别的概念。根据取景范围，可分为五种景别：远景、全景、中景、近景和特写。使用正确的景别来进行风景摄影，可以很好地凸显出摄影作品的主体。充分理解不同景别所塑造空间感观的差异，会极大地影响观者的视线。

掌握风景摄影独特的镜头语言和独特的影像魅力，这种掌握是需要通过不断的实践和练习才能达到。摄影爱好者在学习之初，可以通过模拍的方式来迅速获取拍摄经验，从而为日后的独立创作提供足够的技能储备。

04

通过本章的学习，我们需要理解并掌握以下技能：

● 掌握空间的表现技能。风景照片一般选用较大的景深来进行拍摄，尽可能让整个场景都在对焦范围内，但同时也要注意所摄景物的前后关系，增加图像的表现力。尽量多进行拍摄练习，积累不同的时间和不同天气的拍摄经验。

● 掌握时间的表现技能。同一个风景，在不同的时间拍摄会给人不同的感受。风景摄影是一门等待的艺术。

● 掌握天气的表现技能。初学者总会找一个风和日丽的天气出去拍摄，但要想拍摄出具有激烈情绪的图片，风雨欲来的乌云也是一个不错的选择。

 本章导读

本章分别从景别、时空和案例实践三个方面讲述了有关风景摄影的基础知识。第一部分是风景摄影的独特镜头语言——景别，不同的景别会产生迥异的摄影效果，远景的宏大、全景的概括、中景的情境、近景的凝练、特写的细微都拥有无限的完美。第二部分是风景摄影的独特影像魅力——时空，轻薄缥缈的云、神秘幻彩的雾、朦胧清新的雨、苍茫洁白的雪，这些都是大自然中独具魅力的精灵。第三部分是实践案例和实训部分，着重对风景摄影经典拍摄案例进行剖析与讲解。

风景摄影是我们介绍的最后一个专题摄影。风景摄影的拍摄对象主要是自然界中的各种景观，例如，壮美的山川、蜿蜒的大河；变化多端的祥云、炊烟浩渺的雾幔。在本章的开篇，首先，我们将会了解到有关风景摄影最独特的镜头语言——景别的概念。通过对景

别概念的掌握，可以更好地指导我们合理地利用镜头去控制画面的大小。其次，将介绍几种典型的风景摄影中的对象，通过对这些对象的特征描述，找到时空变化因素对风景摄影的影响。最后一节，我们仍然会通过实践案例分析的方法，帮助大家摆脱枯燥的理论，将那些风景摄影的基础理论与实践拍摄紧密地结合起来，在实践中去理解、去把握风景摄影的精髓。

4.1 风景摄影的独特镜头语言——景别

当我们走进大自然的美景中，面对大亦辉煌小亦精巧的景色往往难以抉择取景的大小，特别是在比较广阔的背景中，取景框里的主体与背景究竟要占多大的范围，是表现开阔的空间还是表现细致的物体？如果没有明确的构思，就会缺乏表现力，拍摄的照片缺少灵魂，没有感染力，没有明确的主题与情调。我们说过，摄影是一个创作的过程，所以在确定取景框中的内容时，就是你对大自然灵魂的一种解读与表现，是一个提炼的过程，包括对光线的控制，对景物的多少或远近的选择，对色彩、对构图等一系列要素的整体把握，要把令你感动的东西展现给观众。

对于风景的拍摄，根据取景的范围，可以分为五种景别：远景、全景、中景、近景和特写。景别是被摄物体与相机之间的不同距离或者使用变焦镜头拍出的不同范围的画面。距离被摄物体较远，就会获得较为宽阔的场面；靠近被摄物体时，拍摄的范围也相应缩小。另一方面，拍摄画面的范围还与相机镜头有关，使用长焦镜头，拍摄的范围就小一些；使用广角镜头时，拍摄的范围就大一些。下面分别介绍不同景别的拍摄效果。

4.1.1 远景

远景的取景范围很广，具有广阔的视野，可以彰显出宏大的气势、幽深的氛围和深远的意境。例如在风景拍摄中，画面里有连绵的山，辽阔的草原、大海，茂密层叠的森林。我们看到的是一个雄伟深远的风景的整体面貌，而不是表现细节和局部，要用连贯的宏大气势感染观众。这种照片一般是在较远的距离或者使用广角镜头拍摄的，如图4-1～图4-4所示。

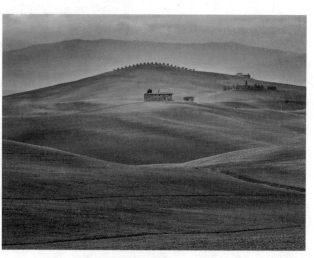

图4-1 托斯卡纳(作者：Jure Kravanja)

图4-2 远山
(作者：Ben Marar)

图4-3 欧洲风光
(作者：ThomasChu)

图4-4 村落(作者：Ken Bower)

4.1.2 全景

全景一般表现的是一个主体的全貌，通常和人眼看到的景物相近。例如，拍人就要拍从
头到脚的全身像，拍一座山要拍山的全貌，拍一座建筑要表现建筑的整体等。全景的拍摄方法与远景拍摄相比，照片中有形象突出、鲜明的主体，与周围的背景有较大空间，显示了主体所处的环境，但主体的细节并不十分清晰，如图4-5～图4-8所示。拍摄的目的是要突出主体的感情以及与周围环境的协调性。

图4-5 普世派教堂(作者：B. Anthony Stewart)

图4-6 悉尼海港桥(作者：Sam Abell)

图4-7 罗马圆形大剧场夜景(作者：Winfield I. Parks)

04

图4-8 狮身人面像(作者：Donald McLeish)

4.1.3 中景

中景的拍摄距离比全景更加靠近主体，不追求景物的全貌，包容景物的范围有所缩小，环境处于次要地位，更注重表现情节和过程以及物与物或人与物的关系，如图4-9～图4-12所示。中景画面为叙事性的景别，常用来记录我们日常生活中发生、存在的事物，多数纪念照使用的就是中景镜头。

图4-9　码转工人(作者：William Albert Allar)

图4-10　谷物丰收(作者：O. Louis Mazzatenta)

图4-11　喷泉(作者：Dima Vazinovich)

图4-12　牧童与牛(作者：Tiong Wee Wong)

4.1.4 近景

近景是在相当近的距离拍摄景物，主体非常突出，背景范围比较小，好像人们在近处看东西那样，能够表现更多的细节，也可以表现被摄主体的质感，如图4-13～图4-16所示。在拍摄景物时，一棵树、一盆花、一只小动物等，都是拍摄对象。近景中画面构图应尽量简练，使视线更容易集中在主体上，给观众也能留下更深刻的印象。为了避免杂乱的背景抢夺视线，可以利用小景深的特点虚化背景。

图4-13　红松鼠(作者：Dorota Walczak)

图4-15 抿水的兔子(作者：Bruce Dale)

04

图4-14 聊天(作者：刘春艳)

图4-16 雕鸮(作者：Mark Bridger)

4.1.5 特写

特写照片常用来表现景物的局部和细节，拍摄距离非常近，往往有放大很多倍的效果；善于表现细小、微型或结构有趣的物体；能够表现生动的质感，引人注目；多是拍摄景物的局部，如一个花瓣、一只昆虫、一片树叶、一滴水等。这些细节在我们的正常视角里不会被注意，所以拍摄的效果更能引起人们的兴趣，如图4-17～图4-20所示。

在风景拍摄过程中，我们可以根据不同的需要对景别进行把握。远景和全景主要以拍摄风光和建筑为主，多表现雄伟、宏大、辽阔的场面。中景照片多以拍摄人或物的活动以及纪念照片为主。近景和特写则都在于表现物体的局部细节。我们可以根据被摄物的特点和自己的构图和意图来选择适当的拍摄范围。

图4-17 九寨小品(作者：刘春艳)

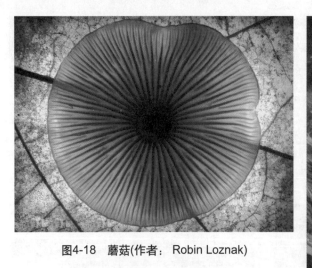

图4-18 蘑菇(作者：Robin Loznak)

图4-19 蝴蝶的口器
(作者：Paul A. Zahl)

图4-20 孔雀(作者：Lorenzo Cassina)

4.2 风景摄影的独特影像魅力——时空

自然风景的魅力在于它的千变万化。四季不同的阳光、雨雾，清晨与黄昏的云起云落；鲜花的盛开与凋谢，偶尔闪过的动物、昆虫等，这一切风景都是在不断变化的。对于如何表现景物的内在精神，是刚毅还是温婉，是辽阔还是细节，是大气磅礴还是涓涓细流，都是摄影者通过自己的感性取舍塑造出来的。下面我们分别从空间和时间两个角度对自然风景摄影做一个分类说明。

4.2.1 空间的变化因素

1. 云

云是指停留于大气层上的水滴或冰晶的集合体。它有很多种不同的形象，如层云、雨层

云、卷积云、积雨云等。很多爱好风景摄影的人对云都有特殊的感情，一张好的风光照片会因为有了恰到好处的云而增加感染力。云变幻莫测并独具个性，云可以增加画面的均衡性，还能表现不同的季节和气候。如：春天的浮云，轻薄而缥缈；夏季的层云，山雨欲来的乌云；秋高气爽的季节，鱼鳞云高远清透；冬季稀疏的积云，慵懒而温暖；还有早晨的云海、黄昏的晚霞，都是不同季节、不同气候、不同时间的表象，如图4-21~图4-24所示。

图4-21　玉龙雪山(作者：刘春艳)

图4-22　草原的云(作者：刘春艳)

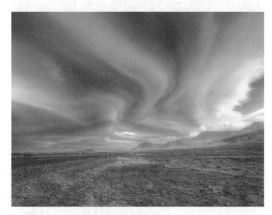

图4-23　snaefellsnes半岛(作者：Matthew Wynyard)

图4-24　暴雨云(作者：Jason Whitman)

云是多种多样的，我们拍摄风景可以有效地利用云来做陪衬。很多时候，取景中有合适的云，会使风景更加突出意境与精神。当然在选择上要有所取舍，而且要注意它的形状是否与要表达的景物感情一致。云的变化很快，我们要掌握时机并且要有耐心，才会拍到好的云景。对于云彩的刻画，关键的技术是曝光，既要权衡云彩的明暗层次，又要照顾到画面中其他元素的表现。一般白天的云层相对较为明亮，应该减少镜头的进光量，以拍摄云层的细节和质感。在拍摄的时候可以适当地采用一些滤色镜辅助拍摄，如黄色、橙色滤镜，偏振镜等。

2. 雾

雾是接近地面的水蒸气。利用雾层或霞层拍摄风景，能使景物的透视和色调变化产生丰富的层次。我们看到很多精彩的表现山峦或是森林的照片都有雾的表现成分。早晨山峦中的

雾还没有被蒸发掉，而远近山层的雾又厚薄不一，被逆光照射的时候雾层非常明亮，拍出来的照片会呈现从深到浅层次丰富的变化。云雾在山上随风飘动，有时盖住山峰，有时停留山腰，在同一地点营造出不同的氛围；太阳穿过森林稀疏的空间，透过薄雾照到地上厚厚的落叶或青青的小草，产生一条条的光线，产生如神话般的幻境效果。雾天拍摄，通透感较差，景物的细节被遮挡起来，却有利于营造神秘的氛围，一般采用侧光或逆光的拍摄方法。需要注意的是，在拍摄有雾或者霞的风景时，由于其反光性较强，会导致近处景色曝光不足，所以在测光时要考虑到取景的范围，如果想表现近处的景物主体，需要以主体为测光目标。只要我们身处其境，及时掌握光线与景物的变化，就有机会拍到高质量的风景照片，如图4-25～图4-28所示。

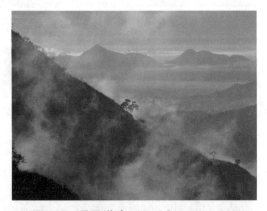

图4-25　晨雾(作者：Lori Satterthwaite)

图4-26　自行车(作者：Wouter van den Heuve)

图4-27　火烈鸟(作者：David Brickman)

图4-28　清晨(作者：Ben Marar)

3. 雨

雨是从云中降落的水滴。雨天是摄影者最不喜欢的天气，很少有人拿着相机去雨天里拍摄景物。但是雨天也是我们生活中的一部分，也能反映生活情景，也有不同的风景感情，雨景也是一种需要表现的风景题材。在拍摄雨景时，如果想表现雨的落迹，就要选择相对深色的背景作衬托，而且是背景越近雨迹越明显。如果拍摄雨中的情景或故事，则要注意曝光量

的控制，雨天光线比较暗，一般使用较大的光圈和较慢的快门速度。利用毛毛细雨拍摄山林或者树木也会产生深浅不同的层次色调，如果取景范围不大，则以近处的物体作为曝光的基调，可以表现出朦胧的烟雨情景。但需要注意的是，在雨中进行拍摄，相机镜头很容易被雨淋湿，拍摄前应做好防御措施。雨景如图4-29～图4-32所示。

图4-29　艾尔·萨利赫清真寺
（作者：Stephanie Sinclair）

图4-30　雨中的蜻蜓
（作者：Shikhei Goh）

图4-31　雷雨(作者：Michael Roberts)

图4-32　雨中的昆虫(作者：Vadim Trunov)

4．雪

空气中的水汽冷却到0℃以下时，就有部分凝结成冰晶，由空中降下，这就是雪。雪是洁白的晶体，大雪后的景物，原来有层次的色调基本因为雪的覆盖而变为白色。因为雪景中白色部分面积较大，比其他物体明亮，在太阳的照射下由于晶体的反光会更加明亮，所以雪景的感光比一般景物要灵敏。

雪景的曝光不同于常规的曝光，为了表现质感，需要以雪作为测光基准，使用点测光，并在此基础上加1.5至2挡的曝光值，在还原雪面明亮的同时要注意保留雪面的质感细节。许多人拍摄冰雪景色时，以为因为冰雪的亮度很强，一定容易曝光过度。殊不知拍摄出来一看，明亮晶莹的冰雪几乎全都变得一片灰暗，曝光严重不足。其实正好相反，拍摄明度甚高

的冰雪更应增加曝光量，才能再现出其真正亮度。因为我们的相机测光系统是按照中间色的亮度设计的，如果遇上特亮或特暗的物体，测光就会失准。因此当你用相机的自动曝光来拍摄冰雪，就一定要注意用补偿曝光功能，须增加一级左右的曝光，才能拍摄出明亮的效果。

当然，有一些情况另当别论。如果明亮的冰雪与许多颜色深重的景物(例如蓝天、岩石、树木等)交错在一起，此时画面里的明暗之和已达到中间色阶的明亮度，便不必增加曝光了。要表现雪景的明暗层次或较近地方雪的质感，运用逆光或者后侧光拍摄雪景较为适宜，如图4-33所示。由于逆光或者侧面光会使未被雪覆盖的物体容易呈现较深的颜色，使白色的雪与其他色调的物体有明显的层次关系，画面中的雪通过阴影的存在和质感细节的丰富呼应画面的主体，使雪景中的自然景物呈现较为安静素雅的色调。

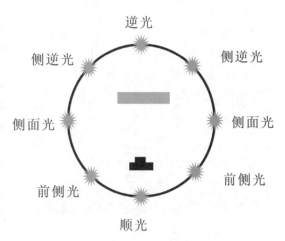

图4-33　日光分布图(作者：刘春艳)

在阳光下拍摄雪景，为了使蓝天看起来更加蔚蓝而不是过于灰白，可以根据需要使用滤色镜(偏振镜)。另外使用柔和的逆光、侧逆光拍摄线条优美的局部景物，可以使雪中物体的层次线条充分显现，从而获得较为美满的意境，如图4-34～图4-37所示。

图4-34　狗拉雪橇(作者：Alexander Shinkov)

图4-35　南部港口
(作者：Charlie Anderson)

图4-36　冬季河岸(作者：David S. Boyer)

图4-37　玻璃般的草(作者：Sam Abell)

4.2.2　时间的变化因素

　　色温是人眼对发光体或白色反光体的感觉，这是物理学、生理学与心理学的综合复杂因素的一种感觉，也是因人而异的。我们知道，通常人眼所见到的光线，是由7种色光的光谱叠加所组成的，但其中有些光线偏蓝，有些则偏红，色温就是专门用来量度和计算光线颜色成分的方法，色温图如图4-38所示，计算色温的单位为K(开尔文)。

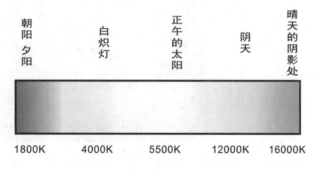

图4-38　色温图(作者：刘春艳)

由于人眼有自动调节的功能，所以在不同的光源下我们的眼睛仍能分辨出物体颜色的差别。但是摄影机使用的是电子式或化学式的分光方式来显示光的色彩比例，没有办法自动调节颜色的差别，所以记录出来的色彩是客观的反应。我们在灯光下拍摄的物体如果不调节机器对色温的感度就拿到日光下拍摄，整个颜色就会偏蓝。同样，在日光下拍摄的正常颜色，在未调整机器色温感度的情况下就拿到灯光下拍摄，看到的效果就会偏红。

无论是自然光还是人工光，它们受到自然规律和人工因素或技术因素的影响，色温都会发生变化。例如，地球的自转使自然光在一天的时间内色温不断地变化，早、中、晚从日出到日落它们的色温是不同的，太阳照射的角度影响色温的变化：低照度色温低，高照度色温高；低色温红黄光谱比重大，高色温蓝白光谱比重大。一般来说色温值呈现这样的变化：清晨＜上午＜中午＞傍晚＞日落。前面我们还讲到了云雨雾雪的天气，气候的变化也会使色温产生不同的变化，一般阴天的色温比晴天要高一些，多云的蓝天比日光高，如图4-39～图4-41所示。

图4-39　最长的大桥(作者：Steve Winter)

图4-40　瀑布(作者：Geoff Coleman)

图4-41　巴斯克·德尔·阿帕奇国家
野生动物保护区(作者：Troy Lim)

色温是表示光源光色的尺度，光源的色温是通过对比它的色彩和理论的热黑体辐射体来确定的。色温在摄影上是可以通过人为的方式来改变的，例如标准日光大约在5200～5500K，而一般钨丝灯的色温大约在2800K。由于钨丝灯的色温偏低，所以在这种情况下拍摄的照片扩印出米以后会感到色彩偏黄色，这是由拍摄环境的色温与拍摄机器设定的色温不一致而造成的。如果需要更为严格地进行色温设定，就需要使用到"色温计"。拍摄期间对色温的考量、设定以及调整是一件值得重视的事情。表4-1给出的色温表可以帮助我们在拍摄时有一个定量的参考。

表4-1　自然光色温表(单位K，开尔文)

天空光		日光	
蓝天空	19 000～25 000	下午三点半日光	5000
薄云蓝天空	13 000	下午四点半日光	4750
云雾弥漫天空	7500～8400	日出后两小时日光	4400
均匀云遮日	6400～6900	日出后一小时日光	3500
中午日光	5400	日出后半小时日光	2380
		日出时日光	1850

太阳光在经过云层和大气层的时候，一部分光线被吸收，一部分光线被散射，一部分光线投射到地球表面。所以，投射到地球表面的光线，会受到诸多因素的影响。大气层中所包含的水分子尘埃和微小介质会影响大气层的浑浊度，在太阳光投射方向上也会对景物产生一定的影响。在逆光、侧逆光下，空气中的微小介质尘埃都有受光面、背光面、阴影等明暗关系，颗粒性反应比较强，所以视觉效果就较为浑浊。大气浑浊度大，太阳光的照度就小，光的色温就偏高。傍晚的时候由于人类白天的活动使空气中的尘埃和废气增多，在视觉上增加了大气层的浑浊度；清晨的时候由于地面上的水气蒸发，往往有薄雾效果，空气浑浊度也较大，此时色温偏低，光中含长波成分较多，大气的浑浊度对光色色温影响较小。大气的浑浊度会影响太阳的光照度，从而色温也会有所变化。

在数码相机中，控制色调的是白平衡，白平衡用WB来表示。它关系到色彩的正常还原与色调的运用，可以说白平衡就是色温的管理器。如果拍出的照片偏色，那么一定是白平衡的设置出了问题。白平衡的设置有许多固定的模式，它相当于传统摄影在镜头上加滤镜校正色温，在运用时可以根据现场光线的色温，选择与其相对应的色温模式，就会使被摄物象获得比较准确的色彩还原。

数码相机中一般有以下几种白平衡模式。

(1) 自动模式：自动白平衡模式的范围是在3000～8000K。

(2) 钨丝灯模式：钨丝灯光线的色温是3000K左右，那么钨丝灯模式的色温就是8000K。

(3) 荧光灯模式：荧光灯光线的色温是4200K左右，那么荧光灯模式的色温就是6800K。

(4) 日光模式(标准模式)：日光的色温是5500K左右，那么日光模式的色温就是5500K。

(5) 闪光灯模式：闪光灯光线的色温是5600左右，那么闪光灯模式的色温就是5400K。

(6) 阴天模式：阴天光线的色温是6000K左右，那么阴天模式的色温就是5000K。

(7) 阴影模式：阴影光线的色温是7500K左右，那么阴影模式的色温就是3500K。

(8) K值调整模式：可以从2500～10 000K进行数字调整。数字越高得到的色温效果越低，画面色调越暖；反之数字越低得到的色温效果越高，画面色调越冷。K值的调整是对应光线的色温值来调整的：光线色温多少就调整K值为多少，才能得到色彩正常还原的图片(因为所有的色温模式值都能从K值中调整出来，所以我们一般都应选择此种模式来调整色温)。

(9) 自定义模式：就是可以根据现场光线的色温，自行拟定一个能使色彩得到正常还原的色温模式。当环境的光线色温比较复杂时，想要使影像的色彩得到正常还原，最好使用自定义模式。

摄影中色温的控制更多的是需要自己的体会和实践，单纯的数据对比只会让读者感到枯燥，所以还是拿起相机到自然中去体验吧。图4-42～图4-45是不同白平衡模式下拍摄的作品，读者可作参考。

图4-42　打渔人(作者：Steve McCurry)

图4-43　提顿山谷(作者：David Alan Harvey)

图4-44　布莱斯峡谷的日出
　　(作者：Munish Singla)

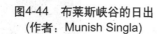

图4-45　吉福德·平肖国家森林公园(作者：James P. Blair)

4.3 实践操作——风景摄影经典案例剖析与实践

前两节中介绍了有关风景摄影的基本知识与技巧，接下来我们将通过对一些经典的风景摄影案例分析，在实践操作中去掌握更多的有关风景摄影的技能。首先，我们会看到一些经典的案例，通过对那些优秀的摄影作品的讲解与分析，总结出一些实践经验为己所用；其次，在结合案例分析的同时完成模拍，对模拍过程中的得失给予解析；最后，将展示一些优秀的摄影作品，以便相互交流、学习。

4.3.1 对摄影大师的剖析解读

风景摄影的大师有很多，不同的地域、不同的风俗曾造就了风格迥异、个性鲜明的若干著名的风景摄影师，查理·韦特(Charlie Waite)(如图4-46所示)就是这些佼佼者中的一位。查理·韦特生于1949年，他是一位著名的英国风景摄影师，他使用光和影进行"绘画"。查理·韦特在开始他职业生涯的第一个十年之前曾担任过剧院和电视台的摄影师。查理·韦特的学术演讲遍及英国、美国，甚至整个欧洲。他曾公开发表过很多摄影专著，也曾是摄影杂志的固定专栏撰稿人。他也曾加入过一家名叫"光与路"的摄影旅游公司。查理·韦特对于如何利用光线曾有过如下的描述："要弄清楚阳光是如何落到景物上，又如何被景物表面所反射，这需要在实践中去不断地摸索。精通用光并不意味着我们要去控制光，而是要学会如何发挥光的作用，最有效地去使用光。"

图4-46 查理·韦特[①]

4.3.2 作品模拍实践分析

风景摄影中景别是其所特有的镜头语言，远景的宏伟、全景的概括、中景的情境、近景的细腻、特写的入微等，都具有独特的视觉表现力。

1. 掌握风景摄影独特的镜头语言

如图4-47所示，这张风景摄影作品采用了大广角，以便获得较大的拍摄画面。当我们面对如此广阔的世界，满眼的绿色都不能尽收眼底，唯有充分利用相机的广阔视角来帮助我们贮存这美丽的风景。采用远景的取景方式，可以极大地彰显那恢宏的气势。在构图时，我们将天空、森林、天梯三者基本三等分，各自占据画面的1/3，形成了较为整齐的分割线。用天梯的透视放缩打破画面的均衡，形成天梯直插画面的延伸动势。在风景摄影中，

图4-47　摄影作品《天梯》(作者：王涛)

我们采用远景的取景方式，可以给观影者呈现出一个雄伟深远的整体风貌，而不是为了表现细节和局部。远处天空中漂浮的白云、中间层峦叠嶂的原始森林、近景规则有秩的木质阶梯都可以被这个广阔的远景构图所收纳。这充分体现了远景构图在风景摄影中的地位和作用。

　　如图4-48所示，这张风景摄影作品采用的是全景的构图方式。全景的构图方式所呈现的视野范围要比前面所提到的远景的构图方式所呈现的视野范围小。这张摄影作品要表现的是画面中最主要的那棵胡杨树的全貌，周围较为广阔的背景空间是为了说明主体所处的环境，作品的中心形象仍然是要突出主体形象。通常采用全景的构图方式所拍摄的照片和我们人眼所看到的景物范围大致相当，这张作品很好地把握了全景摄影构图的方法。

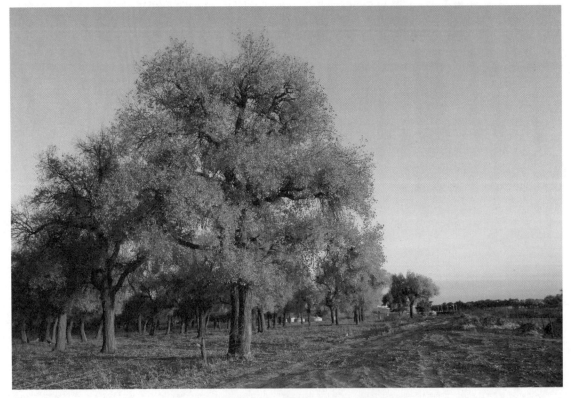

图4-48　摄影作品《胡杨林》（作者：王诚进）

　　如图4-49所示，这张风景摄影作品采用中景的构图手法。中景不再像全景那样强调摄影的视角，而是将风景环境放在了次要、陪衬的地位，更注重表现景物中的情节或是画面的叙事性。摄影作品《草原绿洲》中的主角是那群正在饮水的马儿，马群在蓝天白云掩映下的草地中，找寻到一片可供休憩饮水的绿洲。这一小片绿洲打破了草原的寂静，为这片美景增添了一分快乐。

图4-49　摄影作品《草原绿洲》(作者：王涛)

如图4-50所示，这张风景摄影作品从严格意义上说并不能称为近景摄影。因为，风景摄影中的近景是在强调主体所能够表现出更多的细节。摄影作品《瞭望远方》仅仅是在借用近景中瞭望塔棕红色的局部，与远处大面积的蓝色、绿色形成强烈的色彩反差。也许其他一些近景作品都会强调主体的色彩、质感和造型，利用小景深的变化特点将背景做虚化处理。该作品并没有将近景中的瞭望塔作为主体去处理，也并没有过多地虚化背景。而是尽量将近景中画面的构图进行简练化处理，保持光圈的大小，不刻意营造景深效果，让观者的视线尽可能地得到延伸。

2. 掌握风景摄影独特的影像魅力

如图4-51所示，这是一张以拍摄云为主的风景摄影作品。之所以称其为风

图4-50　摄影作品《瞭望远方》(作者：王涛)

景摄影，是因为这张作品中依然有风景存在的空间，虽然仅仅占据了照片底端不足1/5的位置。照片拍摄的主题就是云，因此云的影像会占据整个画面的重要位置。但如果画面中全是云，而没有其他的陪衬，似乎画面就会显得单调很多。

图4-51　摄影作品《云海》(作者：王涛)

摄影作品《云海》很好地处理了主体与陪衬的对比关系：主体云层所占面积大，但其色彩明度高，不会显得很沉重；陪衬风景所占面积小，但其色彩明度低，具有一定的厚重感，可以很好地压住画面，不会产生头重脚轻的感觉。一张好的风景摄影作品会因为有了恰到好处的对比而增加画面的感染力，会使得风景更加突出意境与精神。

如图4-52所示，这同样也是一张以云为拍摄对象的风景摄影作品。该作品的主体并不是云，云只是作为主体胡杨的背景而存在。但恰恰是这背景的烘托才表现出

图4-52　摄影作品《云影·胡杨》(作者：王诚进)

主体胡杨的刚毅与伟岸。云的姿态变幻莫测且独具个性，它会呈现出很多种不同的形态，如火烧云、积雨云、卷积云等。一张好的风光摄影作品会因为有了恰到好处的云而增加画面的感染力，该作品中的云层由远及近、慢慢从背景向前景压上，使画面形成了紧迫感；这种压迫感所产生的动势与静态中屹立的胡杨形成了强烈的对比，两者完成了很好的呼应与衬托。

如图4-53所示，这是一张以拍摄雾为主的风景摄影作品。利用雾气与风景摄影相结合，可以使景物的透视和色调的变化产生丰富的层次。作品《金色薄雾》所呈现的就是，在清晨时分，当整夜雾气笼罩下的湖面因太阳升起而促使雾气减退之时的美景。整个画面似乎都被一层金色的纱幔遮挡着，这种金色使得画面有了一致的色调，显得十分的和谐统一。这张照片在拍摄时采用的是逆光的拍摄方法，由于其色调的反光性较强，导致近处景观的曝光略显不足；远处的群山因雾气的通透感较差，致使风景中更多的细节层次被遮挡。这些看似不利的条件，如果我们应用中性灰进行综合评价曝光就可弥补近景曝光不足，远景反差较大的劣势；雾气笼罩虽然细节层次不够分明，但统一笼罩下的画面却有利于营造神秘的氛围，合理利用摄影技巧，将劣势转换为优势。

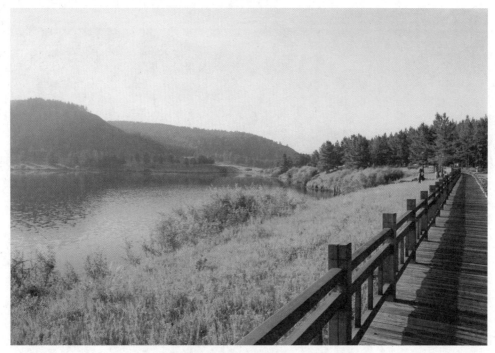

图4-53　摄影作品《金色薄雾》(作者：王涛)

风景摄影中对于水的表现是需要借助一些摄影技术来辅助完成的。依靠控制快门速度的快慢来表现水流凝固似冰的瞬间或是升腾如烟的流逝；利用水面的倒影表现水天一线的神奇或是利用水体的反射表现波光粼粼的律动。如图4-54所示，这就是一张以拍摄水为主的风景摄影作品。该作品采用全景式的构图方式，让视平线将整个画面划分成上下两大部分：上部分近2/3为天、下部分超1/3为水。

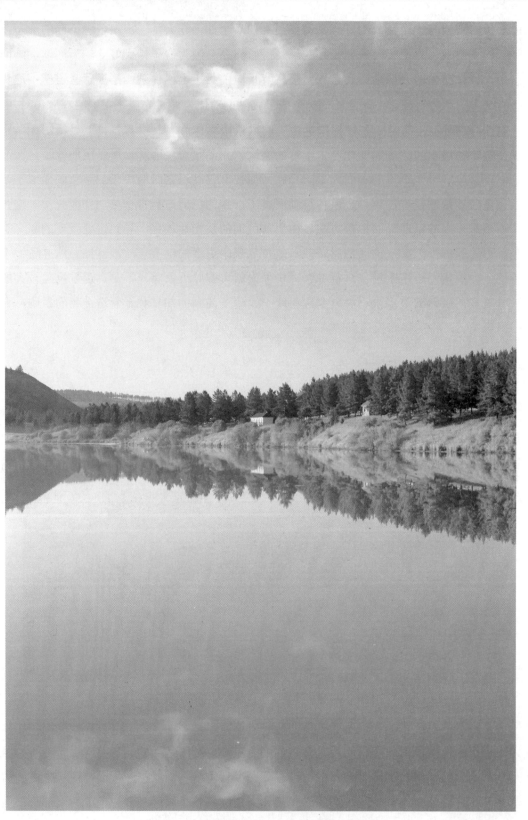

图4-54　摄影作品《水天一色》(作者：王涛)

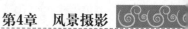

　　天空中漂浮的一丝白云不但挂在空中，更会倒映在宽阔的水面上，这很好地表现出水面的平坦与静谧。蓝色的天空倒映在平坦的水面上，平静的水面上反射出蓝天的色彩，天空与水面完美地掩映着，水天一色。蓝色平面成为了该作品的核心主体，镶嵌于画面中间的那一点鲜红成为了点睛之笔，横卧于水天一线间的那一抹绿丝带成为了最和谐的搭配。

　　如图4-55所示，这也是一张以拍摄水为主的风景摄影作品。该作品同样是利用水的倒映来表现自然之美的。在构图上依然遵循黄金分割律等经典的构图法则，这没什么过多的解析。值得一提的是：摄影师在对作品的翻转过程中无意识的一次误操作，致使画面水天颠倒，这个小插曲倒是为画面增加了很多的趣味性，因此摄影师就坚定了自己的想法，将错就错。通过对摄影构图的后期调整，将天空与水面倒转，倒转后天空所形成的水面留有了大面积的空间是为了引起观者的注意，为其提供更多的思考。

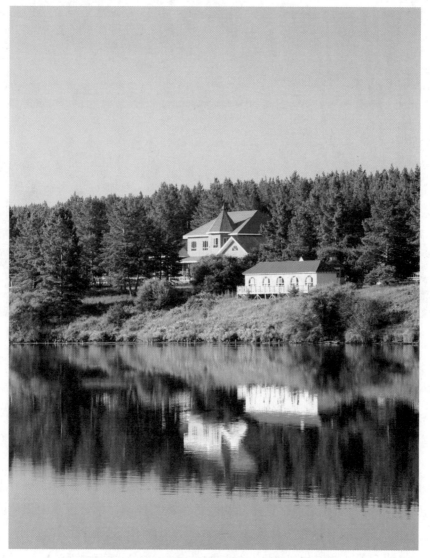

图4-55　摄影作品《"倒"映》(作者：王涛)

4.3.3 自由创意作品欣赏

如图4-56所示的这张摄影作品，很显然我们会被背景中那变幻莫测的云彩所征服。背景的云层中：第一层的云彩呈现出白色的缎带状，漂浮在天空中；第二层的几片云彩如同几只迷失的小鱼，散落在中间；第三层的云彩又像是厚重的群山，在背景层的底部蜿蜒起伏。这样多姿多彩的云彩在同一个画面出现，可谓是契机难得。画面中的主体是夕阳下的白塔，古老的白塔被夕阳的金色所笼罩，更加显示出一份神秘和沧桑。古塔厚重的黄棕色与蓝天中多姿的白云不但形成了色彩的反差，而且也在材质构成表现上形成了软硬的对比。

图4-56　摄影作品《大漠塔林》(作者：王诚进)

如图4-57所示的这张摄影作品，正如其作品名称一样，就是要突出一个鲜明的色彩对比。该作品采用全景式的构图，那棵绿树及不远处丛林中掩映着的那片红顶建筑构成了画面的主体。这一红一绿形成了强烈的色彩对比，使得整体画面有了丰富的色彩冲突。在对比中我们又找寻到草地的嫩绿色和大树的深绿色有所呼应，在强烈的色彩碰撞中还存在色彩的和谐与统一。这就是这幅摄影作品所要传达的色彩表现观念。

如图4-58所示的这张摄影作品，也是表现风景色彩的摄影作品，但是这张作品的色彩对比并不像《绿树红墙》那样强烈。该作品的主体色调都控制在中黄色到中褐色的色调范围内，背景的天蓝色可以很好地和主体色调形成反差。夕阳下的余晖，为画面增加了一些金色的光辉，画面因此而变得更具生机。几只经过的小毛驴，也为画面增添了几分趣味。

图4-57 摄影作品《绿树红墙》(作者：王涛)

图4-58 摄影作品《胡杨》(作者：王诚进)

如图4-59所示的是一张经过HDR后期处理的摄影作品。HDR后期处理技术将在第5章为大家展开介绍，在此我们仅仅是一个预热，让大家先简单地了解HDR后期处理技术在风景摄影中的应用表现。这张作品是将多次不同曝光模式的照片进行合成后而取得的效果，通过作品我们可以清楚地看到无论是亮部区域，还是暗部区域，都有十分细腻的色彩表现。感觉到这张作品与我们平时所见的其他作品不太一样，这张作品的色彩十分夸张。这也正是HDR后期处理技术的优势所在。胡杨林本身的色彩就已经相当丰富了，利用HDR后期技术可以使得其色彩表现优势更加突出。

图4-59　摄影作品《色彩斑斓的胡杨林》(作者：王诚进、王涛)

阅读拓展

科林·拜尔

如图4-60所示，科林·拜尔是英国顶尖风景摄影师之一，1958年生于苏格兰。在他成为企业和广告摄影师之前，他是一名北海石油钻井平台水下摄影师。他出版的摄影集包括《世界野外胜地》、《高原旷野》和《生活部落》。

从一个在生活中挣扎的自由摄影师，到一名富有激情、高度成功的专业摄影师，拜尔的事业道路艰难曲折。生活总是那么不容易，在他看来，生活在当下这个廉价，甚至

免费的图像时代，一切只会更加艰难。"当然，拍摄知名的风景胜地比如苏格兰高地和约塞米蒂国家公园的确很难——可能你在约塞米蒂待上三个月回来的时候还会发现拍到的照片全都有人已经拍过了。所以我会尝试拍摄'不雷同'的照片。首先，我会对该地点做一些调研。我用军事打仗来比喻——我先是侦察，然后发现最佳拍摄地点，以及一年中最佳拍摄时间等。然后我将所有的准备工作准备就绪，所以当天气状况不错的时候启程便十分容易。"

对于拜尔来讲，风景摄影师获得成功的关键是做与众不同的事，以全新的方式塑造自己的流派。"我的照片之所以与众不同，可能是它们展示了荒野中罕见的风景时刻，而几乎无人会探访这些地方。我拍摄的时候都只有我孤身一人。我更乐于寻找那些能够吸引人们眼球的景象，那才是摄影的力量——它那种不用任何语言便能与人交流的能力，你完全不需要阅读图片说明。"

"你对某个风景花的时间越多，你脑海里就会越多地解构它的形状、纹理和颜色。这是你使用已经掌握的东西去创造一个有意义的影像的过程。"和许多伟大的风景摄影师一样，拜尔热衷于强调创新构图的重要性，以及在没有拍摄前就能够敏锐地意识到这张照片可行与否的能力。"通常情况下，三分法构图是有效的。除此外，就是空间意识——懂得在空间中安排拍摄对象并理解被摄物之间的关系。很有趣的是许多出色的摄影师往往会把这一点搞错。他们需要不断检查取景器的四个角落来确保他们获得了可能的最佳构图效果。好的摄影师在按动快门前基本都能依靠他们自己的眼睛和脑子来粗略构图。在工作坊活动中，我发现曝光对现代单反设备已经不是什么问题，但构图仍然是。我见过很多不错的照片是摄影师精心拍摄的，但不是用心拍摄的。摄影其实是在寻找好的拍摄机会，而不是机械的拍摄。整个风景摄影的拍摄过程其实是在做减法和简化。"

图4-60　科林·拜尔[①]

4.3.4　风景摄影实训

自然中蕴涵着世间大美，充满了智慧的点滴，闪耀着神奇的光芒。"芝兰生于幽林，不因无人而不芳"，大自然从来都不缺乏感情。无论晴、雨、风、雪都各具魅力；无论是昙花一现还是路边野草，都充满着生命的力量；无论气势磅礴的大山大川还是清晨花瓣上的一滴露水，都如此的动人！一切都无需多言，这是上天给予我们的恩赐。风景摄影入门相对简单，表现手法多样，视觉效果丰富，感染力强。如图4-61～图4-64所示，自然中的一切都可以成为我们拍摄的对象。

① http://www.nphoto.net/news/2011-05/13/f51a46d4ca8675354.shtml。

图4-61　时速涂鸦(作者：Shinichi Higashi)

图4-62　葵(作者：刘东兴)

图4-63　蚂蚁(作者：Pawel Bieniewski)

图4-64　风景(作者：Aditya Pudjo)

1. 实训目的及要求

风景摄影相对于产品摄影和人物摄影来说，会更注重自由和感性的支配，它似乎是为了纯粹的美感而存在。自然十分严肃而又自由地存在着、发展着，我们只有怀着严谨的、非功利的、纯净而不浮躁的心情去观察、去理解、去拍摄，才能领略大自然真正的奥妙。我们经常为一些大师的风景作品所震撼，感叹自然的力量或柔情。如何营造这种感情气氛是我们在拍摄过程中需要注意和学习的。

风景摄影拍摄条件相对产品摄影比较简单和自由，本次实训主要以拍摄特写和微距为主，这类题材比较广泛，容易入手，视觉效果也比较明晰，具有一定的震撼力。在拍摄微距摄影时需注意以下几点。

1) 注意选材

微距摄影可以拍摄的题材很多，初学者应该注意选取特点鲜明的物体进行拍摄。由于微距的图像大小与实物大小比例超过1：1，因此世界有被放大的感觉，视角发生了一定的变化，所获取的图像是我们日常视觉忽视或者观察不充分的东西，视觉冲击力比较强。日常训练可以从家养的花卉、切开的蔬菜、小饰品等入手，随后可以拍摄一些表现肌理的物品。

对微距有了一定的了解和操作以后，再逐步拍摄一些自然环境下的花朵、昆虫、水滴等。在选材上一定要注意夸张它的固有特点，是造型？还是色彩？或是肌理？微距摄影需要注意色彩的表现和光线的强度控制。自然造物本就蕴含着无尽的智慧，即使是初学的摄影爱好者，也很容易成为一个微距摄影高手。如图4-65和图4-66所示，就是一些不错的拍摄选题。

图4-65 小花儿(作者：马鹏)

2) 突出主题

在微距摄影中，突出主题似乎不是个需要强调的事项，因为本来表现的就是物体的局部，但泛泛地将景物放大并不是一个长久之计，当视觉感受习惯这种视角之后就容易产生厌倦，这时候我们应该

图4-66 喜悦(作者：郭小川)

考虑如何塑造画面的主题感，我们要制造视觉紧张感，由客观表达逐步转换为一种主观表达，从"自然有什么"向"我要表达什么"转变。当然，表达的还是自然存在的东西，只是具有主观意识，有了一定的主题思想，产生出画面的灵魂，使画面具有一定的话语感。主题突出需要注意的是画面的取舍，要舍得把杂乱无用的东西从画面中舍弃，通过构图的艺术将主体突出，运用景深虚化不必要的信息，背景简单有助于主体的突出，注意留白，给观者留下联想空间，有空间气韵才能流动，画面看起来才会更生动。如图4-67和图4-68所示，表现的就是生命在大自然中的形态。

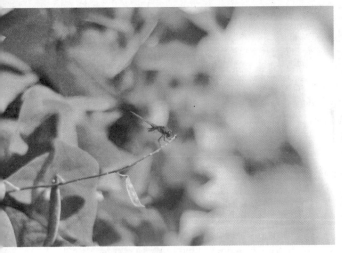

图4-67　小憩(作者：郭小川)

图4-68　蜕变(作者：刘东兴)

3) 刻画意境

艺术都是相通的，无论哪种艺术，在突破了技术的关卡之后，都将转向意境的表达，这是一种从技能到精神的升华。意境是个听起来很玄妙的词，有点让人不知从何下手，其实意境是一个具有一定精神高度的人为创造过程，仍然是从构图、光影、光线、景深、曝光等技能入手，只是在处理的过程中不再仅仅是为了图片本身的完整与完美，而是更多地加入了自己想要表现的情感，经过缜密的构思设计，使画面偏向某种特定效果，如图4-69～图4-71所示。整个过程中拍摄者不只是一个观察者和记录者，他更像一个导演，使作品趋于个性化表达，是一种自我实现的展示。在日常拍摄中不乏好的机缘可以拍到比较有意境的作品，但真正能够把握的意境创造需要扎实的技术基础和个性化的思维角度，是一个长期的摸索锻炼过程。

图4-69　芦苇(作者：刘东兴)

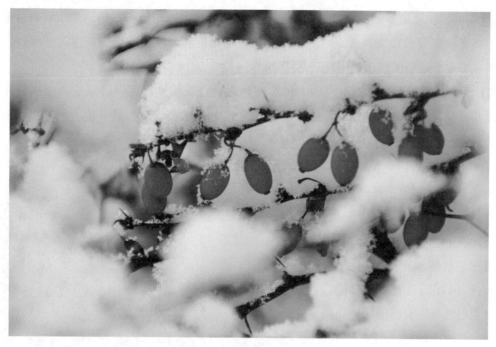

图4-70　初雪(作者：刘东兴)

图4-71　蚂蚁王国(作者：Andrey Pavlov)

2. 实训拍摄设备及技术要点

1) 拍摄设备准备

风景摄影不同于影棚，是野外移动作业，所有的设备都要随身携带，所以尽量要考虑周全，但同时又要尽量简洁。需要携带的主要硬件有：

(1) 摄影包，防水防尘，有利于保护相机和镜头。依个人爱好配备即可，建议尽量使用双肩包，一是在长途跋涉过程中增加舒适感，二是在移动过程中不会碍手碍脚。

(2) 三脚架也是必备的器材之一，它的主要作用是稳定照相机。当拍摄光线较暗需要长时间快门或者精度要求很高的微距时，手持相机是不稳定的，严谨的摄影创作，任何时候都应该使用三脚架。三脚架应该选用轻巧耐用的。

(3) 几个滤镜，方便拍摄不同的主体。例如，中性灰滤镜，可以降低进入相机的光线，拍摄瀑布、河流更柔和，具有动感效果；偏振镜，主要用于晴天拍摄，使天色更蓝，削弱水面、玻璃的反光等。

(4) 镜头，一般因个人偏好不同，所以使用习惯也不同。根据拍摄主体不同，一般配备长焦和广角镜头。如果主要拍摄微距的话，专业的微距镜头能够使画面看上去更锐利清晰，色彩明艳。

图4-72 水珠微距摄影作品(作者：Maja)

现在正值春暖花开，昆虫也很活跃，是个拍微距的好时节。拍摄微距时随身携带些小东西会对拍摄效果很有帮助。例如：

(1) 深色的棉布或绒布。方便人工布置背景，突出主体。

(2) 白布、白卡纸、小夹子。微距镜头离拍摄物较近，可能会遮光，可以随身携带一些白卡纸、白布。一是可以方便补光，二是可以挡风，防止花草在拍摄过程中摇摆。

图4-73 微距摄影作品(作者：Samantha Meglioli)

(3) 水、喷壶。拍摄花草时可以派上用场，喷上一些水珠可以增加画面的灵气。或者就用嘴喷点饮用水好了，但控制起来就没有喷壶那么方便，需多加练习。如图4-72所示，是波兰摄影师Maja所拍摄的晶莹剔透的水珠微距摄影作品，而图4-73所示是法国19岁摄影师Samantha Meglioli所拍摄的微距摄影作品。

2) 拍摄技术要点

在风景拍摄技术上主要把握以下三点：

(1) 时间。根据拍摄的主题不同，选择时间也是很有技巧的，这里包含了光的运用和意境的塑造。清晨和傍晚比较容易塑造宁静、空灵、梦幻的效果；而烈日蓝天下，色彩饱和度较高，能够把握好的话也会拍出不错的图片，如图4-74所示。

图4-74 Carlos Duarte摄影作品
(作者：Carlos Duarte)

(2) 地点。拍摄的地点或者角度体现了照片的主题所在。

(3) 构图。构图里的内容比较多，主要注意层次和对比。画面中的取舍、焦点、想表现的主题都是由自己来决定的，对构图的训练是风景摄影的重点。表现大自然的风光景物一般使用大景深来体现风景的内涵。注意层次，前景的运用可以表现照片的空间纵深感。巧妙利用画面中的引导线，如延伸的公路、树林、河水、甚至光线等，视线随之进入画面，会使画面与观众产生联系。如图4-75和图4-76所示。

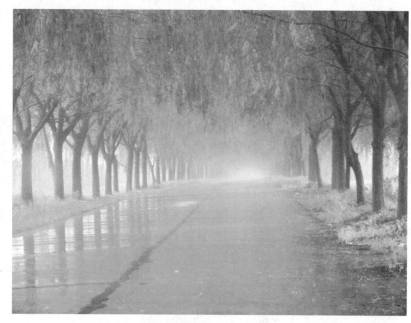

图4-75　雨径(作者：刘东兴)

04

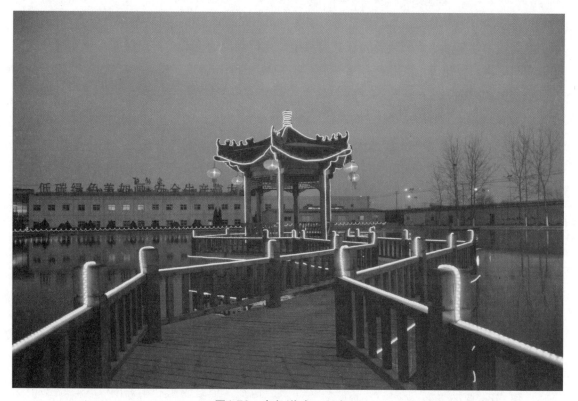

图4-76　夜色(作者：刘东兴)

3．实训拍摄注意事项

风景摄影是在室外自然环境中进行拍摄，在拍摄过程中可能有很多不确定性因素影响，除去气温和天气的影响，可能还有一些突发状况出现。

1) 风的影响

室外微距摄影最大的敌人莫过于风，即使是几乎感觉不到的微风也可能会毁了一张完美的照片。应对方法是：首先尽量选择正确的天气和时间进行拍摄，一天中清晨太阳出来之前风速一般最小，太阳升起后空气会受热产生气流，而且早晨的露珠也是个十分不错的题材；傍晚是第二个最好的时机，但是相比不如早晨好，早晚也是拍摄昆虫的最佳时机，它们在早晚活动能力相对较弱，有利拍摄；其次，想办法固定被摄对象。根据环境和自身条件灵活掌握，如图4-77所示。

图4-77　裹满露水的昆虫(作者：David Chambon)

2) 曝光的准确

自然风景的色彩丰富，明暗变化大，曝光较为复杂。拍摄初期很难把握明暗差距较大景物的正确曝光。一般测光最亮处和最暗处挑选其平均值来进行曝光，但结果一般都不尽如人意。如果画面中明暗变化太大，建议分别采用不同模式的曝光拍摄进行后期合成。

户外拍摄尽量挑选阴天或者光线好的日子，这样快门速度就会得到保证，色彩饱和度也会很高。尽量避免使用相机内置的闪光灯，会产生生硬的阴影。

3) 质感的表现

在室外拍摄时，由于干扰因素较多，最好是采用手动对焦。通过人眼的确认来保证照片的清晰。在自然光线中，用顺光获得更好的饱和度或者用侧光来表现质感。拍摄花卉特写时，最好选择逆光或侧逆光来拍摄，逆光会让花瓣呈现半透明发光状，呈现特殊美感，也能在背景营造绚烂的光斑，使画面更加梦幻，如图4-78所示。拍摄昆虫常用顺光，利用光线直射在昆虫身上，可表现昆虫表面的纹路、质感和色彩，适用于自身色彩丰富、纹路优美的昆虫，如瓢虫或甲虫类。如果想突出昆虫的翅膀晶莹剔透，逆光拍摄是最好的选择，可以使昆虫的身体边缘变得更加透亮。拍摄昆虫时要注重眼睛和头部的表达，眼睛是生命灵气之所在，通过眼睛和动态的表现，能够增加画面的意境感。

图4-78　樱花(作者：Joy St.Claire)

4．完成实训报告书

风景摄影实训报告书

开设实训名称：　　　　　　　　　　　　　　实训报告时间：　　　年　　　月　　　日

学院名称		专业班级		小组名称	
学　　号		姓　　名		同组成员	

教师评语：

　　　　　　　　　　　　　　　　　　　　　　　　　教师签字：
　　　　　　　　　　　　　　　　　　　　　　　　　　　　年　　月　　日

实训报告应包括以下内容：(1)目的要求(2)使用的仪器设备名称及主要规格(3)实训内容及其原理(4)实训操作方法与步骤(5)实训成果及作品展示

思考与练习

1．风景摄影要掌握哪些必备的关键技能？

2．如何理解色温？色温在摄影中有什么作用？

3．拍摄雨雪天气时需要注意哪些问题？

4．请结合实践拍摄练习去体会：如何充分利用镜头语言来彰显风景摄影的独特魅力？

第5章

数码技术与后期处理应用

学习要点及目标

了解数码技术对现代摄影的影响。数码时代的到来，完美地诠释了摄影是技术与艺术相结合的产物。了解RAW文件与其他图片存储格式的差别。了解RAW文件的优势与劣势，对于优势而言，需要继承和发展；而面对劣势，需要完善和改进。

理解RAW文件的应用为数码摄影的发展提供了全面的技术保障。理解HDR技术最基本的工作原理。HDR其本意是指高动态光照渲染，目的是使图片高光区域和暗部区域能够呈现出更多的细节。

掌握几款典型的RAW处理软件。通过软件操作，能够较为熟练地完成白平衡设置、调整曝光量、色彩饱和度等实践操作。掌握几款典型的HDR后期处理软件。通过HDR软件能够完全掌握将普通图片加工成HDR图片的工作流程。

RAW文件作为现代数码摄影的一个标志，能够熟练掌握和操作RAW处理软件是摄影时代发展、进步的一种体现。对于RAW文件的应用，需要掌握如下技能：
- 要熟悉如何将相机的存储方式设置为RAW模式；
- 要对RAW文件处理软件有一定地研究和掌控；
- 能够较为熟练地对RAW文件进行软件操作和处理。

对于HDR的技术处理应用，需要掌握如下技能：
- 要通过对照相机的控制，准备好同底但曝光量不同的照片若干张；
- 要熟悉掌握HDR技术处理软件的操作；
- 要能够掌握经由HDR技术软件处理后的图片保存。

 本章导读

本章共分为两个部分。第一部分介绍了为现代摄影技术带来突破性变革的RAW文件。首先明确指出RAW是一种文件，而不是图片格式类型；其次说明RAW文件包括哪些记录信息，这种记录方式有哪些优势和不足；最后解释运用RAW文件可以解决哪些摄影问题。第二部分介绍了为现代摄影艺术带来创新源泉的HDR技术。首先介绍了HDR技术的基本原理；其次提示了应用HDR技术所需做好哪些准备；最后结合软件实践操作，展现HDR技术如何应用。

数码技术与后期处理充分地体现出：摄影是科学与艺术完美结合的典型。数码技术的长足发展为摄影艺术的表现提供了全新的手段和方法，RAW文件为摄影艺术提供了更为方便、

快捷的加工基础；HDR后期技术可以使观者看到人眼所不能触及的真实与细节。RAW文件的广泛应用与推广必将成为现代摄影技术的一场革命；HDR后期技术的渲染与应用也将为现代摄影艺术带来更多的创新与发展。

5.1　RAW文件——现代摄影技术的革命

在数码摄影中RAW是一个标志，几乎所有的数码单反相机都可以使用RAW拍摄、存储图片。RAW的英文原意是：生的、未煮过的；未加工的；处于自然状态的。在数码摄影中我们可以理解为RAW图像就是CCD或CMOS图像感光器将捕捉到的光源信号转化为数字信号时的原始数据。这些原始数据包括如ISO的设置、快门速度、光圈值、白平衡等多项文件内容。图5-1所示就是制造商提供的处理RAW文件的专业软件。

图5-1　Digital Photo Professional软件操作界面(作者：王涛)

5.1.1　RAW数码技术的应用

如果你期待使用RAW拍摄后，就可以从摄影菜鸟变成摄影大师的话，那显然会让你失望。但可以保证的是，通过使用RAW存储拍摄的照片，会令你在今后进行后期处理上变得更加灵活、自如。需要提醒大家注意的是，RAW并不是一种存储格式，它不像我们所熟知的图像如jpg、bmp、gif、tiff、pdf、png，是一种存储格式，RAW是一种纯数字的记录原生态图像的文件。不同相机生产厂商所生产的相机，其所生成的RAW文件拓展名都有所不同，例如：佳能的为crw或cr2、尼康的为nef、富士的为raf、宾得的为ptx或pef、索尼的为arw、松下的为

rw2、美能达的为mrw、奥林巴斯的为orf等。

因为RAW文件包含有原照片信息在通过传感器记录后，进入到照相机图像处理器之前的一切数字信息，因此用户可以利用相机生产厂家所提供的专业软件或是某些特定软件对RAW文件的图片进行处理。由于RAW拥有12位的通道数据，它要比我们通常所使用的每通道8位的jpg或tiff等图片拥有更多的色彩层次。RAW文件中包括白平衡(White Balance)、珈玛校正(Gamma Correction)、色阶(Level)、曝光值(Exposure Value)、对比度(Contrast)、色彩饱和度(Color Saturation)、锐化(Sharpening)、降噪(De-Noise)以及不可或缺的图片基础信息EXIF。如图5-2所示，就是这张图片所记录的全部基础信息。

图5-2　图片基础信息EXIF(作者：王涛)

5.1.2　RAW的优势与劣势

RAW文件最大的优势就是拥有比jpg格式的图片根本无法相比的大容量拍摄信息。RAW文件是以12-bit通道、无损耗、不压缩的方式记录图像数据，而jpg格式的图片是以8-bit通道、有损耗、压缩方式记录图像数据。于一个灰阶的记录信息中，分别是RGB三原色的像素，一个像素捕捉了光子，最终转化成数字色阶数据，RAW以12-bit通道，RAW所记录的图像具有更为广阔的色域、色阶数量更大、颜色更加丰富自然。

正是因为RAW文件存储信息量的庞大，所以可以对RAW图像进行曝光补偿处理、调整白平衡、更改照片风格、增减锐利度、调节对比度等多项任务操作。所有的这些后期处理全都是无损失、可逆的过程。也就是说：只要我们将处理完的图像文件仍然保存成RAW文件，那么今后任何时候我们还可以把它还原成原始未修改的状态，这一特性是RAW文件所独有的。我们所熟知的jpg图片格式，每修改后的保存一次，其图片质量就会下降一些。

　　RAW文件庞大的存储信息可以为我们提供近65000个色阶层次，当我们要修正图像的时候，特别是针对于阴影区或高光区进行重新调整的时候，这一点就显得非常重要了。如图5-3所示，这两张图片是同一个拍摄素材，但却分别采用了RAW文件和jpg格式存储。图5-3上侧的是jpg格式的图片及其R、G、B各通道的直方图，下侧的是RAW文件的图片及其R、G、B各通道的直方图。我们通过对图像直方图信息的对比，可以比较清楚地反映出RAW文件和jpg格式的差异性：RAW文件中直方图的波幅变化细节要比jpg格式直方图的波幅变化丰富许多。这就意味RAW文件的影像要比jpg格式的影像色域更加宽广、色阶层次更多、颜色表现更加丰富。

图5-3　jpg图片和RAW图片有关直方图信息的对比(作者：王涛)

　　如同所有其他的事物一样，RAW文件也有利弊共存的两个方面。因为RAW文件是以12-bit通道、无损耗、不压缩的方式记录图像数据，其文件存储大小通常是相同分辨率jpg格式文

件的两至三倍，这对于相机存储卡的容量就提出了较高要求。同时，对于RAW文件的后期处理所需的硬件要求、处理速度也提出了较高要求。目前，RAW文件在不同品牌的相机中都采用了不同的格式编码，RAW格式并没有通用的格式。不同制造商都提供了其各自的专用软件进行RAW格式处理，这对使用者而言会相当的不方便。

5.1.3　RAW影像处理的便捷

1.可以精确地调节白平衡

对于使用jpg格式存储的图片来说，如果在拍摄时没有设置好白平衡，想要通过后期处理来校正白平衡，是一件比较繁琐的事情。而对于使用RAW文件存储的图片来说，想要重新再次定义白平衡，好像并没有想象的那么难。以下我们以佳能所提供的，专门用于RAW文件修改的专业软件Digital Photo Professional为例，展示其使用的便利性。如图5-4所示，这张图片在拍摄时，天气突然转阴并伴有短时的雷阵雨，在前面一段时间的拍摄过程中白平衡一直被设置为白天，还没有来得及更改白平衡。庆幸的是我在设置照片存储方式上选择了RAW文件加jpg格式的双重存储模式，所以有机会应用Digital Photo Professional软件对RAW文件进行白平衡调整。如图5-5所示，我们可以在白平衡调节项目中通过下拉菜单选择多种调节白平衡的方式。在此，我们将白天的白平衡模式调整成自动的白平衡模式，最终还原了白色荷花原有的白色，如图5-6所示，就是通过白平衡调节后的效果。

图5-4　未使用白平衡校正(作者：王涛)

RAW文件白平衡设置为白天的照片效果：白色荷花明显颜色偏黄

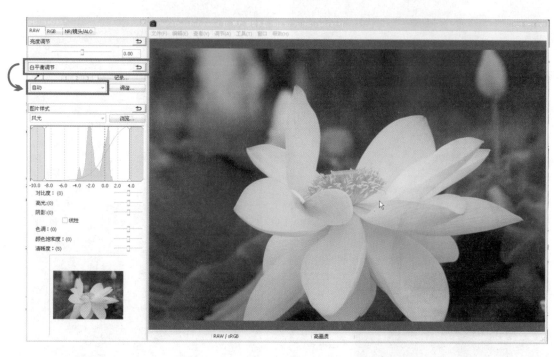

RAW文件白平衡设置为自动的照片效果：白色荷花被还原成应有的白色

图5-5　应用软件进行白平衡的调整(作者：王涛)

在白平衡调节项目中我们还注意到Digital Photo Professional软件提供了更为精确的色温选项。它提供了从2500～10000K范围区间的色温变化调节域。如图5-7所示，这是照片在拍摄状态时，即色温为5200K状态下的原片效果。 以下分别为色温2500K状态下的图片效果(如图5-8所示)、色温3500K状态下的图片效果(如图5-9所示)、色温6500K状态下的图片效果(如图5-10

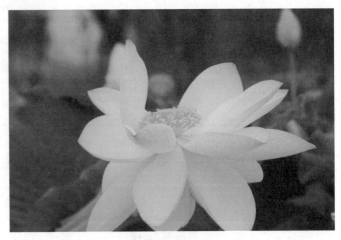

图5-6　使用白平衡校正后的效果(作者：王涛)

所示)、色温9500K状态下的图片效果(如图5-11所示)。我们只需简单地拖动色温滑块，就可以获得更为精确的、不同色温下的图片效果，最后，只需要将调整后的RAW格式在文件菜单中选择"转换并保存"为比较通用的jpg格式的图片，就可以使用任何软件进行查看了。

05

图5-7　原片5200K状态下的照片效果(作者：王涛)

图5-8　色温2500K状态下的照片效果(作者：王涛)

图5-9 色温3500K状态下的照片效果(作者：王涛)

图5-10 色温6500K状态下的照片效果(作者：王涛)

05

图5-11 色温9500K状态下的照片效果(作者：王涛)

2. 可以实现亮度调节弥补曝光的问题

Digital Photo Professional软件提供的亮度调节选项比白平衡调节更加简洁，它提供了正负各两个极差的曝光量，即±2 EV。操作也相当简单，只需拖动滑块即可实现精确度可达0.01 EV的细致调节。如果使用jpg格式进行后期调节，一定会产生如噪点增多、画面细节缺失、色彩层次减少等影响画面质量的问题，但使用RAW文件进行后期调节，其所达到的效果不但远胜于jpg格式进行调节后的效果，而且整个调节过程还是可逆的，它不会对原始文件造成任何损害。图5-12所示是照片在正常曝光下的状态，图5-13所示是增加一挡曝光(即+1 EV时)的照片效果，图5-14所示是减少一挡曝光(即−1 EV时)的照片效果。

图5-12 正常曝光下的原始照片(作者:王涛)

图5-13 增加一挡曝光下的照片效果(作者:王涛)

图5-14 减少一挡曝光下的照片效果(作者:王涛)

05

3. 对RAW文件综合参数的调节

除了前面我们所介绍的亮度调节、白平衡调节、图片样式(即设定照片是人像、风光或是单色等拍摄模式，我们并没有展现详细的论述)以外，Digital Photo Professional软件还为我们提供了有关对比度、高光、阴影、色调、颜色饱和度、清晰度等更多综合参数的调节，如图5-15所示。

图5-15　综合参数的调节设置(作者：王涛)

RAW格式对于现代摄影技术而言是革命性的，越来越多的摄影师开始意识到RAW格式为数码摄影所带来的便利性。RAW其实并非只是专业摄影师才能掌握的技术，对于一般的摄影爱好者而言，同样可以通过自己的操作去掌握它。只需要简单的几个步骤就可以大幅度地提升照片的质量，大家为何不去应用呢？由于篇幅所限，我们在此仅仅作了简单的介绍，希望大家通过对本章的了解，对RAW产生更加浓厚的兴趣后，做进一步的熟悉和掌握。

5.2　HDR技术的应用——现代摄影艺术的创新源泉

HDR是High-Dynamic Range的缩写，其本意是指高动态光照渲染。高动态光照渲染是电

脑图形学中的渲染方法之一，可令立体场景更加逼真，大幅增加三维虚拟的真实感。那么，HDR技术和摄影有什么关系呢？让我们从生活场景中的一些现象开始走进HDR 的神秘世界吧！你一定有过这样的生活经历：当我们开车或坐车从黑暗的地下通道驶出到光亮正常的地面时，我们的眼睛会觉得外面的光线十分刺眼，会不自觉地把眼睛眯起来。这是因为我们为了能够在黑暗的地方看清楚物体，瞳孔是处于极大的张开状态；但当我们驶出黑暗而走向光明的时候，瞳孔还来不及收缩，所以只能被动地眯起眼睛，以保护视网膜上的视神经。HDR技术在摄影中的应用就如同这个眯眼睛的过程，它是帮助我们将原本已经处于光亮状态下的图片或影像，经过高动态光照渲染，使得相片上的高光区域和暗部区域可以显示出更多的细节。HDR的最终效果是使亮处达到明亮的效果；而暗处不再是一团黑，达到能分辨物体的轮廓和深度的效果。如图5-16所示，是通过HDR技术处理后的摄影照片。

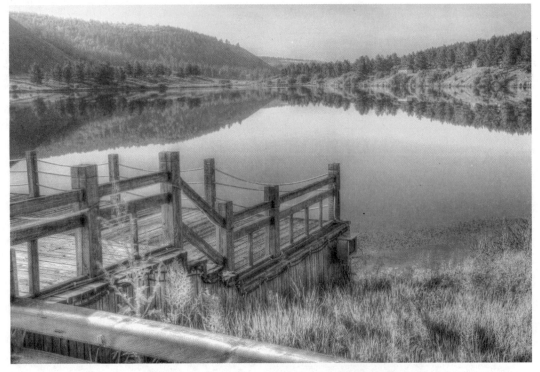

图5-16 HDR技术处理后的摄影照片(作者：王涛)

接下来，我们就从HDR的非凡效果、前期摄影、后期处理等三个方面全面地介绍一下HDR的实践应用。

5.2.1 HDR的非凡效果

利用HDR技术所制作的摄影作品到底有多么的非凡，也许我们只能通过对比后才会有更加真实的感受吧！如图5-17所示，这张照片是在清晨时分拍摄的，因此色调偏冷，缺乏色彩感；在暗色调中很难形成层次感。例如湖水岸边近处的暗部出现死黑色一团，远处山峰及其

水中的倒影暗部的层次依然没有太多的层次感可言。如图5-18所示，这张照片是通过HDR技术处理后的摄影照片，色调依然偏冷，但在一些细节处增加了色彩感，整个画面并不显得十分单调。湖水岸边近处的暗部、远处山峰及其水中的倒影暗部的层次虽然没有达到最理想的状态，但已经有了一定的层次感，某些细节开始向暗部延伸。

图5-17　jpg格式的普通摄影作品(作者：王涛)

图5-18　HDR处理后的摄影作品(作者：王涛)

如图5-19所示，这是一张非常普通的学生摄影习作。这张照片从摄影艺术的视角去分析，基本上不会涉及任何美感。我们拿这张照片举例，是想说明利用HDR技术可以把不可能变成可能、可以化腐朽为神奇。HDR技术比较突出的特点就是可以展现极其宽泛的亮度层次。这张照片所选取的拍摄条件就是在光线十分充足的亮光照射下拍摄的，习作本身的曝光就已经有些过度。如图5-20所示，这是经过HDR处理后的学生摄影作品。通过两张照片的对比，我们不难看出：第一张照片在经HDR处理后花草的细节全部展现出来，原本黯淡无色的照片立刻变得光彩夺目了；原本因缺乏对比而显得绿色的草和紫色的花都被蒙上了一层灰雾，经过处理后，作品如同拨云见日般被赋予了一片灿烂的阳光，鲜艳的色彩对比为作品增色不少。原本这样一张将被遗弃的照片，经过HDR处理后竟然起死回生般得以被再利用，可见HDR技术的功效如何！

图5-19　jpg格式的学生摄影作品(作者：杨莎)

图5-20　HDR处理后的学生摄影作品(作者：杨莎)

5.2.2　HDR的拍摄准备

为了能够达到HDR处理的最佳效果，我们需要拍摄一组曝光值不同，但静物位置不变的照片。通过HDR软件的制作，所拍摄的这　组照片将被合并成一张高动态光照渲染后的照片。在拍摄照片之前，我们首先要准备好三脚架，这是为了在拍摄过程中取景画面被牢牢地固定住，不会产生任何位置变化。其次要调整相机的曝光量，通过对不同曝光量的控制，可以使得拍摄出来的照片在不同的亮部区域、暗部区域有不同层次的景物细节得到展现。如图5-21所示，这就是景物在不同曝光量的情况下所呈现出的不同的细节特征。提醒大家注意：如果不是使用曝光补偿来增加曝光量，那就要使用增减快门速度的方式来获得不同的曝光。一定不能使用调节光圈的形式来增减曝光量。因为光圈的变化会改变景物原来的景深，这样在后期合成时将无法实现图像位置的精确定位。我们在此给出的是级差为1挡的曝光变化，在实践拍摄过程中完全可以根据实际处理需要，使用1/3或1/2级差的变化挡，以便达到过渡更加细腻平滑的视觉效果。有了以上这些准备后，接下来我们就可以进行HDR的后期合成处理了。

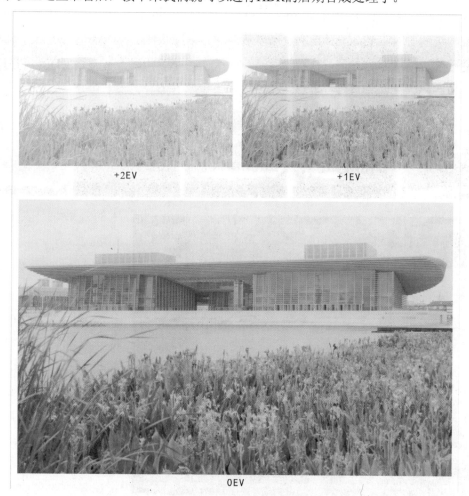

图5-21　不同曝光量的细节展现(作者：王涛)

05

-1EV -2EV

图5-21 不同曝光量的细节展现(作者：王涛)(续)

5.2.3 HDR的后期处理

现在有很多软件都可以进行HDR的后期处理，例如：HDR Photo Pro(中文简体界面、操作实时预览、简洁明了)、HDR Darkroom(可以从官方网站www.everimaging.cn下载该软件的试用版或购买注册版)、Photomatix Pro(可以从高动态范围软件网www.hdrsoft.com下载最新版本的英文试用版)以及Photoshop CS2版以后的所有版本中都增加了Merge to HDR(合并到HDR)的功能。这些软件虽然界面各有不同，功能使用上也略有差异，但其中最核心的操作步骤都大同小异。接下来，我们就剖析一下HDR后期处理的几个关键步骤。

首先，我们需要把事先拍摄好的一组曝光值不同，但静物位置不变的照片导入到HDR后期处理的软件中。如图5-22所示，这是在HDR Photo Pro界面下，导入三张不同曝光值的照片。当然，我们可以导入更多级差曝光量的照片，级差越小、照片数量越多，最后所合成的效果细节表现就越加细腻。

其次，我们就将这些导入的照片进行合成。有些软件在正式合成开始前会对某些照片的设置情况进行提示、询问。如图5-23所示，这是在HDR Darkroom界面下，软件询问所导入的三张图片是否需要对齐。这是为了防止三张图片在拍摄时发生抖动而影响最终的合成效

图5-22 导入不同曝光值的照片(作者：王涛)

果，软件自动做出的预判及适度调整。它可以有效地避免因抖动而造成最终合成时所产生的
虚化或色彩溢出。

图5-23　HDR合成前的设置询问(作者：王涛)

最后，至于三张图片是怎样合成的，这并不需要你自己去操作，而是由软件自动合成。只
需片刻的运算后，就可以得到一张色调丰富、反差强烈、极具视觉冲击力的照片。如图5-24所
示，这是在HDR Photo Pro软件中合成HDR时界面的效果。HDR Photo Pro软件为合成后的图
像处理提供了诸如色调映射引擎、基本调整、色阶调整、颜色调整、局部细节调整、镜头调
整以及降噪等多种调节工具。这些调节工具所起到的作用虽不能完全取代强大的Photoshop工
具，但对于完成HDR合成后所需要进行的一般专业处理还是足够的。如图5-25所示，这是在
Photomatix Pro软件中合成HDR时界面的效果。Photomatix Pro软件较之其他HDR合成软件而
言，其所提供的多种预先装置是它最大的特色。如图5-26所示，在Photomatix Pro软件界面右
侧的Presets(预先装置)提供了非常丰富的预设模式，可以依据自己的喜爱选择不同的预设模式
来调整画面效果。当我们按照以上三大步骤，完成了所有的调整后，通过HDR所进行的后期
处理工作也就完成了。一张完美的HDR作品其成败的关键取决于：前期拍摄时基础图像的质
量、图像曝光范围的容纳量、HDR合成后的适宜调整等诸多因素。因此，在进行HDR创作时
需要更加仔细、认真对待。

图5-24　HDR Photo Pro软件合成时的界面效果(作者：王涛)

图5-25　Photomatix Pro软件合成时的界面效果(作者：王涛)

图5-26　Photomatix Pro软件提供的多种预先装置(作者：王涛)

虽说HDR后期处理技术并没有什么门槛或限制，但我们在创作时最好还是选择如建筑物、景物等存在一定反差及材质细节的拍摄对象较好。拍摄时机也最好是选择逆光状态或画面中包含有一定阴影的环境，这样可以尽可能地创造拍摄亮度反差，为HDR的后期合成提供更加适宜的创作条件。

阅读拓展

Alexander Rodchenko

　　谈及摄影大师，我们不得不提及苏联著名摄影师Alexander Rodchenko。二十世纪二三十年代的苏联是欧洲的先锋，其政治和艺术气氛相当开放和活跃。当时的苏联涌现出一大批世界级的艺术家和天才。苏联引领着世界摄影的潮流，Alexander Rodchenko就是其中颇具代表性的人物之一。

　　Alexander Rodchenko，1891年出生在圣彼得堡一个工人家庭。后来进入艺术学校学习绘画。在学校里，他学到了当时比较先锋的抽象派艺术。1920年，他已经成为布尔什维克政府中一名管理艺术的官员。Rodchenko在艺术史上，大多数时间被看是一名平面设计和结构主义的大师。他非常喜欢通过剪辑照片，组成一些涵义非常强烈的图片，他把这种方式称为"照片蒙太奇"。他头衔里的"结构主义大师"也就是从这里而来。Rodchenko其实拍摄的照片并不多，只有30年代是他比较热衷于摄影的时候。他会把照片当作画笔来处理，用剪刀裁剪照片，并组合成自己想要的东西，这就是他所谓的"结构主义"。Rodchenko自己都不觉得他所做的那些剪贴画是摄影，如图5-27所示的是Rodchenko"结构主义"的摄影作品。Rodchenko总是喜欢从特别的角度进行拍照，或仰视、或俯视。虽然Rochenko拍摄的大多数照片和作品都具有很浓的政治意味，但其本人并不是个对政治特别有热情和野心的人。

图5-27　Rodchenko"结构主义"的摄影作品[①]

　　Alexander Rodchenko的"照片蒙太奇"技术对于当时的摄影发展而言，就如同当今数码技术对于现代摄影艺术的影响。观念的衍生、技术的进步都将是现代摄影艺术不断求索的崭新突破点。

① 著名摄影大师简介，提供者：jamedea(http://wenku.baidu.com/view)。

1. 如何理解RAW文件将成为现代摄影技术的一场革命?

2. RAW文件具有哪些优点和缺点?

3. 请通过实践练习去体会：如何对RAW文件的各项参数进行调节?

4. HDR后期处理技术需要哪些必要的准备工作? 并请结合实践练习去掌握其操作技巧。

05

参 考 文 献

[1] 杨恩璞. 摄影美学基础[M]. 沈阳：辽宁美术出版社，1997.

[2] 黑瞳，郑文忠. 数码单反摄影从新手到高手(实拍精通篇)[M]. 北京：中国青年出版社，2012.

[3] (英)弗里曼著. 刘欣，吴凯翔译. 约翰·弗里曼摄影构图教程[M]. 北京：中国民族摄影艺术出版社，2011.

[4] (德)斯库著，叶佩萱译. 商业静物摄影[M]. 北京：人民邮电出版社，2011.

[5] 张西蒙，张丹纳. 广告摄影 [M]. 北京：中国轻工业出版社，2011.

[6] 日本玄光社著，贾勃阳译. 静物摄影用光·技巧 [M]. 北京：中国摄影出版社，2012.

[7] (日)熊谷晃著，王姮译. 熊谷晃商业静物摄影 [M]. 北京：人民邮电出版社，2012.

[8] 张西蒙，张丹纳. 广告摄影 [M]. 北京：中国轻工业出版社，2011.

[9] 韩程伟. 广告摄影案例解析 [M]. 杭州：浙江摄影出版社，2011.

[10] (美)查尔德著，李铖译. 商业摄影核心技法(第4版)[M]. 北京：人民邮电出版社，2010.

[11] 向玮. 数码单反闪光灯摄影实战手册：主流外闪推荐与使用手册 [M]. 重庆：电脑报出版集团，2009.

[12] (英)泰勒·豪著，王琅译. 商业摄影布光圣经 [M]. 北京：人民邮电出版社，2010.

[13] 杨岱骧，邢亚辉. 人像摄影圣经 [M]. 北京：人民邮电出版社，2012

[14] (美)Scott Kelby著，李立新译. 布光拍摄修饰——斯科特·凯尔比影棚人像摄影全流程详解 [M].北京：人民邮电出版社，2012.

[15] 刘桂桂，付京. 人像摄影化妆造型教程 [M]. 北京：中国摄影出版社，2011.

[16] FASHION视觉工作室. 数码风景摄影 [M]. 北京：中国摄影出版社，2012.

[17] 苏历仁. 这么拍最漂亮IV：风景摄影技法 [M]. 北京：中国青年出版社，2011.

[18] (美)凯普托著，唐洁译. 风景摄影——美国国家地理学会新版摄影丛书 [M]. 北京：中国摄影出版社，2007.

[19] 锐艺视觉. 摄亦有道10：数码摄影与照片处理手册 [M]. 北京：中国青年出版社，2011.

[20] 胡艺沛. PHOTOSHOP大揭秘 数码人像摄影后期处理(第2版) [M]. 北京：人民邮电出版社，2011.

[21] 影像视觉杂志社. RAW格式数码照片专业处理技法 [M]. 北京：人民邮电出版社，2012.

[22] (美)Pete Carr Robert Correll著，刁海鹏译. 数码摄影工坊——HDR技术 [M]. 北京：人民邮电出版社，2011.